U0051148

深巷春秋

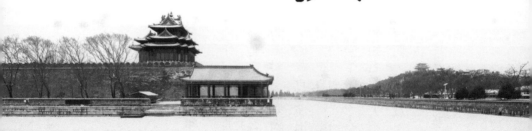

推薦文

以文學和戲曲觀看歷史，敘說百年之前，一個又遠又近的年代，一頁滄桑。

作者中文本科出生，學養札實，筆耕不輟，創作力常獲重要文學獎項肯定，新作《深巷春秋》展現他文學和戲曲藝術的體會和造詣，透過他的創意鋪陳，把清末慈禧太后懂戲、愛看戲，成就了京劇史上的鼎盛高潮，竟和大時代的風起雲湧交織成一幕幕可歌可泣的悲歡離合！那時節，伶人戲班隨時局詭譎被迫解散遷移，流散各地演出，際遇難料，身世飄零流轉間，遇上了些驚心動魄的祕辛軼事，得以戲嘲喻，以曲抒情，箇中情味僅能讓觀眾各自意會評斷，至於那最初的震撼隨時間流逝中淡忘……戲如人生，人生如夢幻泡影，《深巷春秋》娓娓道來，讓光緒帝、珍妃、慈禧太后、李蓮英等知名歷史人物，在熟悉的歷史情節裡另闢一方舞台，演繹生命的美麗與哀愁，誠心邀請看倌們一同觀賞。

魏海敏京劇藝術文教基金會

清末慈禧太后喜愛京劇，成天在後宮中看戲品戲，劇場是她的精神世界，戲裡的情節人物則是她投射出的真實幻影。作者將她一手主導驚天動地的歷史事件，巧妙地與清洪昇《長生殿》傳奇的架構融合為一。兩朝天子，在戲劇的舞台上喪失了江山，在人生的舞台上製造了悲劇，雙重的敘述觀點，透過笛師李老三的回憶，娓娓道出一幕幕的繁華與蒼涼。梨園子弟出入其間，成為極佳的主題象徵：真實與虛幻，上台與下台，是被動的際遇？無奈的播弄？抑或虛幻難分的一局大戲？這部小說《深巷春秋》，邀請讀者們緩緩地體察，細細的品味了……。

中國文化大學中國戲劇學系教授兼系主任

作者唐墨是個勇於實驗的創作者，他不但興致盎然地經營多元創作模式——文體不拘小說、散文，題材囊括歷史、推理、飲食、同志……曾獲多項國內及國外的重要文學獎競賽。他浸淫戲曲甚久、甚深，自己也曾粉墨登場，這本長篇創作堪稱將他一向的強項——戲曲、歷史與小說冶為一爐，虛實相生、真幻交纏。在《長生殿》傳奇的架構上，巧妙綰合慈禧太后的人生悲喜，無論人物性格的描摹或劇情推展手法，都十分到位。最值得稱道的是，他勇於實驗，掌握了文學創作裡最珍貴的創意，小說中處處綻現驚奇的火花，值得細細品味。

作家

十九世紀中國的命運像是廟前的籤筒，烈火砲轟聲中篩竹筒那樣暴烈搖晃，落下斷簡殘篇幾句幾行讖文靈詩，拼湊得起是事件，拼湊不起雲山霧罩是歷史的全貌——四萬萬人的生活如何傾斜，僅因為帝國宗法寶頂以為高不可觸的塔尖，其實像是陀螺那樣逐漸於某個水平面緩緩歪倒，在那些散亂的空白裡，我們更能看見文明的命運，體現的是質疑，「為何如此？」「竟會如此？」。唐墨的《深巷春秋》晃起籤筒的手勢是你不曾見過的，怎樣精心篩選那些事件殘片，歷史在伶人袖口一抖中拋向更悠遠的舞台，瀛台拘禁、珍妃投井、拳亂與出奔，逼蔣，歷史被近景描繪，卻因為文字淡漠與人物節制敘述而倏忽迢遠了，那些本該屬舞台上的段子反而因為敘述者身為伶人而拉近了，成為近景，一個水袖拋幾個鼓點，一些警句便給歷史下了一個新的註腳。於是一切更像戲了，亂轟轟你方唱罷我登場。一切又不像戲，他其實已經發生，但要到此刻，你才體驗。那麼貼近，幾乎以為看透了，卻又仍是痴迷。這時才明白，這本書，不是那些歷史片段的重組，而是對籤筒後方，那主掌一切命運更高者一次不退讓的對視。

作家　陳栢青

自序

歷史即是由不同時代的角色，不斷重演相類的情節而成。《深巷春秋》揭櫫這種彷彿輪迴的現象，在章節分段上挪用了《長生殿》五十齣的關目，卻同樣能夠從光緒末年義和團，侃侃談到抗日前夕的西安事變；保留了唐明皇與楊貴妃真摯愛情的雛型，穿插著光緒珍妃、蔣中正與宋美齡的故事。

這不是偶然的現象，而是「一代紅顏為君盡」這七個字，道破了不論盡情或盡命，無非都是后妃最終不可抗的歷史宿命。

歷史不容易讀懂，更不可能讀完；而戲再長，卻總會有散的一天。《深巷春秋》，既講清末的歷史，也談崑曲的起落；可以一章一章地讀下去，也能像折子戲那樣一折一折拆開來各自搬演，是一部充滿閱讀趣味的自由式歷史小說。

唐　墨

導讀 × 導聆

小說戲曲　互文編織

是小說？還是戲曲？

翻開《深巷春秋》，映入眼簾的竟是崑曲傳奇《長生殿》齣目：〈傳概〉、〈定情〉、〈賄權〉、〈春睡〉……，足足五十齣，一貫而下，一字不差，而內容卻不是大唐盛世李楊戀情，竟是慈禧、光緒、珍妃、康有為、李鴻章。

作者安排光緒皇帝粉墨登場串戲，飾演唐明皇，一邊贈金釵鈿盒與楊妃定情，一邊眼神卻直瞥向立在慈禧身邊的珍妃，「借問從此宮中，阿誰第一？」而慈禧不喜崑曲，在皮黃楊家將戲碼蕭太后登場的西皮慢板裡，心思暗轉、機關算盡，「各為其主謀江山」，戊戌變法竟在檀板聲歌的節奏中橫遭抑制。

不止戲中串戲、隱喻人生，《長生殿》結構竟還是小說敘事骨架，〈埋玉〉自是珍妃投

井，〈收京〉另有關照，〈看襪〉引出開井見襪不見屍身的驚訝，〈改葬〉更暗藏機巧。這些雖是作者的巧妙編織，卻也是晚清宮廷實況，慈禧愛戲，宮裡絲絃不輟，從伶人眼光觀照社會政治，是全書匠心獨運之處，更是一開卷即吸引人的大亮點。本以為僅是安史之亂與八國聯軍互文編織，不料〈屍解〉之後餘音不絕，袁世凱、李宗仁、馮玉祥、張學良、周恩來、蔣介石、蔣夫人相繼登場，一路演到西安事變，華清池畔水色澄明，現代政局的波譎雲詭倒回頭來與大唐盛世交互襯映，崑曲與皮黃的盛衰交替更暗喻時代更迭。我方唱罷你登場，誰是主人誰是客？處處耐人尋味。

而全書特色不在人物性格或歷史觀點，最吸引人處唯在形式之巧、嵌合之妙，因把情節鑲進《長生殿》的骨架裡，一部近現代史竟以獨特的脈絡書寫，直述、倒敘、插筆、旁白，穿梭往來、交錯成文，一切出之於伶人之眼。就我個人而言，最感興趣的仍是戲，此書作者真乃懂戲之人，《長生殿》外，〈夜奔〉〈藏舟〉〈寄子〉〈活捉〉，一齣一齣戲文均隱喻時事、勾勒成史，而人生豈不也是一台永不落幕的長篇傳奇？

國立國光劇團藝術總監
台灣大學戲劇學系暨研究所特聘教授

王安祈

7

第一齣 傳概

「景山內垣西北隅，有連房百餘間，為蘇州梨園供奉所居，俗稱蘇州巷。」

那畢竟是世人少知少聞的角落，尤其當今戰火亂世人人自危，要聽個太平歌都不得閒暇，更遑論搭棚看戲了。

傳德隨著人潮搭上了西行的火車，究竟得停在哪裡，也沒人說得準；只是有個恍惚的方向，俱都趕著逃離沿海一帶。

「借過，借過一下。」火車站滿了人，是真正的滿，滿到容不下一隻蚊子那般。即使買了票，或許也擠不進車廂。有好些人靠在車門邊，還差半步就要跌落鐵軌，但依舊神情自若地吸著菸，手邊什麼行李都不曾帶上，就一路瞎竄。未來的日子像口裡呼出去的煙，被車速拉得又遠又長，直到在虛空中消失了形跡。

步履艱難的老先生從傳德後面的通道慢慢擠了過來，他拿著一截車票，是對號的，而且對的正是傳德屁股下那張椅子。他一路挨著人群喊借過，幾個人白他眼，但看他是有年歲的人，也就乖乖擠出一條窄道讓他過去。

「不好意思。」傳德坐得很不安心，打一上車便四處張望，看了幾個受傷的士兵、哭鬧的娃兒，還有車門邊吸菸的人，目光最後落在老先生身上，很不好意思卻也很有自知之明地起身讓座。傳德一站起來，就看到老先生背後揹了一束長條布袋，布袋不知道裝著什麼東西，老先生還沒坐穩，先把那布袋抱在懷裡，才敢放心坐下。

「年輕人，上哪兒去？」

「還不知道。火車停哪兒，就在哪兒下。」補上的那句，笑著說的。

雖說是買了坐票的，但老先生把人趕起來，心裡頭過不去，硬是擠了些無謂的話，想化解傳德讓座的窘迫。火車開動不久，車廂裡的每一張臉都掛著倉皇尷尬的神情，還帶點少許的厭煩或無奈。

「真不知道是倒了誰的楣，大半輩子都在逃難。」老先生笑了笑，不時還注意著傳德是否有想要繼續聊天的意願。傳德對那長條布袋比較感興趣，因為這時候大家連家眷都沒得帶上，更顧不著身外的財物；而老先生沒個家人陪他同行，卻對那布袋保護有加，傳德看著看，心裡頭很好奇老先生的來歷。

「老伯打哪兒來？」

「我啊，我住南京。」火車從南京站出發就塞滿了人，大家聽到上海被打下來的時候，一陣往南或往西跑。「火車剛開，我就在找這個座兒，從後頭好幾節車廂擠了好些時候，才找到的。」說是哪年間的事情？有票還不一定碰得著好人家肯讓出位子，大家各自顧著自己，就是這樣的一個時候。

「但我原籍不在南京，是蘇州，早些時候做過宮裡的人兒。」老伯又添了一句，就怕場子冷了。

「我也是蘇州人哪，原來老伯是同鄉。」傳德很激動地握了握老伯的手。從前，久久見一次同鄉，就令人欣喜不已，搶著請吃飯、付酒錢。不知道是不是戰亂的關係，三天兩頭就可以碰到從各地方逃難來的老鄉。

老伯一番話，連坐他隔壁的先生都故作不經意地轉過頭來，偷覷了覷。老伯除了那布袋，身無長物，灰白頭髮都落了大半，不知道是個太監僕差，還是個三四品的舊官。

「說了你也難信，我這輩子跑啊跑，都是在跑這些鬼子。」老伯嘆了嘆氣，傳德一臉很有興趣繼續聽的樣子。看車窗外頭，還是一片枯槁景色，遠方山峰依舊有白雪未消，地勢平廣，離蜀道還有許多時候，老伯拿出長條布袋裡的東西，看是正打算說說他自己的故事。

「現在拿出這個不太好，但這綁著我大半輩子的東西，要是現在失掉了，不但省得輕

鬆，說不準還給人家換口飯吃呢。」那是一把雕工精緻的玉笛。袋子裡還有清脆的聲響，大概是竹笛相互敲擊的聲音。唯有這把玉笛，發出了不同的聲音，像是銀鈴搖擺輕晃，非常悅耳。老伯把那玉笛橫拿，撫過一遍，昏暗車廂裡，傳德看得不是很仔細，直到東陽從車窗外斜照笛身，才看出那把玉笛非是尋常，竟是一團溫潤紫玉雕成，想那工藝不凡，玉料天成難得，說是禁宮裡的寶貝，倒也沒人敢說第二句話的。

「我從來沒和人講這破事兒。看大家夥也是無聊，想聽的就聽聽唄。」老伯的紫玉笛沒有變成盜賊覬覦的寶貝，不知道是他的故事太迷人，還是這節車廂沒有那樣的匪徒。聽得見的，全都聚精會神地聽；遠一點聽不見老伯講話的，請幾個坐得近的人，口口相傳著故事梗概，也知道一二，聊遣逃難的愁懷。

「我那時候，已經是個懂事兒的少年了。我講的懂事兒，大概比你們懂的還要多吧。可以想像，老佛爺一個脾氣下來，幾十個腦袋瓜兒落地的時候，再笨再蠢也得逼著自己懂事兒。」老伯兩手抹了抹臉頰，感受紫玉笛冰涼的觸感，彷彿回憶也有溫度，可以送他重回到那個昇平的年代。

「那年，跟著班主進宮，見了好些有頭臉的人。但也不知道誰是誰，只聽得一串官銜名諱，咱小戲子就給磕頭叩首，打躬作揖。在外頭被欺負，但也欺負人慣了，忽然得這麼有禮有數，就是渾身不自在。」老伯故事裡的人物，彷彿幾百年前那麼久遠的傳說，車窗外的電線桿一根根飛逝，老伯卻像個穿梭時空的旅人，講起了宮中的紅磚黃瓦。他招著紫玉笛的

孔，輕吹起一陣前朝空鳥啼。

「唯一記得住的，就是萬歲和老佛爺。老佛爺是出了名兒的愛看戲也懂戲的人；換現在的話講，就像梅黨那群出手大方的票友。宮裡三天兩頭就得演，大小月令都有節慶。但我不會演，就光給吹笛。

「人都喊我李老三，打小就喊著老，不覺也變得這麼老了。說這事兒究竟從哪天開始，沒個準兒，但我肯定知道是什麼時候結束的。正是八國聯軍打進來的那一年，戲班逃難之後，就再也沒給老佛爺吹笛了。」

「吹笛那幾年呢？宮中好不好玩哪？」

「宮中，得看你是啥身分，才有得玩兒。像大到萬歲爺那麼大的，肯定是難受的；但若是我這等小笛師，倒也沒啥好煩惱的。雖不致錦衣玉食，可比外頭生活，衝州撞府的好得多太多了。

「但這帝王家畢竟是帝王家，再好的日子，要是像萬歲那樣苟活著，不如死了算了。我們這算是外學班，就是外頭請進去的戲子，和宮內的內學班，那些個學藝太監，一起在這宮內的深巷裡胡竄，竄著竄著就也聽說了不少事兒。這萬歲爺啊，肯定是個悽慘的人。」

「耶，對對，說大清光緒皇帝，是給毒死的？」

「這事兒也是我親耳聽到，親身體會，不會錯的。那一天哪，老佛爺本來點了齣戲，卻不知怎地，說是不看了。作奴才的不敢多問，只知道一個太監，從老佛爺那裡端了碗酸奶，

14

第二齣

定情

「端冕中天，垂衣南面，山河一統皇唐。」萬歲爺整冠著履，臉撲濃粉，掛上了一抹大髯口，手中一把金扇舞得翩翩如蝶。

那宮中娛樂甚多，天子偶把戲弄，只為了戲臺下老佛爺一展歡容。萬歲爺瞄了臺下另一個白粉撲面的男人一眼，他陪著笑臉，又斟了一碗茶在老佛爺的蓋碗裡。前後已經三碗下肚了，萬歲爺心想，這才第二齣，驚恐著是不是老佛爺不耐煩，遂又仔細起來，呼喚左右，與現實生活無異，指使著宮娥太監，引貴妃來見。

「老佛爺，萬歲爺排這齣戲，可真是煞費苦心哪。」白面男欠著腰說話，遞上茶來。接茶的老佛爺不言不語，只是看著戲臺上的皇帝，無論打圓場、走步、作表、唱唸，都是一派嚴謹模樣，規規矩矩，更不敢多加身段造次。

這戲臺，環著南海而立，有曲橋幾架，權作前後場相通之用；打鼓佬、琴師和眾樂師們

也在另一方石頭砌的戲臺子上，排列座次，李老三也就是坐在這戲臺替萬歲爺攔笛。每年暑熱難當的時候，老佛爺若不是在頤和園的聽鸝館裡聽聽小戲，便是在這南海相環的純一齋；有水殿風來的意趣陪襯，波光艷艷，照得人心曠神怡。若是夜裡看戲，點起火光一片，照得水影如畫，大放光采，又是一趣。

「萬歲爺有旨，宣貴妃楊娘娘上殿。」演高力士的那廝是長春宮「普天同慶班」的優伶，演起來有模有樣，一舉一動，言談舉止，都因為他們和高力士一樣是閹人，活靈活現是任何家門行當都偷師不來的。作為老佛爺寢宮的專屬科班，素質自當不遜於昇平署的任何部門，這些學藝太監，向著歸在昇平署外學的民間戲班討教，十分精進，算得上是昇平署重要的出場演員。平常排戲，也總是和李老三這批外學伶人交流交流。即使不願意，看在老佛爺的臉上，心眼兒再怎麼小，都懂得巴結那群被他們認為粗鄙而不知禮節的戲子們，只為了多撈一些戲包袱裡頭的寶貝，討佛爺歡心。

昇平署的工作繁雜，無論是月令承應的節令戲，或是喜慶雅奏，乃至帝后萬壽之日，都由昇平署負責派戲。李老三是民間戲班進宮的外學，老佛爺專愛的是太監組成的本宮班。原來署內也有自己的學班，但演員不多，好的都給老佛爺挑走了，剩下的都是混飯來吃的，功夫底子差得很；派到的戲少，領的薪餉卻從沒短過。

老佛爺懂戲，不少人想藉此平步青雲，遂發奮耗腿下腰，只為親近老佛爺。卻聽說有人專為老佛爺設計劇本，勤於練功，不多日戲還沒排完，就因為疲勞過度，某天開嗓一唱，

腦門溢血，就這麼死了。留下對手伶人，還不清楚那劇本究竟該怎麼排下去，就這麼束之高閣，成為陪葬了。

「普天同慶」的本宮班和外學的民間戲班經常來往，李老三倒也認識了幾個常侍在老佛爺身邊的紅伶，偶爾幫他們響排，合著笛子度過幾遍曲；他們挖出一些老佛爺的賞賜回饋給班子，或是交換一些情報。李老三說，他的故事，多半是這麼打聽來的。

那天，萬歲爺好不容易學了點戲，跟外學班的人湊合著演。大家夥兒趁著天氣好，都擠進了南一齋。

「奴才知道老佛爺不愛聽崑曲，老佛爺喜歡熱鬧些」，像這新來的徽班，就是珍妃託奴才去請來的。」那講話的，就是孫得祿，景仁宮裡新任管事的太監。住在景仁宮的珍妃重用他，偶爾讓他到老佛爺面前應承幾句，後來引薦了錦春班入宮，才免去這幾年老佛爺對珍妃的偏見。至少在行為言談上，老佛爺不再那麼苛刻，偶爾還讓珍妃有點說話的餘地。從前可是一個字兒都不許吐，打了巴掌也不准哭的小媳婦，卻靠著一班戲子，勉強在眾妃之間挽回一點聲勢。

「這哪裡是徽班？你耳朵聾啦！」那遞茶的白臉男忙不迭先開口，省得老佛爺多費唇舌在這個只會搖尾巴的奴才身上。

「李公公，您不是不曉得，萬歲爺從小，就怕打雷啊、鑼鼓這些個聲響，那要是真個兒讓皮簧演起來，鑼鼓可歡騰了不是？萬歲爺一心想討老佛爺開心，卻又顧不著自個兒心裡頭

膽怯，所以這前半場，是萬歲爺彩衣娛親，選了外班少喜班的崑曲，這鑼鼓不那麼嚇人，挺儒雅的；那後半場，就是真的皮簧了。」

「還是湊合著演的不是？誰出了個這麼好主意？」慘白的臉突然漾起了殷紅的笑意，李公公笑著稱讚出了這個辦法的人。

「是，是珍妃娘娘。」

老佛爺把手裡的茶喳了幾口，蓋上蓋兒，隨手擱在紅木八角桌上。閉起眼，右手跟著打起板兒來。一掌落下拍了個頭板，食指點，中指再點，無名指落個末眼，再補一掌，又是三點三眼；就這麼隨著萬歲爺的唱腔回到了大唐盛世，頻頻點頭。只是依舊不言語，而且冷灰的臉上不見一絲看戲的喜悅，一點笑容也無。

「妃子世冑名家，德容兼備。」萬歲爺讓貴妃平身，仔細端詳了一番。演貴妃的，和李老三同屬少喜班，叫柳金珠。從小學崑曲，十三歲隨著少喜班進宮，硬是苦熬了兩年，今天是頭一回在老佛爺面前演主角。從前宮裡是不許女人上台扮戲的，但聽說這個少喜班的柳金珠在城外有些響名，老佛爺特例召她進宮，送與昇平署指派。

柳金珠身段柔軟，唱起崑曲綿得像藍天裡的雲朵，無邊無際，悠遊恣肆，任誰聽了也會喜愛。慢說老佛爺對崑曲沒興趣，卻也睜開了眼，瞧了瞧戲臺上那個纖瘦輕靈的貴妃。而萬歲爺和柳金珠這麼對起戲，也覺得比在臺下看戲過癮，彷彿真的能觸碰到唐明皇的靈魂，或是楊貴妃的。眼角拋向戲臺下，坐在老佛爺後頭的珍妃，她不時和孫得祿互使眼色，關切

著老佛爺的一舉一動。演戲娛親的手段，是珍妃想的；徽班錦春，是珍妃攬的。是誰把那原本天真純然的青春年歲，都洗盡了鉛華，倏忽一夜就變為勾心鬥角的強人？想那從前的珍妃啊，要是她還能保有楊貴妃一半的天真，該有多好呢？

凡是萬歲爺想的，珍妃也都想得到，而且有時候更周全。像這樣的妻子，若是尋常百姓，堪為荊釵布裙之表率；只是皇家恩賞的綾羅一披，那天地間的至情至性都要歸為無常，任誰也作不得主。

如今看來──萬歲爺別過頭，瞧了一眼那還欠著腰的李公公，他臉上堆出了一團牡丹花般的國色笑容，那是老佛爺高興的暗號。也罷，萬歲爺終究不是那個不早朝的昏君，勵精圖治雖談不上，但總知道這國家必須自己親政。況且珍妃處處替萬歲爺著想，圖的也不是母儀天下，只是在景仁宮裡軟聲暖語地囑咐，言語行為不可頂撞老佛爺、該如何用賢德之材，或者哪幾個小太監造謠作亂等等。珍妃畢竟和萬歲爺同心，這禁內還有幾個人，是萬歲爺的心腹呢？聽外頭的人都說甲午一役，元氣大傷，想必帝黨勢頹，老佛爺不日又要垂簾了吧。萬歲爺只覺心裡痛得不知如何言語，在戲臺上演個昏君，倒把他的痛楚給宣洩出來了。

就是李老三這樣的人，平日聽得不少皇帝與嬪妃們的情詞怨言，遂咬著血淚死命忍著，忍到大清滅亡，卻忍不住天下萬民指責萬歲爺是亡國昏君，寵愛珍妃好比紂王與妲己，乃把這些尋常的閨房話，都給說了出來。不過是希望讓人明白，這萬歲爺和珍妃忍辱負重，實在是無奈至極的一對苦命鴛鴦。

「借問從此宮中，阿誰第一？」

柳金珠倩笑儷影猶在，萬歲爺看著看著，心裡頭像有一團火，他不可當亡國昏君，更不能讓珍妃作了馬嵬冤鬼。

那樂聲響罷，萬歲爺與珍妃的戲，才正要開始。

第三齣

賄權

前半場剛下戲，萬歲爺梳洗罷，換上常服，向戲興正濃的老佛爺問安。

「免了免了。」老佛爺開了金口，李公公才敢安心，和萬歲爺對了一眼，也趕忙給斟茶遞水。

現在戲臺上，全是新科徽班錦春的伶人了。

京師有不少徽班，把崑班的場面分走了不說，還把崑班的劇本改寫新編，曲友都投誠徽班；從前景山一條蘇州巷的盛況非但不再，連景山南府這兩個從前管戲的單位，都裁併成昇平署。只聽說過，景山全盛在乾隆年間，蘇州伶人隨著鹽商進京，把天子梨園塞了一整條巷子都是蘇州人，來往都是蘇州軟語，甚至連北人聽了都得把那潑辣的硬舌給下了軟骨藥，學著說起李老三的家鄉話來。

只是，那些都過去了。現在的昇平署，早不能與景山時期相比擬了，進宮裡的伶人以徽

班為多，算是澈底打毀崑曲在皇家的剩餘價值。

徽班的人既會唱崑曲，還會皮簧戲，武打起來精采十足，器樂齊鳴震天價響，還要文謅謅的崑班則甚？錦春班開始接著演後半場的《長生殿》，卻把那整齣劇本都翻過來改了不只一百遍；唱詞變得流利通順，雖然失去蘭花高雅的風韻，但是節奏明快許多，一些拖沓繁複的劇情都剪了去。洋人的炮火彷彿還在宮牆外交響著，老佛爺也許真的沒那麼多年歲可以消磨在慢吞吞的水磨腔裡了。

柳金珠下了戲，在後台看錦春班的戲，李老三正瞧著她猛搖頭。那純一齋清新的荷風吹撫，像在嘲弄著一代崑曲亡在少喜班裡。

珍妃請錦春班入宮，從沒考慮崑曲興亡的問題。她的使命只有萬歲爺，只有大清。她要讓老佛爺安分地頤養天年，就得費盡心思，請了各種分散老佛爺注意力的事物，要讓老佛爺無心朝政。畢竟分化老佛爺身邊的寵臣，是萬歲爺的大任，他負責男人之間的周旋；珍妃一介女流，既然已經贏得萬歲心腹，自當肝腦塗地，替萬歲爺解決後宮的女人是非。

只是這樣的任務，與男人們拼搏拳頭相比，猶險十分不止。

話提從頭，三年前，珍妃被革掉了貴妃的名銜，降為貴人。珍妃看著錦春班的戲，興許忘了從前的苦痛，但她總會記得那天清晨發生的一切。

萬歲爺一早，穿罷馬褂，就到東暖閣給她老人家請安。她老人家默不開口，端端坐著像尊菩薩，臉上卻有著怒目明王的忿相。萬歲爺跪在御榻前不止一個時辰，卻也不敢多口。

23

「珍妃的事，你不管，哀家替你管。下去吧。」老佛爺就隔著門簾，吐了這沒頭沒腦的話，萬歲爺只得默默告退。這情景看在太監們眼裡，很快就傳了出去；首先是二總管崔玉貴，他把這事情說了開來，目的是什麼不知道，但總之珍妃的劫難他脫不了關係。

「萬歲爺是大清天子，連他都怕老佛爺，咱們宮中做奴才的，可千萬得好自警戒，莫要選錯邊站。」崔玉貴往後經常提起這件事，當作小太監的實習範例。

「當今萬歲連個珍妃都保不住嗎？」小太監跟著見習，看崔玉貴順著老佛爺的意思，竟也有樣學樣，連口語之間也透露出鄙視萬歲爺的態度了。但那也都是私底下的舉止，見到萬歲爺依舊是「嗻，嗻，嗻！」整個大清從奴才到官僚，沒有一個不是如此與萬歲爺和老佛爺相處，做個兩面人的。

「保？珍妃娘娘千犯國政，違背了祖宗的訓誡，賣官鬻爵，這可是大不敬啊；老佛爺向來是講道理的人，娘娘站不住腳，誰可以保呢？」崔玉貴講到「向來是講道理的人」還不忘拔高了音調。

「那崔公公是怎麼知道，高公公裡應外合的事兒呢？」珍妃底下有五十餘名太監可以差遣，宮娥們編制龐大，實際上沒有什麼事情需要娘娘勞心勞力的，但是惟獨一個叫高萬才的公公，這景仁宮的前任管事三天兩頭領著珍妃娘娘的旨，往地安門或三座橋那裡，在酒樓茶店不知道會些什麼人。

「咱們出宮門，都得向旗軍領牌子，還得搜身、檢查行李，那天高萬才帶著銀兩在門

外，拿出珍妃手諭，說那些銀兩是要賑災積德的善款。我從早上看見他在宮裡走動時，就覺得他形跡可疑；而且老佛爺早就料準了高萬才大概不常幹壞事兒，粗心了些，我跟著他在胡同進進出出，竟然都沒發現，就給咱家落了個頭功。」崔玉貴把這事兒形容給徒弟們聽，還說得格外有聲有色。

老佛爺讓二總管崔玉貴跟了幾回，聽到崔玉貴回報的情況之後，像發了慈悲似地隱忍一夜，等到把該布署的人員都給安排妥當後，隔天清早，萬歲爺前腳才跪完安回養心殿，珍妃後腳就被傳到長春宮的東暖閣裡。

本以為從容應敵便可，帶著高萬才和幾個宮娥，就一頂軟轎到東暖閣前。

「景仁宮裡，是你管事的嗎？」看門的太監，沒有呼告珍妃駕到，一反常態竟然擋著高萬才。堂堂景仁宮總管被這麼無禮盤問，話說打狗到底也得看主人情面，這小太監不把自己放眼裡，讓高萬才有點惱火；但高萬才左思右慮，卻還是應聲了，眼下這看門的狗，其主難攞，珍妃根本算不得什麼，就算萬歲爺養的狗碰上門前這頭，也得夾著尾巴逃！

「是，是咱家管事。」

「這裡等。珍妃娘娘駕到。」那看門的太監，擋著不讓高萬才進去，才揚聲呼告。

這是一個極不尋常的早上。正欲踏入東暖閣的珍妃，回頭看了一眼高萬才，高萬才還欠了身，臉上笑著；雖然氣氛顯得有些詭異，但他絲毫沒有懼色，反倒像條頂天立地的漢子。

珍妃一進閣內，閣門掩上，高萬才就看到崔玉貴從兩側，帶著幾個太監，團團圍住了自己。

「你昨晚，上哪兒去啊？」

「奴才⋯⋯奴才替珍妃娘娘去善款去。」

「出宮門外，在多福酒樓吧。什麼樣窮鬼，專上酒樓向娘娘乞討啊？」

「這⋯⋯。」

「哼！狗奴才！押下去。」

高萬才被押著，一逕地往內務府去，就再也沒回到景仁宮了。

另一邊廂，老佛爺見了珍妃，還沒說話，就是一個鼻息「哼」。

「我來問妳這丫頭，妳把宮裡當做什麼了？」

珍妃嘴硬，雖然低頭跪著，卻不回老佛爺的話。老佛爺看她不死心，加上本來就要好好教訓她一番，昨晚安排的人已經在景仁宮外頭候著，怒氣攻心下了一道令，要徹底地搜她一搜。

「來人。到景仁宮裡，給我搜！」不願逼迫執拗的珍妃回話，老佛爺一令，李公公領著太監們殺到景仁宮。景仁宮外等候許久的太監們剛接下懿旨，興沖沖地把景仁宮搜得像鬼子打進宮裡似的，衣服首飾都從櫃裡翻倒出來，鋪成一片絲綢錦緞海；釵鈿香粉，漫天飛舞，金光閃耀卻凝得人心寒不已。

珍妃跪在地上，雖然脾氣猛硬，卻也惶恐得冷汗猛沁，不斷憶起高萬才的笑容，那是他向主子告別，冥陽兩隔的笑容。唉呀，自己還沒和萬歲爺過得多少平安日子，今早也不曾對萬歲爺笑過。一想到這裡，幾乎要昏死過去了。

搜出了一只上了鐵鎖的旃檀盒，李公公端著盒子和一班太監快步折回長春宮，沿途還刻意吩咐太監宮娥住嘴，不想大清早地把事情傳到養心殿去。李公公命兩側的人不可宣喊，一把開了東暖閣的門，那「啪」地闖進來的開門聲響，直把跪在地上的珍妃嚇得魂飛魄散。

「來啊，把鎖打壞。」老佛爺眼過了那旃檀盒，讓李公公傳下盒子，吩咐小太監死命地摔，摔得檀木盒都要解體了，才把鎖頭給扭了。

那盒裡，搜出了幾封書信，還有一本帳冊。信上有的附了幾張借據，老佛爺從李公公手裡接過，愈看，眼裡冒著猛烈的火，一張冷灰的老臉全都揪在一起，兇紋橫生。暴風雨在老佛爺的臉上乍起，卻又很快散去，撥雲見日地開了金口。

「我本來道是妳知所進退，沒想到妳，到了這樣無法無天的地步！」老佛爺把帳冊給了李公公：「給哀家大大唸出來，讓這丫頭聽仔細。」

「嗻。」李公公隨意翻了一頁，清清喉嚨，便開始唸起人名、官名、花費的金額；甚至有的人還有些欠款，就補上借據一紙，依定改日再還。

「裕寬，任福州將軍，獻金二萬兩。」

李公公看了珍妃一眼，她死了心眼不肯向老佛爺認罪，李公公心底焦急卻只得又翻了

幾頁。

「玉銘，任四川鹽法道，獻金三萬兩。」

「裕長，任何南巡撫，獻金二萬五千兩。」

珍妃知道都沒得保了，拼著也不過一死，嘴裡蹦地跳出一句不成樣子的話，卻才種下禍根。「這些」，還不是跟著老佛爺您，」語未停，又轉頭看了正欲繼續宣讀帳冊的李公公一眼，

「還有您，李總管學來的本事呢？」

「討打！」李公公一個巴掌，掃在珍妃臉上。這巴掌是替老佛爺打的，省得老佛爺動起手來，肯定會要了珍妃的命。

但老佛爺哪裡肯罷休，她便開口道：「拖出去，給我狠狠地打。就是別打壞了她這一身綾羅錦緞，可惜了！」

李公公看著沒辦法，就讓小太監把珍妃的衣服給扒了，拖到東暖閣外，幾個小太監，拿著竹板子猛打。竹板子打在珍妃身上，那啪啪的聲響，在陽光和煦的早晨裡聽來像小宮女在拍冬天的舊褥子，一聲一聲都傳不到剛回養心殿的萬歲爺耳裡，就是走到長春宮門外，聽起來，那不過就是內院的尋常俗務雜事。

因為，珍妃半聲不嚎，就這麼給打昏了過去。珍妃被打得神識模糊，骨節碎斷，身體不斷抽搐，李公公趕緊讓太監們住手。

珍妃被扛到百子門裡的牢院，擱在硬炕上，讓太醫摸遍了鳳體，傷得實在不輕。太醫吩

第四齣

春睡

如今，那些也都過去了。

老佛爺看完了戲，讓李公公給賞錢五串，就吩咐擺駕了。老佛爺回樂壽堂之後，珍妃和萬歲爺在那純一齋的好風好水裡聊了一會兒，遂也擺駕景仁宮。到底，還是回到了景仁宮裡，這宮裡宮外依舊華美，只是伺候的人比之從前少了些，倒也還能適應。反正是不幹那通裡薦外的勾當了，珍妃小心翼翼，深怕又要禍事，鎮日把玩她那台洋人攝相機，不問宮內宮外的權謀，只拍新發春芽的枝頭。

「萬歲爺，榮中堂榮大人有本啟奏。」一個傳令的小太監，後頭還跟著幾個隨侍榮中堂的人。那風光，在禁宮裡也只有幾個人可以數得，而榮中堂榮祿，就是其中一位。自從蒙老佛爺復召回宮以來，也被拔擢到官拜一品的境地。卻道他是個心在朝廷的人，只是老佛爺情深恩重，他就一貫向著她老人家，凡是與老佛爺擋路的，他都揮著大汗，捲著馬蹄袖也要親

自把那些障礙搬走。

「臣叩見皇上。」榮祿兩手一揮，見了萬歲爺就撲跪下來。

「珍妃，你先回宮吧。」萬歲爺命人抬著珍妃，早一步先回景仁宮。萬歲爺知道，榮祿也討厭珍妃，恨不得再把她逐進冷宮裡快活。這是榮祿和老佛爺共用一副心肝的緣故，也怨怪不得他。

「平身吧。」

萬歲爺讀了讀那奏本，搖搖頭，擱回了呈奏本的小太監手裡。

「皇上……。」榮祿還有話想說，又跪了下去。

「朕知道了，平身吧。」

「嗻。」

那榮祿退了幾步，連聲「謝皇上」或是「嗻」都不出口，乾巴巴等著萬歲爺從他身邊走過了，才緩緩地抬起頭，若有所思地看著萬歲爺的背影，冷冷地笑了一笑。

萬歲爺沒有繼續往景仁宮前進，聖駕才過西華門，便停了下來。

「待會進昇平署的時候，不要驚擾他們。」

「嗻。」隨侍萬歲爺的太監王商答道。

萬歲爺到了昇平署的祖師殿前，裡頭的總管看到浩大隊伍往署裡走近，瞥見青空中開了一朵大黃傘蓋，就知道是萬歲爺聖駕，急忙奔出接駕；卻因為不曾聞得駕到聲音，惶恐地五體投在地上。

「不知皇上駕到，奴才該死。」

「平身吧，別驚擾大家練戲。」

「嗻。」

「與朕對戲的柳金珠，是住在哪間舍房？」

「回皇上的話，少喜班，在西側第三間就是，奴才這就為皇上開道。」

「不用，朕想隨意看看。」萬歲爺許久不曾這樣悠閒地在自個兒的天地裡漫溯，耳邊廂還聽得吊嗓的聲音；鑼鼓雖然依舊驚人，但萬歲爺心裡平靜許多，只想著方才榮祿奏上的本子裡頭，隱約透露出宮裡不久將會掀起一場大風暴。

不曉得那裡頭是怎樣的機關，只得耐著性子等。唯一不用懷疑的是，這風暴的心眼肯定是從老佛爺開始煽動起來的，而被吹倒的若不是萬歲爺自個兒，就是珍妃和其他忠心向著萬歲爺的臣子，例如擔任軍機大臣的兩朝帝師翁同龢。

卻在這樣煎熬的時刻，萬歲爺彷彿在崑腔與皮簧腔交鳴的昇平署裡，找到了異樣的寧靜。刻意放慢了腳步，就是不肯穿過那層層宮門，去面對即將排山倒海而來的考驗。

萬歲爺隔著西廂舍房的格子窗戶，正巧看到了個伶人安坐在舍房裡頭；對著鏡子，剛拆了頭套，黑色水紗還包著腦袋，烏溜溜地看不出是男子留辮，還是紮了女子的髻頭；臉上一抹勾眉勾唇都未曾卸下，粉嫩的鵝蛋臉也還貼著假鬢角。

他，或者是她，雖然從那鬢角可以知道在戲臺上的扮相是個「她」，可眼前的這人除了

32

身型窈窕之外，卻有那麼點男子剛烈的氣韻在裡頭，舉手投足，都已經不似戲臺上該有的嬌嬈扮相。

萬歲爺看了許久，裡頭的人要忙著卸妝了，準備了些水和油，卻又百無聊賴地擱了下手。兩手抱胸，就這麼在妝台前慵懶地趴著假寐。從那纖細的腰身，看起來卻又好像是個女子，瘦小的臀和細腿，在服貼的水衣底下一覽無遺。

不多時，這伶人終於伸了個大懶腰，曲線盡露。萬歲爺盯著那平坦的胸膛，顯然是個男兒郎。還張著大口，打了個牛大的呵欠，發出了「呃啊」的聲響。

他打了呵欠之後，沒有開始卸妝，一身白色水衣，臉上還頂著旦行戲妝，就這麼走出舍房。才走出房門，忽然見著了穿黃龍袍的男人，還差點撞上，他嚇得跪倒在地上，碰通一聲，那舍房裡的其他人看到門外這景象，也放下了手邊的事兒，驚恐地趕忙跑出來接駕。

「奴才，奴才驚擾聖駕，罪該萬死。」

「平身。」

「謝皇上。」

眾人起身的時候，頭還沉得老低，卻可以感受到萬歲爺的視線，正在每個人的後腦杓打探著。

「你，你是剛才演貴妃娘娘的吧？」

「回皇上的話，奴才演的是後半場。」

「嗯,抬起頭回話。」萬歲爺本以為和自己對戲的就是他。

「嘘。」

萬歲爺看著那個男子的臉,十分清秀,而且靠近前來細看一番,身材有些嬌小,一襲白色水衣,果真和女子無異。那張旦角臉還沒卸去,萬歲爺已經開始想像他卸了妝之後的容貌了。

「你是錦春班的吧,是珍妃引薦你們進來的嗎?」

「回皇上的話,是珍妃娘娘一再保薦,讓老佛爺聽了錦春班唱過幾次外班戲之後,奴才們才不負慈恩,得以進署裡承應。」

「嗯,你說,你叫什麼名字?哪裡人氏?」

「奴才,奴才叫杜石瑛。是福建南安人氏。」

「喔,福建,也聽崑曲、唱皮簧嗎?」

「福建只唱得些小曲。」

「有些什麼曲兒呢?」

「奴才只有從小聽過一些南管,但曲不成調,粗鄙方言也恐怕干擾聖聽。」

「不妨,唱來給朕聽聽。」

「嘘。那奴才就續唱這明皇貴妃的故事。」

杜石瑛兩手為板,以骨節相敲擊,唱起了五空管的旋律。南音的五空管,大概和崑曲的

仙呂、南呂等宮調相當，底下則和崑曲一樣，又細分各種曲牌，甚至還有指曲譜之差異。這類文人戲曲的精密程度，難分軒輊；不若皮簧戲，只需分出不同的板腔，大致列次便可。

「風落梧桐兒，惹得我只相思。惹得我只相思……。」

萬歲爺聽不懂河洛話，看石瑛擊掌為節，口兒裡吐出哀哀之音，大概可以想得那淒清秋夜，唐明皇如何在雨中，悲傷地憶起一段段，即使是天子之威，也無法挽回的憾事。在雨中飄搖，在雨中重演，當那白綾三尺在腦海裡攪動的時候，大清的萬歲爺忽地驚醒過來，無助地望著一身水衣蒼白，還在演唱南音的杜石瑛。好惱，好惱這無用的帝王之尊，竟得躲在昇平署裡，對這面臨危難的千秋祖業，卻一點辦法都沒有。

萬歲爺賞了兩串錢，撫掌致意，曲沒聽完就往少喜班的方向去了。才走不出幾步路，心中卻又不知翻騰起多少波瀾，把太監王商叫到跟前。

原以為可以鬆懈在御前清客的綿軟聲波中，卻反而讓自個兒的神經繃緊了像搭箭的弓，霎時天旋地轉，不發不行。榮祿的奏本不斷飛舞在眼前，老佛爺愛聽的那些「倉台倉台」的皮簧戲也跟著在耳邊作鬧起來。

「擺駕回宮。」太監王商等著替萬歲爺呼告這聲，等了很久。

第五齣
褉遊

「皇上駕到。」

接在後頭的呼告聲像海潮般，在昆明湖上掀起陣陣波浪。太監裡口中喊著又是皇后又是妃子的，幾頂轎輦被擁著進了頤和園內，像個迎神賽會，好不熱鬧。

「待會見了老佛爺，千萬仔細了。」孫得祿給錦春班的人好生交代，那一夥人讓杜石瑛領著，安靜地跟在珍妃的鳳輦後頭，連個嘻笑都不敢，臉上掛著喪了家眷的愁容，不像是要準備上戲的活潑模樣。

杜石瑛也不過二十歲，還是個愛跑跳的少年，這皇宮生活快把他給悶死了。但是當他看到隔壁那頂鳳輦後頭也跟了一個戲班，在花徑裡穿，一個勁兒想趕過珍妃的轎輦，杜石瑛就咬著牙死撐，抵死不肯認輸。

「噯，石瑛啊，你聽說了嗎？」錦春的班主走在杜石瑛旁邊，小聲地與杜石瑛說著話。

「怎麼著？」

「這內學的學藝太監們，已經逃走不下十個人了。」

「逃，怎麼逃法啊？」杜石瑛看了看頤和園，有滿人旗軍走動，輪班守衛，要隨意進出可不容易。想那宮裡的森嚴，肯定十倍不止。

「你可別跟人說，這是我聽來的，也不知道準個幾分。聽說啊，他們都是承應大戲的時候，等那些在京城的外戲班進宮來匯演，就跟著溜出去了。」

班主說得很小聲，深怕前頭的珍妃聽見，就跟著溜出去了。然而珍妃即使真的聽見，也不會多說什麼，因為她早就不管這些事情了。

「他們怎麼跟？出入宮門都不會清點人數嗎？」

「那些顧門口的，都只認班旗，哪裡會細點有什麼阿貓阿狗？而且逃跑的小太監，臉上的妝容還不曾卸下，著戲袍的、穿戴水衣的，旗軍們認都認不清，就這麼混水摸魚溜出去，繼續過著衝州撞府的演藝生涯。」

「這樣逃下去，還有誰給老佛爺演戲呢？」

「快逃吧我說，咱們錦春班就耗下去，戲棚子站久了，就是咱們的。」錦春的戲班主莫存孝，樂得看其他戲班人員愈減愈少，那才是錦春班的大福氣。

錦春班是目前最晚進宮的一支徽班，那時候昇平署管得到的徽班當中，聲勢最旺的就是四喜班。四喜班的演員崑亂不擋，又經常在宮中進出，民間請他們搭棚唱戲的不少，宮中召

來承應的更多，簡直就是天子庶人都風靡的偶像戲班。錦春班在這樣浩大的聲望底下想討口飯吃，無非就是繼續跟著珍妃，偶爾伺機而動，也巴結巴結老佛爺，做個得利的漁翁、兩面討好的圓人。

而引起杜石瑛鬥志的少喜班，是個純正的崑班，對於剛進宮的錦春班而言，是個下馬威、試牛刀的假想敵；從上次匯演《長生殿》之後，杜石瑛就不斷地尋找與柳金珠鬥戲的機會，儘管他拿到了萬歲爺和老佛爺的賞錢，但不知道柳金珠拿到了些什麼，遂一路與少喜班纏鬥，不肯罷休。

少喜班跟的那后妃，不是別人，正是萬歲爺的正宮皇后隆裕娘娘。隆裕娘娘和萬歲爺在九年前大婚之時，誰也沒想到今日得寵的會是珍妃。萬歲爺不把老佛爺的安排放眼底，實在是造反得過分；可這夫妻相愛的事，也不是老佛爺說了算。隆裕娘娘不曾與人說，萬歲爺大婚那晚，什麼事情都做不成，只能和她同倒御床上，乾瞪眼到天亮。

隆裕娘娘在轎子裡，掀起了布簾子，臨著昆明湖的波光，拿著小手鏡照了照自己的鵝蛋臉，也不差啊，這萬歲爺究竟是看不上自己哪一點，而又是看上了珍妃哪一點呢？

「老佛爺，皇后娘娘和珍妃、瑾妃都到了。」

「知道了，讓其他人退下去吧。」

「嗻。」李公公揚起手，幾個小太監都退到樂壽堂外頭，往德和園去。頤和園裡，除了承應小戲的聽鸝館，也搭蓋了一棟三層高，有機關軸輪的大戲臺，即是德和園。那裡正在

等候錦春、少喜的砌末衣箱運來，後台班則擺開了大陣仗，梳妝鏡台鋪開三大排，分別是錦春、少喜，和本宮班專用的。本宮班的太監們，和老佛爺住在這大園子裡，晚膳的時候伺候看戲，幾乎是每天例行的功課，所以梳化起來也十分俐落，早早就在等待錦春、少喜兩班人。那兩班人在園裡彎來拐去互別苗頭，在花叢間像兩隻鬥艷的孔雀，隨著那牡丹似的主子打轉。

「皇上，他在外頭跪多久了？」老佛爺端起棗茶，隔著杯蓋飲了幾口，這才想起萬歲爺早在那些后妃遊園兼鬥色之前，便跪在外頭候著。

「回老佛爺，半個時辰而已。」

「也夠久了，宣他進來吧。」

「嗻。」

李公公打開紅格子門，萬歲爺跪在石階前，膝下放了黃枕巾墊著。這下萬歲爺可是在跪趕忙起身，兩人裝著沉默不語停了半晌，李公公才清清喉嚨，宣老佛爺的旨，准許萬歲爺進去。

「李公公啊，李公公用一個不知道該如何應對的表情，看著萬歲爺；萬歲爺知道李公公難為，

「這榮祿的本子，你准了嗎？」萬歲爺被問中了這令人心煩的事情，但他心中還有別的盤算，只好姑且和老佛爺交涉，看能不能換取到這一來一往間的利益。

「兒臣，兒臣准了。」

「准了就好，那就修一份硃諭，宣毓佐臣進宮裡來吧。」

後，這毓佐臣便積極和京師聯繫，投書上奏幾封，在榮祿的推舉下，萬歲爺宣他進宮，打算聽取他對洋人的對策。

但那奏摺寫得很明白，要萬歲爺起用那些殺洋人的拳民，認為「民可用，團應撫，匪必剿」。可也不想想打洋人不比剿匪類，洋人還是好些個船堅炮利的強國，哪是攻上綠林就可以剿得了呢？大清帝國已經強敵環伺，就連千百年來唯唯諾諾的倭人都打垮了大清，如果繼續惡化這無論是匪類之間的關係，料想這國必衰亡；縱使國不衰亡，那倭人處心積慮，難保不會和洋人沆瀣一氣，吞併更多像台灣這樣重要的土地。

萬歲爺不想，卻也不得不順著老佛爺的意思，宣毓佐臣進宮。

「沒事兒，你就退下吧，哀家要到德和園去了。」

「兒臣，兒臣幾番苦思，想天下形勢必然有變，不如自早圖強。翁大學士與兒臣擬有草諭，希望親爸爸能指點指點。」

「這祖宗家法，是沒什麼可以變的。不過你東西留著吧，哀家看過了錦春班，翻一翻就是了。」老佛爺揮了揮手，要萬歲爺退出她的視線，別誤了她看戲。李公公早看準了，背著老佛爺給萬歲爺使個眼色，萬歲爺拱手退下，不多言語。

「毓佐臣在山東任布政使，僅次於巡撫，自從曹州死了兩個德國的大毛子，巡撫被免職

40

「兒臣告退。」

那些陪老佛爺看戲的后妃們已經在德和園停妥，天清雲朗，后妃之間不曉得是從誰提起，或許就是珍妃，說是要到德和園陪老佛爺看戲；卻不想珍妃早有準備，讓錦春班的獻戲拋慇勤。其他的后妃們傳來傳去，也知道一二，臨著帶得上戲班卻只有隆裕皇后。皇后娘娘硬是讓總管的給她找來少喜班，但是皇后娘娘哪裡知道，少喜班唱的崑曲，老佛爺早就沒什麼興味了。皇后娘娘，不知道的太多，該曉得的卻太少，做個皇后的架勢都沒有，老佛爺打心眼兒底，早就不指望她了。不然也不必派榮祿，又遣其他親王來上奏，想盡辦法要指使萬歲爺往左往右。

「啟稟老佛爺，眾妃已到。」老佛爺順著李公公指的方向看去，珍妃後頭帶著戲班，隆裕後頭也帶著戲班。那珍妃的嘴臉，就是不討老佛爺的喜歡，尤其是和隆裕皇后並在一起的時候。

「連英，你說這個珍妃，怎麼就這麼討人厭呢？」

「回老佛爺，珍妃若是老佛爺的自己人，可就是老佛爺牽制皇上的利器了。要說這枕邊人的話，是誰都比不上的犀利啊。」

「可她偏不。和那翁常熟一個鼻孔出氣。」老佛爺看珍妃下了轎，逐步往自己這裡走來要請安的樣子，依舊沉著嗓子和李公公低聲說道：「哀家恨不得她死得無影無蹤，無跡無痕。」

深巷春秋

「老佛爺息怒啊息怒。」

「老佛爺吉祥。」珍妃跪了下來。

「平身，準備看戲唄。」老佛爺坐定了，什麼事兒沒見過，就任他去搞，萬歲爺和珍妃

不過就是這戲臺上的兩個角兒，還得跟著她的本走。

戲臺上，杜石瑛只顧著注意柳金珠的身段，他也不曾管過那大清究竟要變成什麼樣子，

反正，他不過是個照本宣科的角兒，哪裡說得出自個兒編的白呢？

第六齣

傍訝

「我說李老三哪，你怎麼就知道這麼多事情呢？」傳德旁邊站了一個大漢，他從李老三開始講前清故事的時候，就頗不以為意。李老三說起了那些人的心聲，好像自己是隻應聲蟲似地，繪聲繪影，煞有介事。

「嘿，我說這都是深宮內苑的街談巷聞，你別看那宮裡無趣，就是這個無趣，好些個太監宮娥都曉得和主子走近些，平常可以聽得許多事情；然後再回到各自的舍房，說給姐妹們聽。」

「但你也知道得太清楚了吧。」

「那就要直接說這把紫玉笛的來歷了。那天，德和園大匯演，四喜班的人後來也到了幾位；老佛爺看罷了戲，把萬歲爺早先來奏的變法一事，早忘得乾乾淨淨了。我和柳金珠，知道這次也是個陪襯角色，下了戲，就匆匆收拾整齊，等待老佛爺回樂壽堂。

「偏偏老佛爺興頭正濃，誰也走不開，聽她正闊談著這幾個班的優劣，也顧不得她說了些什麼，點頭猛稱是。講到錦春班的時候，只見那杜石瑛被她點了出來，喜不自勝。」

老佛爺說：「錦春班懂得翻，把戲本翻新。這正旦的身段不錯，演技扮相都很嬌美，只是這聲音粗了些，哪個唱的？」

「回老佛爺的話，是奴才唱的。」杜石瑛從一整排聽訓的伶人裡，擠到前方跪了下去。

「吶，別怕，哀家說你，是為了你好。看你天生資質不錯，這樣吧，往後你到樂壽堂給哀家伺候唱戲，哀家再多指導你些。」

「謝老佛爺。」杜石瑛本來也想不到，就這麼輕鬆地成了老佛爺的紅人。

「我說，連英啊，這本宮班的，還容得下人吧？」

「回老佛爺，容得。容不得，把那偷懶怠惰的趕出去，也就是了。」

「好，杜石瑛，今天開始你就歸本宮班，至於錦春班，哀家准你們再找個演正旦的。看要到宮外找，宮裡找，都成。」

「謝老佛爺。」

杜石瑛被提拔進了本宮班，柳金珠卻把這看得很淡，她帶著少喜班，和李老三一群人默默地回到昇平署。不服氣又能如何？崑曲早該退出這舞台了，幾次伺候老佛爺或萬歲看戲，都是他們顧著吃喝，言語交談，哪裡在聽什麼戲？只有皮簧的待遇好，老爺總是擱下手邊所有的事情，把閒雜人等都遣去，只留得李公公在身邊，聚精會神地看戲。

深巷春秋

「但也不能這麼作罷啊。」李老三一邊說起這往事，想到自己當時還對崑曲抱著那麼一點道義責任，不由得就覺得好笑。「我當時啊，跟柳金珠說，得想點辦法，結果，柳金珠回了我『還能怎麼辦呢，現在這天下，老佛爺說了算。咱們就演，看能演到什麼時候吧』。現在想想，她才是對的。」

柳金珠只曉得繼續排著自個兒的戲，她不管別人。

當那些前輩們說的蘇州巷都已不在的時候，就代表這蘇州出生的崑曲，已經容不下身了。柳金珠還把她的宮中見聞整理成一齣戲，雖然識的字不多，但從戲裡頭學了不少，成天抓著李老三拍曲，總想演齣轟轟烈烈的新戲。

「結果有演成嗎？」聽李老三說起了這樣沒有根據的往事，想必能有個戲本傳下來的話，也算是個鐵板鋼證。

火車上的人都跟著急了起來。雖然知道這大清早亡了，但是留得下像《長生殿》、《桃花扇》這樣的大戲，也是不錯的。那崑曲，到了日本人攻陷東北，有幾個名角兒、藝人擔負起傳承大任，把觀眾群給拓展出去。傳字輩的演員們在一九二一年——那已經是不用光緒記年的時節，在蘇州建立了崑曲傳習所。要是柳金珠還在，想必這宮廷裡編出來的大戲也會留點枝微末節，可能化成了梅蘭芳先生或程硯秋先生戲裡頭的養分。

「柳金珠和我，沒真的演成。只在光緒皇帝面前，唱過幾段。」

火車裡的人異口大嘆，有幾分憐惜之意。

46

「杜石瑛進了本宮班之後，其他的戲班也都沒啥機會演戲了。那杜石瑛像是有戲神眷

顧，老佛爺青眼有加，不多久，竟還賜給他一把紫玉笛。

「唉等等，等等，你說這紫玉笛，是杜石瑛的？」

「是啊。」

「那怎麼會在你手裡？你不是少喜班的嗎？」

「我是少喜班，我也不曾背叛過柳金珠，這把紫玉笛，是杜石瑛親手送給我的。他說，他不配拿這樣的賞賜。」

「嘿，敢情這杜石瑛良心發現，不該處處針對你們少喜班嗎？」

「不，他是良心發現沒錯，但他發現的是，他不該作賣國賊。」

李老三說著說著，不由得低下頭來，沉吟了好一會兒，才繼續說起杜石瑛對他講過的那些前朝事兒。

「他是先和日本人碰了頭，才跟著錦春班進宮的。杜石瑛一方面作情報工作，另一方面，呃，你們可聽過甲申年，朝鮮國裡的政變嗎？」

「沒聽過。」車上的人，就是那些讀過書的，連自家革命也沒參與過，一碰事就抱頭鼠竄，又從何知道小小的朝鮮貢國，發生過什麼大事呢？

「我在傳習所碰著了杜石瑛，他親口招認，他就是幫著日本鬼子的漢奸。」

這是十分難以想像的事情，一個學問不足幾兩重的小戲子就可以顛覆大清，都說慈禧太

后奢淫誤國，沒想到還是真格兒的，看戲看到連外患都引入大堂。

「這樣，你們就曉得我的故事怎麼來的了吧？不是我厲害，是這個杜石瑛啊，他比那只知道練戲排戲的普通戲子，聰明得太多太多。」

「那杜石瑛，他幹了些什麼好事兒，可以搞到這地步？」

「杜石瑛啊，他其實也沒有特別做些什麼，大多是日本人安排好了計劃之後，他照著計劃，在宮裡順水推舟。偶爾幫幫萬歲爺，有時候替老佛爺說幾句話；他也說了，朝鮮的甲申政變，就是日本人的樣板，他在這裡頭攪和，為的就是和宮外那些讀死書的書呆子裡應外合，搞革命，鬧政變。」

「什麼話！」一個戴著圓眼鏡的少年不服氣，坐在李老三前頭的座位，他站起身來，轉過頭就要開罵：「我忍著不吭，倒聽你這老頭瞎說！」

「年輕人，火氣別那麼旺，我起初聽到杜石瑛這麼說，我也不服。但後來想想，也就認了。」

「那些慷慨之士從容就義，憑你區區一個樂師和那賣國的戲子，躲在宮裡不知民間疾苦，有甚資格這麼講？」

「年輕人我問你，你曉得，什麼是合邦嗎？」

那戴眼鏡的少年只是火氣大，容不得別人詆毀從前的志士先烈，跳起來一呼，卻哪裡知道什麼是合邦。

「你們別急著跳腳，且聽我慢慢說來，大清這最後幾年啊，還是要從昇平署的伶人說起；昇平署的伶人，可是在戲臺上闖盪過的，上從天子宰相，下至兵卒龍套，乃至神仙鬼怪，什麼沒演過、沒見識過。戲臺子下的形勢，我們是再清楚不過的了，只是沒人肯聽我們說罷了。」

那少年沒奈何，只得乖乖坐著。但是他的頭就反過來枕著下巴在那髒撲撲的椅背上，聽著李老三繼續說那宮裡的舊事。

第七齣

倖恩

老佛爺便常在樂壽堂裡，給杜石瑛拍曲。

「石瑛啊，你在這宮外頭，有沒有看過洋人？」老佛爺拍著拍，停下了板，與杜石瑛說起閒話。

「回老佛爺的話，有，奴才還給洋人的商會演過戲。」

「那依你看，這洋人可不可信呢？」

「奴才斗膽，只懂演戲。奴才知道戲裡頭的蕃邦外族，也不乏可用之材；但奴才以為外人的確不比自家人可靠。」

「這倒是。如果有心輸誠，放他鬼子一馬，以顯我大清度量，未嘗不可。只是，才和倭寇吃了敗仗，這些鬼子就躁動莽撞，看是留不得。」老佛爺心裡拿定了主意：「這樣吧，待會你陪哀家看看，山東毓佐臣帶來幾個殺過洋人的拳民，說是有神功助陣。既然你在宮外見

聞不少，就給哀家出點主意吧。」

「嘛。」杜石瑛頗能迎合老佛爺的意思，超乎當初日本人所安排的計畫。依他們倆相識

歡談的樣子看來，要說杜石瑛和老佛爺真的投了緣，也不為過。

樂壽堂外頭，跪著端親王、莊親王，跟在後頭跪的則是禮部侍郎剛毅和刑部尚書趙舒

翹，而最前面，與李公公相對著眼兒的，就是中堂大人榮祿。這一大夥人跪在老佛爺的御帳

前不為別事，乃是為了那正在園外穿堂繞廊，急匆匆趕來的毓佐臣。他還帶了一班漢子，六

個人，高頭大馬，走起路的步伐凌凌亂亂，腰間繫著紅帶子，背後揹著大刀；首領的手裡提

著一把用布巾纏了數圈的長薙刀，只是還沒到樂壽堂門前，就被太監擋在外頭。

「那些兵器，請交給奴才保管。」

「你管得著嗎？」揹大刀的漢子裡，有個蓄長鬍子的，他的頭巾顏色和其他人不一樣，

想是這裡頭的首領。

「奴才只是奉旨辦事，毓大人，您說這怎麼辦好呢？」

「你就讓他們帶著吧，有事情我負責。」

「毓大人此言差矣，老佛爺的性命安全，哪裡是毓大人負責得起的呢？」

那毓佐臣被擋在外頭，也沒辦法，只好請太監通報一聲。

「不然請公公替我通報榮中堂大人，他和親王們應該已經在裡頭了。」

「這倒不難。」那看門的太監一組兩人，年紀老一點的負責答話應對，年紀比較小的太

51

監鞠了躬，蹦蹦蹦地往裡頭去，不多久，帶著榮中堂到門首。

「噯呀，毓大人，老佛爺在等你們呢，怎麼停在這裡呢？」

「這，公公啊，我也沒辦法。」

「公公不放行，我也沒辦法。」

「公公啊，這都是老佛爺的上賓，聖上也准他們進宮的，請公公們放行吧。」

「這二人粗鄙不文，帶刀帶槍，怎麼能這麼見老佛爺呢？把刀槍留下，自然不刁難他們。」

「這樣吧，請公公們，方便方便。」榮大人給看門太監打點了兩個銀元，一人一個，只見那老太監把銀元收起之後，卻說道：「想裡頭也有帶刀護衛，這些鄉巴佬弄不出什麼事兒來，請隨榮大人進去吧。」

毓佐臣便跟著榮中堂，一行人到樂壽堂前，吩咐包頭巾的六名大漢依次跪好；兩列人馬，有官有民，就這麼候著老佛爺出得堂來。

老佛爺出了紅格子門，一頭跟著李公公，另一頭多了個標緻靈秀的男子，榮大人雖不甚明白，但他知道，那小男子與當初得寵的自己一樣，隨侍在側，只為了排遣老佛爺憂愁國政之餘，填補那些片斷而且空洞的辰光。

「榮大人，哀家記得，你只說是毓大人要帶幾個拳民給哀家看看，怎麼連端親王和莊親王都到了呢？唔，剛大人和趙大人也在，這麼大陣仗？」

「回老佛爺的話，這山東曹州府，已經有洋人攻了進來，擅自占據港埠，形勢危急，毓

大人有忠愛護國之心，卻無可供調遣之兵，於是連日託奴才進京上書，幸而有老佛爺聖明慧眼，准了奏摺。奴才恐怕這些鄉里之人不得老佛爺信任，就請兩位親王，還有剛大人與趙大人一同叩見老佛爺。」

「哀家豈是不明理的人呢？洋人亂我大清，由來已久，如果上下一心，扶清滅洋，甚是好事。只是不知道，這些拳民，對付洋槍洋砲有什麼妙計？」

老佛爺看了看那些鄉下來的拳民，刀劍槍棍，她雖然戲裡看得多，但實地演武的倒是很少。甲午那年開戰的時候，聽說什麼開花彈、穿甲彈，幾十浬的船艦都可以交火，這些鄉下來的拳民，能有什麼妙策？慢說不是在水上漂的輕功，當著幾十步的距離，那洋槍都可以要人性命了，刀劍槍棍，還有什麼可恃？

「老佛爺只管寬心，且看他們降神演武。」毓大人胸有成竹，跪請老佛爺上座。李公公搬出一架花梨木太師椅，就在樂壽堂前，不甚寬廣的地方，那些拳民武刀、弄槍，花招不比戲曲裡頭少。

「奉請五岳山靈，奉請泰山府君，驅鬼除邪，上身現形。」那個帶頭的，口裡喊著神訣，把長薙刀的布巾猛一抖開，光晃晃一把大長刀，亮在老佛爺眼前。兩側的帶刀護衛看著也屏氣凝神，深怕這些鄉下人會做出什麼嚇人的舉動。

見他大刀掄動，卻抓了一個戴頭巾的漢子，大刀往他頭頂一劈下去，只聞得鏗鏘一響，那大刀的鋒口無端碎成兩截。頭巾漢子卻沒事兒似地，扯開布巾；原以為裡面包了生鐵，卻

是空無一物。竟然布巾包頭就能擋下了大刀，看得老佛爺心裡一抽一抽的，又喜又怕。

接著，首領口裡的神訣不曾停過，解去了上身的粗布衣，背對著老佛爺，亮出了背後刺著大大的神尊，端坐白蓮花上；老佛爺看他右臂刺著保家安邦，左邊則刺著扶清滅洋。

其他包頭巾的人，抓著背後的刀，一個勁兒就往首領身上砍，又是鏗鏘數響，那些大彎刀竟然全都碎得七零八落；老佛爺看得瞪著大眼，還看連英。連英笑著陪是，卻沒給那些鄉下人什麼好眼色。

首領也許注意到，這些觀看演武的人裡頭，老佛爺身邊的公公，應該就是李連英，對他們似乎有些戒心。於是他掏出了一把洋槍，交給毓大人，指示要毓大人對著他開槍。

「可以吧？」

「儘管來。」

正當毓大人瞄著要開槍之際，那首領卻揮手喊停。

「等等，還是那位公公，您不妨試試看吧。」首領抱拳，請毓大人把槍交給了李連英。

「你要是死了，可別怨咱家啊？」李公公接過槍，笑著對那首領的說。

「放心，義和神拳，還怕什麼洋人槍砲！」

李公公瞄準了首領，一手穩穩地拖著槍，一手扣下板機，「兵」地好大聲響還震得他手心猛沁汗，槍管一道火花，往那首領轟去。首領不慌不忙，竟然伸出左手一接，無血無痕，露出左手心裡一顆還在發燙的子彈。

李公公摸了摸子彈，真的燙得嚇人，光是可以用掌握住這樣的熱度，就已經很令人佩服了。老佛爺也歡欣地鼓起掌來，命毓大人統籌相關事務，把義和拳編列入伍，並改名為義和團。

「都下去吧，往後，與洋人有關的事務就交由榮中堂分配，不必稟奏哀家。」老佛爺賞了些彩禮，讓那些練拳的人出頤和園，回山東去，協助毓佐臣。當「欽命義和團」字樣的旗幟，在山東等地如花瓣飛揚飄蕩的時候，老佛爺渾然不知她已經失去控制局面的能力了。

跟在老佛爺身邊的杜石瑛，等李公公送走了親王官員，兩個人便在老佛爺面前談論起拳民之事。

「老佛爺，奴才認為，這些拳民只是江湖騙徒，用一些伎倆誆騙毓大人，讓他帶著這幫騙徒進京，貪圖老佛爺的賞賜。」李公公在家鄉不曾見過卻也聽過，許多神棍利用障眼法騙取供養，都是經常有的。雖然李公公對著拳民首領開了一槍，但他總覺得不能盡信這些人。

「怎麼說呢？」

「鄉下地方，常有這類拳師，他們有各自的技巧，把那看似堅硬的打碎、觸之柔軟的變為利刃。還望老佛爺收回懿旨，不得縱容這些騙徒。」

「但你開的槍哪，要如何假得了呢？」杜石瑛不等老佛爺思考反駁，遂先提出了證據。

李公公自己半信半疑，也不知道如何解釋；這便是拳民神棍難以抵制的地方，總有些真假難測。杜石瑛還接著說：「老佛爺既以頒旨，萬無收回之理，奴才只是唯恐這些人滅洋不成，

反讓洋人有藉口辱我大清。如此一來，勢必迎合一心想變法的皇上，屆時大清必定多災多難，難以收拾。況且，有些事情，奴才不知該不該說。」杜石瑛還看了李公公一眼，眼底看似還畏懼著他。

「儘管講，哀家給你作主。」

「奴才，聽說咱們的讀書人，像康先生那樣的，都給日本鬼子買收了去。」杜石瑛撥弄起唇舌，話說得極深婉卻又動聽，看似替拳民講話，但又帶點理智的樣子，而老佛爺也是聽得如痴如迷；那李公公也就不好再多說什麼了。

第八齣
獻髮

另一廂也不是毫無動靜,京城,天正冷的時候,軍機大臣翁同龢收了一封請帖,地點在日本的公使館裡。約他的人,似乎和日本有些淵源。灰濛濛的天空裡,要雪不雪地沉宕在那兒;陽光難得探出頭,日本公使館的外面,還有雜沓的腳步聲在落盡的黃葉上摩娑。那平底布靴像是在報信,遠方正傳來膠州灣慘遭德國軍靴踐踏的噩耗。

「翁師傅,請坐請坐。」翁同龢已經對康有為的想法有了初步瞭解,雖然陳情書的筆勢激烈直白了些,但內容是很可觀的,便時常向萬歲爺提起康梁為首的知識分子們,將用言論的方式,引導變法。這同時也是揮別亡國君的良機,萬歲爺當然企盼見到康有為的上書。

「翁師傅,還沒來得及感謝您對學生的大恩,讓學生能替大清皇朝略盡綿薄之力。」

「唉,晚點謝我不遲,你那次上書被榮中堂他們給擋駕了。徐桐徐大人說你這樣上書陳情,於法雖合,但進士越級上奏,於理不容。況且你帶著許多連功名都沒有的散人,干冒聖

聽，要我把你的陳情書給退下來。」

「那徐大人可有為難翁師傅呢？」

「這你別擔心，你這幾天的陳情書，以及在報館的那些文章，我都呈給聖上看過，聖上希望你隨時上書，為他講述變法的細項。」

康有為聽到這樣的消息，喜得不知如何形容，在暫駐的日本公使館裡，幾乎要跳起來拍掌歡呼。但他沒有，只任兩道眉毛喜孜孜地飛舞，竭力保持著穩重的儒者形象，心裡告誡自己，發而中節，發而中節。

翁同龢端著茶杯，啜飲了幾口。公使館的人也在會客廳裡喝茶休息，用日文嘰嘰呱呱交談；康有為喜悅之餘，看了看四周年輕的軍官們，那些軍帽底下都鋪著一層軟毯子般的烏黑頭髮，這才發現，翁師傅變得和前年不太一樣了。

「翁師傅，您的頭髮，怎麼全白了？」

康有為記得上書那年見過一次翁師傅，在都察院外，翁同龢和幾個老學士，與他交談過。那時候，翁師傅的身形微胖，頭髮裡有灰白的雲絲，夾雜在烏黑的辮子裡，手裡拿著陳情書，很仔細地端詳著。

「才幾年不見，師傅您的辮子全白了。」

連一點斑駁的顏色都沒有，只剩下慘白，人顯得更蒼老了。身子也消瘦許多，一身簡便的深灰長袍，扯下官補也沒有頂戴，翁師傅變回一位尋常的老人，在日本公使館內，舉起茶

59

杯危顫顫地，往那乾裂的嘴上靠，吸吸吸地啜飲著熱茶。

「我替聖上擬定國是詔，前些日子送給老佛爺看了，雖然還不知道情況如何，但我認為，只要是為了大清好，老佛爺應該會准的。」翁同龢與其他朝臣研議變法的條目，拖著老邁的身體，一拖把這頭髮都給拖白了。

「那詔書手本，師傅還留著嗎？」

「對，我也帶來給你了。宮裡人沒看過你的論述，擬詔的時候爭執很多；我雖然看得一些，但是有許多地方，我不以為大清必須做到如此地步，因此在詔書起草的時候就省去了。」

「但不知是哪些地方？」康有為面對翁同龢的態度，顯得十分和順謙下，不像他在陳情書裡刀筆劍墨，張牙舞爪的那副模樣。

「就說那些所謂的『新政策』吧。用洋人是老辦法不錯，但那是洋人還怕咱們大清的時候。現在天下形勢，是咱們大清國說得算嗎？如果通盤改制，把鐵路船政這些國家命脈，甚至連練兵與徭役事務都交到洋人手底，我想，此無非引狼入室的下下之策，是極不可取。」

話到一半，他們兩人坐的公使館會客廳裡，那幾個穿軍服的年輕人四處走動，接電報的、講電話的，看似埋頭做著自己的事情。翁師傅這才想起自己是在日本鬼子的使館，而且這些日本人可能多少會點中文，聲音便趕緊收小許多，還不斷張望那些日本軍官，是否也注意這廂的談話，深恐國事走漏出去。

60

「翁師傅，學生以為，讓洋人管得大清事務，目的是要牽制其他洋人。洋人之間，互有心結，譬如用日本前相伊藤博文，那俄國洋人必定懼怕於此，與日本有利益上的衝突，而不敢妄動。或又如用英人的教士與商會，管理西學教育辦法，以及工業織造技術，則德法兩國皆會有所收斂。」

「但豺狼虎豹之心，君不可測，亦不可將大清國的命運孤注於此。」

康有為還想再解釋，但翁同龢舉了手，以掌相推。

「到這裡吧，剩下的，就等你這幾天琢磨琢磨，再與我談。聖上准你隨時上書，但望謹記，凡是奏章進得宮中，都會先過我的眼目。」翁同龢語氣很平緩，但在康有為耳裡聽得很不是滋味。這好像在不斷提醒他，所謂的公車上書，根本是鬧劇一場──如果不是帝師翁同龢大學士不斷保薦的話。

「如果你沒其他的事，我得先回去了。」

翁同龢還沒走出公使館，外頭的派報孩子便壓過了康有為恭送的聲音，小毛頭在大街上喊著：「德國鬼子打進來啦，德國鬼子打進山東啦。」

翁同龢轉過身，看了康有為一眼。康有為的眼神也未曾躲避，反而有點得意，好像德國侵占山東，是他意料中事。

「怎麼，這洋人打進來了，你還用洋人嗎？」

「翁師傅，這打進來的是德國人，德國人與英國人在大清尋找各自的利益，正是我們用

英國人反擊德國人的好時機啊。」

「你還是很堅決，好吧，你儘管上書，看聖上如何定奪。」

康有為知道，他無論諫陳與哪一國合作，到頭來都會被翁同龢彈劾反駁，翁同龢常在萬歲爺身邊進出，又是萬歲爺的親老師，隻字片語的影響力都很大。一時間，根本不曉得該如何應對，只望著翁同龢的背影，孤老卻很有自信地在大街上，穿越那些驚慌失措於山東戰事的人群，邁開步伐向著紫禁城走去。

「那是你的老師，嗎？」

康有為順著說話的人那頭望去，居然是個穿著軍服的日本人，他好似聽得懂中文，和翁師傅說的話他幾乎都聽完了。

「你懂中文？」

「懂得不多，我只聽懂你喊他……師傅。」那個日本軍官很有禮貌地和康有為對答，還在前頭領著康有為回公使館，省得外頭鼓譟的聲音給吵擾了談話。「你們，吵架了嗎？」

「沒有沒有，討論一些事情。」

「喔喔。」日本官竟然為了自己的師徒關係緊張而擔心，雖然那不是真正的老師，但康有為為這日本軍官的禮貌感到貼心。

日本軍官沒有多和康有為說上幾句話，因為不久，他的中文詞庫用盡，乾巴巴地在那裡和康有為對飲著冷掉的綠茶，也不知道說些什麼好。

「御先に。」軍官不意迸出了日文，趕緊改口：「先失陪了。」

「請。」

日本軍官走到大廳的櫃檯，撥了電話。嘰哩咕嚕一串日文接著一串，康有為聽得不甚掛心，但也聽出了一句：「内緒のはなしだから、早く杜さんを言ってください」

「因為是很祕密的事情，請趕快通知杜先生。」

康有為算是最早知道，日本請了一位「杜先生」，專門負責管理機密事件的人。但是他不把這放在眼裡，他和翁同龢爭執的事情傳到杜石瑛那裡的時候，杜石瑛揣摩了一陣子，便常常在想該如何利用這群號召維新的熱血志士。

「石瑛他說過，」李老三看大家恨得牙癢癢，幾乎把杜石瑛當作比西太后還可惡的壞人，不免也要替老朋友石瑛說點好話：「啊，他也不想，其實石瑛他啊，與那康梁差不多。他們都不是真的要把中國奉送給別人，只是匡扶朝廷的方法不同罷了。」

「什麼意思？他都替日本人做事了，還匡扶呢！」

「慢慢聽我說吧，杜石瑛他啊，唉。」



第九齣 復召

為了商討維新的事情，萬歲爺召見山東道的新科監察御史楊深秀。這件事情少喜班的人很清楚，大家也都記得這位老爺的名姓。因為楊深秀進宮那天，萬歲爺不巧也被老佛爺召到頤和園內。萬歲爺一心掛念翁師傅的國是詔草案，遂讓甫進宮內的楊深秀，安排先到漱方齋內等候。

那時就傳少喜班的伶人，給楊大人伺候戲，消磨時間。

「楊大人，平常看戲嗎？」金珠沒有上粉著裝，忙不迭地給那楊深秀斟茶遞糕點。楊深秀正襟危坐，很拘謹的樣子，也不敢正眼瞧瞧柳金珠。

「不……不常。」更確切地說，是不曾在宮內看過女人演戲。

「那你有想點的戲嗎？」宮內伶人們會的戲很多，若逢有群臣飲宴，除了安排好的戲碼之外，有時候也讓懂戲的人點戲。

「都可以，你們就安排吧，我見過皇上，表明奏章，就要回去了。」

「那好，小的就給您安一齣《夜奔》。阿吉，你給大人上戲吧。」

深秀不常看戲，給他演《夜奔》是想圖個熱鬧，多秀弄一點花俏身段，遭遭那等人的不耐；不然光看生旦戲，給他演《夜奔》，磨起來慢工細活的唱段會把他給急死。

卻沒想到，這齣《夜奔》，正巧把楊深秀的未來日子都給演盡了。

這是生行戲，柳金珠的旦行派不上用場，所以也沒開臉，就在戲臺下陪著楊深秀閒聊，還給他講講戲。不過因為楊深秀畢竟是官，柳金珠無品無位，說話的時候，總是與他隔著一個距離，倒也不敢貼著身子耳語。

開鑼了，李老三彷彿還能聽見那天的笛子音質特好。柳金珠把戲詞兒淺淺地說給楊深秀聽。楊深秀當然知道林沖夜奔，只是沒看過戲裡怎麼演，聽柳金珠說著說著也有了興趣。唱到〈折桂令〉那裡，把那身段一收緊，唱詞變得激昂，楊深秀竟也可以感受到《夜奔》的心情；不知天地之大，何處能容？

「實指望封侯萬里班超，生逼做叛國紅巾，做了背主黃巢。恰便似脫韁野馬、離籠狡兔、摘網騰蛟。」

漱芳齋的室外戲臺，綠柱如林，竹林間風雪紛飛的夜奔場景，恍惚重現在阿吉的一個蹦腳、鷂子翻身裡頭；阿吉一拉手，雲手未出，身形先挪了步，唱到「行李蕭條」，倏地幾個轉圈兒，雲手拉了三趟，人轉到了九龍口，隨著鑼鼓「匡台才，匡」一個亮相。阿吉嘴裡的

唱還沒完：「高俅！管教你海沸山搖。」

楊深秀手裡的奏摺不敢擱下，雖然戲臺上的阿吉聲音脆亮，身段颯爽，楊深秀心裡頭掛念的，卻是自己或林沖的生死，更多的，是整個大清的存亡。

萬歲爺的聖駕來到德和園外，就聽見鑼鼓喧天，他沒好臉色，露出不耐。但沒辦法，這老佛爺像是和他犯沖，也或許他倆真的相剋，總之，老佛爺出現的地方，總是少不了鑼鼓鐃鈸，而萬歲爺是極厭惡這樣的聲音。

「皇上駕到。」

呼告聲音不曾中斷戲臺上的表演，掛髯口的公孫杵臼，正被打在地上翻滾，翻哪翻，不忘叫板拉幾句唱段，假意扯罵持鞭的程嬰。

「來了啊，先看戲唄。」

萬歲爺靠著黑檀木的椅背，緩緩坐了下來，那鑼鼓聲擊得他的耳朵發疼。

「你瞧，杜石瑛演的莊姬公主，多夠味兒。這杜石瑛，演技可愈發得好了。」杜石瑛演莊姬，戲分不多，但趙氏孤兒想要冤報冤，起承轉合總少不了這角兒。杜石瑛的作工精細，唱腔雅麗，二十歲的少年郎剛變聲，不菸不酒，聲音裡總還帶點兒純正少女的青春樣貌。

「是親爸爸您調教有方。」不等李連英巴結，萬歲倒先奉承一番。

奸惡之人倚強權逞兇，賢能忠良卻懷志不遂。《八義圖》看似與《夜奔》毫不相干，但仔細思量起來，這令人感嘆的捨身仁義，不知看在老佛爺心裡，與看在楊深秀心裡，各是何

種心境？

萬歲聽她說戲，說杜石瑛的演技如何好。還希望她主動說起草案。

「杜石瑛啊，可真難得，你知道，他給我說了些什麼嗎？」老佛爺忽然把頭別過來，不瞧戲臺了。演屠岸賈的注意到了，但還是盡力地叫，扯著喉嚨喊。萬歲爺不敢正視老佛爺，只低語了一聲：「唉？」就當作是回應。

「他說啊，當今日本人與那康妖人裡應外合，希圖京師利祿，有禍國殃民之慮。你可千萬別著了康妖人的道。」

翁師傅拜訪過康有為，也回頭與萬歲爺提過了康有為雄心壯志，把變法的希望寄在洋人協辦；而這東洋人，也算得是與洋人一鼻孔出氣的矮鬼子。但消息怎麼這麼快就進了老佛爺的耳目？而且還是從杜石瑛的口裡說的。

萬歲爺看著演莊姬公主的杜石瑛，他就是個普通的戲子，成天都在昇平署與樂壽堂之間來往，教習太監們學戲，也忙著自個兒排練；就算杜石瑛可以自由出入，也萬不會這麼快就知道宮外的事情。難道是這康有為走漏了風聲？還是有人在老佛爺面前造謠，說中了這前不久的密會，只是湊巧？

翁師傅和康有為選在日本公使館見面，也是擔心老佛爺的眼線，壞了變法圖強的計畫，才安排這危險的密會。如今似乎反倒弄巧成拙了。

「杜石瑛還與哀家說，日本人和英國人都希望成立中日美英的邦國，石瑛見聞不多，但

也知道所謂合邦，就是蘇秦的合縱舊事，終究會因為各自利益而潰不成軍；那些個洋人鬼子，貪得是我大清膏脂，與他們議事，正乃與虎謀皮。」

萬歲爺沒料到老佛爺比他早一步知道了合邦的事情，甚至連戰國時代的例子都舉了出來，一時間不知如何應對。

「借才一事可以考慮，但只能上書，不得議事決策。」

老佛爺把國是詔都看過了，草案裡頭雖然沒有合邦、借才之論，但是她又多加訓示：「哀家准你依起草的內容變法，但合邦不許，借才也不得增減條件；至於變法事宜，須由榮中堂配合協辦，否則，就不必再奏了。」

榮中堂豈是協辦，根本是來搗亂！但也沒辦法，只能依著老佛爺的意思，也得派給榮中堂一個什麼職務才是。

「嗻，兒臣告退。」

「下去吧，希望你知所進退，不要逼得哀家出面。」老佛爺話說得重了，但目光已經拉回戲臺，對於告退的萬歲爺不甚理會。

那趙氏孤兒宰了奸臣屠岸賈，靠得不是他藝高膽大，而是這層層關卡裡都有好些個捨命的志士來搭救；好似變法的奏摺，被宮裡的守舊官宦一道道擋在養心殿外，壓在案頭不肯傳達者有之，藉故焚毀者亦有之。至於老佛爺身邊的紅人，李公公不干政，但常嚇得宮娥們看到就竄；榮中堂無疑是為了摯肘變法進度，與那派在萬歲爺身邊的太監王商一樣，都是負責

監督萬歲爺的一舉一動。

而伶人杜石瑛，萬歲爺聽過他的南音，優美婉轉；談論國事，竟也有出人意表的推斷，不容忽視。老佛爺遂成了一座難攻的高閣，甚至反過來包圍萬歲爺的殘黨。

萬歲爺回到漱芳齋，已經要傍晚了。少喜班又給演了《寄子》和《藏舟》，不湊巧都是些逃難亡命的戲碼，雖然十分精采，卻總是在暗示著些什麼；楊深秀倒也無所謂個人生死，更不知日昏月升，專心看戲。萬歲爺納了楊深秀的奏摺，看到「勿嫌合邦之名不美，誠天下蒼生之福矣」心裡頭又是一陣火燒煎熬。

第十齣 疑識

萬歲爺不敢孤注一擲，對於杜石瑛的慧點，多所顧忌。

謹慎的萬歲爺不只如此，還盤算過這次變法倘若失敗，各部人員該如何收手脫身並規避權責，以免遭到老佛爺的殺伐。

老佛爺如果因為翁師傅起草詔書而發怒，那萬歲爺就學李連英那套，早老佛爺一步，斥責翁師傅，把翁師傅發回原籍，永不錄用。而宮裡與萬歲爺齊心的官員們，或許比照辦理，也可以收到不錯的效果。

對於變法的禍首，老佛爺幾乎認定是外頭的文人們在作祟，所以康梁等宮外的文人，勢必也會遭到追捕，萬歲爺只能安排好各國公使館接洽，提早送他們離開大清國，免於死難。

萬歲爺往景仁宮的時候，臆想著各種可能。但不知道為什麼，都是從壞的開始想起，可怕的預感，好像遠方不斷吹襲的狂風暴雨，逐漸逼近。

李鴻章也分析過，面對老佛爺的后黨，以萬歲為魁首的帝黨正是：「即使有新主張、新

政見，也做不成什麼事功。」所以，在變法前，萬歲爺必須籌備好各項事宜，以免旁生枝節

之外，還要損兵折將。

萬歲爺駕到景仁宮，卻看到珍妃已經跪在宮門前。

「皇上，臣妾斗膽，懇請皇上聽臣妾一稟。」珍妃平常是不會這麼和萬歲爺說話的，有

時候甚至會直呼萬歲爺的本名。萬歲被草案擾得心神昏亂，但看到珍妃如此行徑，都給嚇

醒了。

「說吧說吧，別這樣子嚇朕。」

「臣妾知曉，變法在即，參與變法的人，想必都有了萬全的準備；但臣妾身在宮中，不

能隨意離京，假使，臣妾是說，假使變法有什麼紕漏，臣妾是不是就要……就要給老佛爺

給……？」話沒說完，兩行淚已經滾滾在臉頰上燙著。珍妃想起幾年前的鞭笞，不覺身上的

鞭痕又發起痛來。自從恢復妃子身分以後，珍妃極其慎戒恐懼，就怕又要犯事兒。但如今皇

上推行變法圖強，做妃子的又豈能落於人後呢？

「唉，別說這些話，朕，朕不會讓妳做這種無謂的犧牲。」萬歲爺若不想當亡國君，則

馬嵬舊事絕不能重演，無論如何，珍妃的性命他一定要保住。萬歲爺與少喜班排演《長生

殿》的那三日子，把劇本看得頗為詳細；那楊貴妃是被逼死的，陳元禮與護駕衛隊堅不從

旨，殺楊國忠，縊楊貴妃。馬嵬埋玉，珠樓墮粉，這些古往今來的薄命紅顏，珍妃萬不能算

得半個位子。萬歲爺點過幾次侍衛，雖不能與槍砲作戰，但掩護後宮妃嬪逃至民間，以保性命，這點忠誠度是沒問題的。

「朕向妳保證，如果真有什麼萬一，首先派遣朕的護衛，護妳出城。」珍妃看著萬歲爺，那個被隆裕皇后嘲笑的饑弱男子，當他牽著珍妃的手，竟然如此剛毅堅定地給予承諾。

珍妃知道，像萬歲爺這樣的人，許多話都悶在心底，沒有好聽的場面話，但總有些實際的作為。

「臣妾知道了。」珍妃善體人意，她知道這就是萬歲爺的愛。隆裕皇后朝思暮想，也無法強奪；但珍妃不費吹灰，手到擒來。

珍妃私底下預備了退路，只是顯得有些不濟。珍妃準備了一件深藍色頭巾，捆包起那一頭宮廷樣式的磊重髮型。腰間打算繫著飯單四喜帶等裝飾，一副丫環打扮，隱去了所有華貴的色彩，也買通好守門的滿族護軍，很容易就可以在懿旨尚未傳到景仁宮的當兒，逃出宮外，躲過老佛爺的逼殺。這些配套都收納在珍妃避難的第一站：天安門外，那裡巧布了一輛馬車，讓旗軍兵將當作自己的軍馬看守，小馬車不日就可以到碼頭邊，尋往上海的船。進了租界，誰管她是老佛爺還是老道娘？

萬歲爺牽起珍妃的手，往景仁宮的花園裡走走。不意間，想起錦春班與珍妃，也是有些關聯，便想問問這其中有什麼可供參考的線索。

「唉？對了，妃子，你是怎麼認識錦春班的呢？」

72

「臣妾派孫得祿，從京師的戲班裡挑了幾回外班戲，演給老佛爺看，按照孫得祿和李連英在戲臺底下互通的消息，知道老佛爺喜歡這個錦春班。所以算是隨老佛爺的意而挑中的。」

「那，你可知曉，杜石瑛是什麼來歷？」

「臣妾不清楚。」

「好吧，好吧。」萬歲爺若有所思地在園裡踱著方步，珍妃躲著太陽在亭子內憑著八角矮几，也察覺了箇中端倪，但是實在對杜石瑛這個人沒有把握，遂也不知如何是好。

「不如，不如萬歲爺走一趟昇平署，問問裡頭的人，或許會知道。」

「也好，待明日，朕就走上一遭。」

有這樣惶恐心情的人，不只是成天閉鎖在宮裡的珍妃，也不僅是為首的萬歲爺，舉凡知道內情的包括老佛爺在內，都在深思推算著這可大可小的事兒。

卻說康有為走出日本公使館，如他那樣雄懷大志的人，因為看到外頭的洋人們來往走動，又碰上德國攻占山東的新聞傳到京師，一反常態地喜孜孜地跨開步走。想必德國鬼子已經開始計畫下一步了吧。欽命的義和團，與德國人廝殺拼命。如果是那些喜歡看小報的人，他們必定是期待明天的小報會傳來好消息，說德國人被打回老家去吃屎。但事實絕非如此。

結果一定是義和團，被德國人打得毫無招架之力。

康有為向大街徐步，租界裡的洋人俱樂部，大大寫著「犬與華人不得內進。」誰知道這

幾個斗大的字，是哪個叛國吃了良心的狗賊，替那些洋人寫牌之餘，還把狗的地位擺在人上頭？洋人是澈底瞧不起大清的，這的確是翁師傅說中的事實。但這都不代表，大清不能與洋人合作。如果因為這樣而放棄合作的機會，那才是意氣用事，顢頇無知。

從翁師傅的拜訪，可以看出聖上變法的決心，而也從翁師傅的態度裡得知，他老人家懼怕些什麼，所以還存有保守的心理。但這變法事情，說來倒也簡單，只需進得宮中，殺幾個一品大臣，也就變得；惟聖上不敢如此，足見聖上也在畏懼某些事物。那不消說，肯定是這個西太后了。西太后從道光皇帝還在位的時候就已經安布好的這股勢力，就算要殺要突圍，也得有個漏洞鑽得進去。

康有為知道這個癥結許久，但始終沒有好的辦法，更找不到西太后身邊有誰是可以利用的。如今就算藉著翁師傅的拜訪，確定了西太后的威脅性，遠大於列強的鯨吞蠶食；但他還是需要更有力的奧援，必須從皇宮裡、從頤和園裡，方能澈底瓦解西太后的勢力。這一定有個人選，是現在還想不到的。

第十一齣

聞樂

過了些日子，萬歲擺駕，二訪昇平署。小太監王商提前領著聖旨通報，萬歲還沒走出太和殿，昇平全署已經嚴陣以待，沿途也呼告叩恩不斷，愈往西華門的方向，愈可以看見那裡鋪著長長的人龍，迎接萬歲爺駕到。

「怎麼搞得這麼慎重，王商，你去和他們說了些什麼？」

「回皇上的話，奴才只是向他們說，上回莽撞了聖上，是天恩威加，不予計較，但此次望他們好自為之。」王商低著頭，卻說得很得意：「他們被撤怕了，怕是再撤就要被貶出宮，排列行伍，籌備了許多節目，正恭迎皇上聖駕。」

「唉，你就是愛搞這些。」叫他們起來說話吧。」

「唉，嘘。」小太監王商還學萬歲爺「唉」了一聲，被萬歲白眼。那王商跟在萬歲身邊好些日子，差不多是翁師傅教罷了兩年餘，王商就開始服侍萬歲爺，至今也有十多年了；王

商和萬歲爺的感情，不像主僕，倒像兄弟。但畢竟是從老佛爺那裡派出來的人，所以當群臣們圍著萬歲爺，打算擁戴帝黨發起變法的時候，很自然地把王商給排除在外，深恐他回報些什麼消息給老佛爺知道，破壞變法的計畫。

世事難料，王商雖是老佛爺最早安布下來的眼線，卻發揮不了效用，反而在暗地裡成了老佛爺的絆腳石。像小王商這樣耿直的人，日子一久，與萬歲爺親密起來，老佛爺說的話就聽不進去了，反過頭來跟萬歲爺通風報信，老佛爺什麼時候回宮，又什麼時候上頤和園，小王商說得清清楚楚。因為，他也看得清楚，誰在給大清找碴，誰又在給大清鋪往後的路子。

少喜班的人跪了一排，錦春班也一排，其他學藝太監和大小戲班，也各自依著班次不同，排了二十多排，像個小型的早朝似地。只是跪的都是些識字有限、無功無祿的小伶人。大概就屬杜石瑛過得最好，分析時局的能力也不遜於朝中諸位大臣，萬歲爺仔細地在人群中找了一番，喝，今天杜石瑛還不在署裡呢。想是遠在城外西北的樂壽堂裡消遙，領著老佛爺的又不知道有多少賞賜。

「皇上有旨，皇上三十萬壽將至，各班班主，限時三日，呈上優伶名冊，詳載各班出身明細，師承何人，及一切所學所擅之技藝，不得偽作，欽此。」王商拉著嗓門讀旨，萬歲爺在一旁細細觀察著每個人除了垂著沉重的腦袋瓜兒之外，對於這樣一條奇怪的旨諭，有沒有什麼錯愕的反應；又或者是演慣了戲，王商讀旨也成了小折子戲，那群戲子紋風不動地跪著，在現實裡竟下不了戲。

「好了，你們各自去練戲吧。」

萬歲爺金口一開，那些伶人一列一列地回到舍房，吊嗓的、拉腿的、拿頂的、耍刀劈子的，各班一陣忙亂聲響後，趁忙地趁萬歲爺還沒走近前來，就各推了一個角兒，站在舍房外，自個兒演了起來。

少喜班推的當然是柳金珠，她一提氣，開口便唱起《亭會》的〈風入松〉。柳金珠的「花稍月影正縱橫」唱得特別有味兒，轉著描金扇的手兒也特柔巧；而且這支曲子的音節輕快，字韻也十分動聽，不懂戲的人聽過一遍也難以忘卻。

萬歲爺當初與少喜班學演唐明皇，只學得《定情》一齣，畢竟心不在此，只欣賞欣賞也就罷了。但是接連著走訪昇平署，又下旨要欽點戲角兒的名冊，與平常嫌惡鑼鼓的形象有些差距，昇平署的人，把這事兒看得頂認真。

萬歲爺邊看著眾伶人又唱又打，那柳金珠的唱腔卻直在耳邊轉，好似那天的貴妃又活了回來；萬歲爺竟也打起了板，隨著笛音，把〈風入松〉的曲調給暗記在腦海。萬歲爺停在少喜班前，等著柳金珠唱罷，才開口問她話來。

「來，朕來問你，除了唱戲，你還懂得些什麼？」

「回萬歲爺的話，奴才除了唱戲，其他一竅不通。」

「喔？你有見過洋人嗎？」

「回萬歲的話，奴才有給洋人演過堂會戲。」

「好，那我再問你，你覺得洋人如何？」

「回萬歲，洋人視我為顧頇之輩，視大清若未開之國，有侵我河山之野心。」

「嗯，很好；那假使你的戲班裡頭，有個洋人孩子，他很會唱戲，也頗愛唱戲，你會傾囊相授，肯栽培他嗎？」

「這……回萬歲的話，奴才不敢。」

「喔，這又是為什麼？」

「回萬歲爺，奴才前日收到家書，奴才的家鄉有拳民作亂，凡是與洋人相關的人，幾乎都難逃皮肉苦痛，甚至遭禍橫死。奴才的堂弟，因為洋人書院見他學業進步，送他鉛筆一打，藏在家中，竟被拳民搜出，就亂……亂棍打死，棄屍大道旁。」柳金珠話語未停，思想起這不久前發生的慘劇，心頭酸了一陣。

「有這等事？」

「奴才不敢欺騙萬歲。」柳金珠說著，就跪倒在地。那眼淚終於滴落塵土。心想堂弟好不容易有機會進西洋人的書院，眼看就可以將其所學，報效大清，卻無端遭此厄運。要說恨洋人，還是恨自個兒，在這個講也沒用，說也不清的年代，不如像沉靜地苟且偷生，等它下一個開平盛世。

彷彿看見柳金珠落在深宮裡的冷淚，打醒了大清朝的帝王，聽故事的人們都摒著氣，不敢再隨便打斷李老三的講談了。這一夥人隨著李老三的前清故事，稍稍忘記了當今中國時

局，不也是國共難分、華日不明、真偽難辨的時候嗎？等不及下一個開平盛世可以說這些故事，李老三遂一一詳述，不敢闕遺；傳德和其他火車上的人，也不敢漏聽。

「你原藉哪處？」萬歲爺讓柳金珠平身，要她繼續回話。

「回萬歲，奴才原藉直隸。」

前不久義和拳才得到自己的批准，進了頤和園，受頒老佛爺的欽命，改「民」為「團」，幾乎要編入大清軍隊裡，只是不能屬北洋，亦無法歸南洋，是個雜牌兵。可惡至極的雜牌兵，萬歲爺面對列強壓迫，也就罷了；連自家人也遭到殘殺，宮裡卻不曾接獲任何奏章通報，仔細再想，這直隸……不就是榮中堂大人兼任總督的轄區嗎？鄉民無端被殺害，不聞不問，還薦請進宮，不知道像這樣糊裡糊塗的冤案還有多少。

萬歲爺低頭無語，像個打破了碗的孩子，無助地不知道還能和眼前的柳金珠說些什麼。

萬歲爺萬歲長、萬歲短地喚他，反讓他感到更慚愧。

柳金珠放寬心來，聽奴才新編的小戲一齣。」

「萬歲爺請別難過，萬歲且

柳金珠拉了小雲手，塌腳，轉頭亮相；李老三也給打了兩聲「答……答」的鑼鼓經，敲單竹算是開始；笛子揚聲柳金珠便唱起一段戲詞：「千秋歲正好，加官錦纏道，卻說商女刺當朝，喜事都待喪辦了。」

開頭的引子刺中萬歲爺的心事，他聽到柳金珠自比商女，唱出亡國哀音，深怕擔負亡國之君的精神打擊與面對老佛爺時的忿恨不平被柳金珠這麼一翻攪，更加地沉痛難當。正當柳

金珠還要繼續唱下去，那傳話的太監走進前來，跪在萬歲爺腳邊。

「怎麼了？」

「啟奏萬歲，翁同龢求見。」

「翁師傅，他來昇平署？」

「是。」

「快請。」

翁師傅邁著步伐，叩見萬歲的時候，只行了拱手禮，揮了馬蹄袖。

「珍妃娘娘告訴老臣，說萬歲爺聖駕停在昇平署，老臣斗膽，妄自前來。」

「快請免禮，不知老師有什麼要事，專程到昇平署來？」

「這是康先生的上書，老臣深感此書雖有危國格，可也有其妙處，但不知聖上如何裁奪？」康有為是殺一品官的言論，和無視老佛爺的高傲態度，連萬歲爺都要為他的熱脖子捏把冷汗。翁同龢很看不慣，畢竟和康有為筆下的孔儒面目，相去甚遠，不由得擔心康有為是個文不如人的奸究之輩。

萬歲接過翁師傅呈上的書信，這次除了書信之外，還有兩本書。都是康有為自己的著作。康有為前後已有六次上書，在這短短的數日間，萬歲爺還來不及找到應對老佛爺的方法，老佛爺口中的「妖人」卻已經進逼到如此程度，甚至連「彼得大帝」和「明治天皇」的諸多作為，也整理成冊。簡直是要萬歲爺儘早選邊站，看是要支持俄國沿著鐵路長驅直入，

深巷春秋

還是讓日本盡早登岸。

「看來得把康先生請進宮內，好好深談一番才是。」這次的上書對萬歲爺打了一劑強心針，只得又把柳金珠給擺在一旁。

「恭送萬歲。」柳金珠沒奈何，小戲才初開鑼，就煞尾了，送萬歲之後，繼續拍曲練習著。作戲子的，總也只能繼續等待下個，再下個，下下個上戲的機會。

第十二齣　製譜

「朕維國是不定則號令不行……。」萬歲爺頒布了《明定國是詔》，此時已是全文，而非

草案，從乾清宮一路傳，穿保和殿，越太和門，直驅午門，又經過端門天安門，當號令初抵

正陽門的時候，已經像顆爆彈，在京師晴爽的上空炸裂。

閩學會、廣學會、陝學會等各地來京設立的私人會館，自公車上書那年開始，出錢出

力，辦報譯書等刊物出版，普傳各種洋人學科知識，終於等到今天，莫不歡騰鼓舞；當天的

時務報上還舉出了變法之後，廢八股、裁冗員等各項措施；想那報社裡早就從康有為處得到

消息，來得及搭著國是詔的順風船，大賣頭條。

那天報紙的銷量破萬份，某報館主筆當晚繼續斟編明天的新聞，精神體力源源不絕，四

海結識相熟的朋友在報館裡陪他多喝了幾盅酒，總也不醉，埋頭苦寫。

「卓如兄，你再多飲幾杯吧，這勝仗，是你和康先生打下來的，慶功宴……當然也少不

得大醉一場啊。」

「不了不了，再飲恐要誤事，舊黨還在等著我們出招，不可太早鬆懈。」卓如是梁啟超的字，他在報館當主筆，批判時政好些時間。他與康有為一搭一唱，行文語氣經常向人民喊話，用些敏感細膩的文字，把大清以前的中國寫得風光明媚，而清兵入關乃至列強叩關之後，中國如何淪喪等等；接著又歌頌起中國固有的大同博愛精神，企盼人民奮起的淚水，常灑在娟秀的墨跡上。

這和康有為毒辣的批判相比，是保守了些，但也有種柔韌的力道，在字裡行間吞吐運轉。

改革變法的聲音是不斷向外擴散的，後頭的坤寧宮以北，整片景山，從前的蘇州巷內響起裊裊餘音，不是崑腔，而是太監宣旨的音頻，東達地壇國子監；西呢，悠悠盪盪在昆明湖上擺著，老佛爺聽杜石瑛唱戲之餘，也還惦記著今天是頒詔的日子。

聽到外頭舉國歡騰的聲響，空氣中卻彌漫著一股令人焦躁的不耐煩，好像船期被耽擱在汪洋上漂盪，無所終日的樣子。

「連英啊，你說這今天是不是特別悶？」

「嘿，回太后，湖水都快蒸沸了，是挺熱的。您看，那水鴨還潛頭進水裡，露個鴨屁股，不肯出來呢。」

任憑李公公尋弄開心，但樂壽堂今日，可也樂不起來了。老佛爺一早就躲在堂內，悶不

深巷春秋

吭聲，思緒紊亂，掛著冷峻的臉孔，不喜不憂，讓人難以捉摸。但是李公公看得懂，當老佛爺在床沿坐著，無端搔弄那些木角雕花；等不到人給她捧水梳洗，卻懶得罵人；顧著抱怨天氣，好生疏懶的時候，就知老佛爺心情不好了。雖然表面上答應了萬歲的變法行動，但是老佛爺打心底很恐慌、很排拒這種由著外人喧鬧的瘸腳政策。

「連英啊，你還記得甲午年，哀家是怎麼度過那漫漫暑夜吧？」

「嘛。」

「把本宮班裡，對戲文熟的人給哀家找來。」老佛爺總得做些事情消遣。乾等這毛頭小子在宮外瞎弄胡搞，不曉得會捅出什麼簍子要讓她親自收拾，總讓人心慌意亂；倒不如盡情看戲吧。連英趕忙著到德和園，找來五個背得不少戲文的太監。

「石瑛，你上前來。」剛伺候完戲的杜石瑛，就被點到這五人的前頭：「哀家想排這《昭代蕭韶》，看看本宮班，這五位都是熟戲文的，你認為，該讓誰演太后，誰演太君呢？」

「回老佛爺的話，本宮班的壽齡適合演佘太君，至於奴才，蕭太后演過幾十遍，沒有問題。」

「好，不過哀家找你們來，不只是要看這《昭代蕭韶》，哀家還想把這戲，都給改成皮簧，不用吹腔演了。」

「老佛爺，可是要改全本戲本？」

「不錯，吹腔早聽膩了。不知道你和本宮班協力，需要多少日子？」

86

「回老佛爺，奴才懇請老佛爺即席為奴才們說戲，說得幾分，奴才與公公們給老佛爺寫得幾分，若有甚不足，待事後補上，只需二、三日，就可寫成。」

「這倒有趣，來啊，準備六份紙筆硯墨，給哀家上盞桂花茶。」

老佛爺對楊門女將的故事再熟不過，信手拈來都是戲詞兒。老佛爺一面說，杜石瑛和壽齡一面模擬著與唱腔互相配合的身段，捏著捏著，戲癮就來，竟很自然地把流水調都給唱了出來。那新戲的詞都還沒定稿呢。

「噯呀，看石瑛你的身段，還有唱腔，倒讓哀家想起一個人來。」

「不知道老佛爺想起哪位？」

「胖巧玲啊，連英，你還記得胖巧玲嗎？」

「記得記得。」李公公點了點頭，再看看身段窈窕的杜石瑛。他和四喜班胖巧玲的身形差得很遠，但是演起蕭太后的樣子，總是有那麼點相似。

「他啊，給哀家演了好幾回《昭代蕭韶》和《雁門關》，哀家的戲詞兒，是這麼記起來的呢。」

老佛爺樂於當個蕭太后，她也不管這楊家將的戲，分明是在諷刺滿人以外族蠻橫之姿，侵擾中原禮儀之邦；從遼到金，由元至滿的外族，戲臺上都給穿戴清人衣著；男人披貂，女人頭頂一副大拉翅，哪個蕃族渾然不分，全都看作滿人。

「你們一邊背戲，繼續聽哀家說。哀家那時候，很喜歡胖巧玲的身段，尤其他演蕭太

后，總覺得這氣度與哀家相當，哀家還賞他好些銀兩。」

「回老佛爺的話，那戲本裡，可要再多加些蕭太后的唱段？」

「不錯，石瑛，你是聰明人。」老佛爺可高興了，她在樂壽堂裡編排著新的皮簧劇本，

一編就是八十大段，把楊家將四代人都給寫得淋漓盡致。編戲是如此快活，樂壽堂的燈火通

明了一整個晚上，不曾熄滅。

頤和園外頭趕忙著把奏章詔書，傳到閩粵東南一帶。變法像水燒開了的泡沫似地，滾成

志士們桌前的熱茶暖酒，不斷飛濺在大清國土上；但老佛爺眼裡的昆明湖卻是愈夜愈靜，連

蛙跳鯉躍的聲響，都分外清晰，風吹草動都逃不過老佛爺的耳根。

「老佛爺，雞啼了。」

「噯呀，可還有好些戲文不曾背完，如何是好？」

「不如明日，請這些人再給老佛爺繼續編寫？」

「好，你們都退下吧，明晚來伺候陪膳的戲，也讓哀家把戲給編完。」

大戲編了一夜，還沒來得及編完，但新的報紙已經出刊，其他像《國聞報》等報社，也

開始跟進了變法的新聞，在胡同巷弄間，又掀起另一陣波瀾。人們都等著各方報紙的消息，

一來是關心洋人侵華的情況，二來是期待大清的新政。

康有為就是變法決心的展現。曾經被堵在都察院外頭的他，如今橫著走過天安門，還讓

太監王商從宮外頭領著，跨出大步進得宮來。因為他一身布衣，臨時也沒有官補可以替換，

88

看得兩旁的人無論官民，都覺得他那樣子很滑稽可笑。

康有為不以為意，吹著鬍子來到養心殿，叩見了萬歲爺。那時候，柳金珠也在裡頭，伺候萬歲爺看她的那齣小戲。

「這大清國憂患堪擾，且待我輩齊心共討，不須挫志，看他今朝，審罷百官除正卯。」

這段詞兒，康有為走進來聽見了，心裡頭很有共鳴。

「微臣叩見皇上。」

「平身吧，康先生來看，這是柳金珠與李老三編演的新戲，不知道康先生對戲有沒有研究？」

只待柳金珠幽幽唱起：「千秋歲正好，加官錦纏道，卻說商女刺當朝，喜事都待喪辦了。」康有為不懂戲，但聽出了這宮中伶人竟然也懂得國家局勢，撫掌稱讚。柳金珠雖然沒辦法登大戲臺，把這齣戲給演完，但這幾段戲詞兒被康有為收了下來，往後在《時務報》上刊了一回。

那變法總算是開始了，兩夜無事，才長嘆短吁地放下心來。老佛爺安穩地編著她的戲本，毫不在乎宮裡頭又是誰來面聖，或是哪個妖人跑來謁見萬歲爺。

夜裡，晚膳都還不曾備齊，杜石瑛就已經趕來叩見，手裡捧著好幾捲書，看是很費心思地把楊家將的戲文寫齊了。

「奴才叩見老佛爺，這是楊家將的半部戲本。」

「這可都編好了，不是嗎？」老佛爺看著跪在地上的杜石瑛，翻著戲本，笑開了那張老臉。很滿意他熬夜又徹日不睡，整理出這半部新戲本。

「去打賞吧。」

「謝老佛爺。」

第十三齣

權閩

「我說你這人，說故事愈說愈糊塗。」

火車剛出了江蘇，煤炭黑煙將一路到武漢，目的地重慶。聽故事的人們逐漸沒了耐性，尤其是那個戴著圓眼鏡的少年人，又開口反駁：「你說杜石瑛這傢伙是日本人的細作，我看怎麼是一心往西太后身上倒的男寵啊？」

「對啊，他幹麻老幫著西太后做這做哪？」

「這才是日本人可怕的地方。我先前給你們說過甲申年，朝鮮國的事情吧？

這朝鮮國一直是大清的從屬國，但是大清不干預他們的內政，任憑他們組黨建國，行之有年。可甲申那年，萬想不到日本人在朝鮮國裡早已作祟許久，安排了開化黨，分化了朝鮮國的內政，竟然一夜之間殺進朝鮮皇宮，俘虜了許多人，自成一個新的政府，幾乎要恭迎日本天皇駕臨了。」

「這和前清有甚相干？」

「哈，甲申年的朝鮮事變，正是大清派出袁世凱去平定的啊。」李老三也不忘記說，這都是從杜石瑛那裡轉聽過來的消息：「袁世凱把日本餘黨給打退了，總算在老佛爺眼前成了個角兒，而不再只是榮中堂底下一個小練兵的。」

「那杜石瑛與你說說，你就信了嗎？」

「嘿，我起先也不信他，他都能騙過老謀深算的西太后了，騙我又如何？但正是因為騙我不能如何，所以我信他這最後說的，是千真萬確。

日本人一心要把大清歸為從屬，好像大清從前對安南、朝鮮那樣；可是日本人也很擔心光憑著讀書人，事有不可為，耶，年輕人你先別怒，你且細想，這戊戌政變失風之後，康梁二人往哪裡逃去了？」

「這……。」

「大日本帝國可不是平白無故收留這兩個禍端哪。」李老三靠著杜石瑛說的話，也推敲幾回，日本人的策略戰的確很成功：「日本人不願一舉攻下大清，擔心自己力量不足，疲靡國力，買其怨怒，所以才派出了像杜石瑛這樣的人。；大概也有十來位吧，用各種方式，滲透紫禁城，侵略各州知府內部，有的甚至身居要員，為的就是從我們裡頭，像從前吳三桂那樣開城入關，放他們進來。」

「你這鬼話，誰相信？」那自詡讀過幾年書的年輕人更不屑了。

「不信哪，那東北的溥儀怎麼說？汪精衛又如何講？朝鮮國在甲申年後的大院君，也是這樣的傀儡啊。」

眾人終於無法反駁李老三，不得不佩服小日本的機關遠謀。

「所以，日本人也知道西太后與光緒不合，就讓杜石瑛做分化工作？」傳德悟通了，這杜石瑛就有如從前的西子那樣，以色藝取他人之國，的確難防。

「不過再難防，老中國總有些人，慣於用一些蠢笨，突破了這樣的困境。」李老三說著說，像是想起了某人。

「你們知道，維新不多時，那恭親王奕訢日子亦無多，正當他老人家彌留之際，緊握著探病的光緒皇帝，沉痛地喊著：『聞廣東舉人康有為等主張變法，請皇上慎思，不可輕信小人。』嗳呀，那一擊，不論是對維新變法，還是對小日本的陰謀詭計，都有決定性的逆轉。」

「如何逆轉？維新不還是開始了嗎？」

「開始是開始了，可是奕訢一直主張洋務運動的，卻說注意小人，這倒讓光緒皇帝又疙瘩起來，對那康有為有半信半疑。」李老三繼續說下去的時候，已經沒人敢出言質疑他為什麼聽過奕訢的遺言了，因為他說的事兒都是那麼難以反駁，好像真有那麼一回事兒。

「偏偏，這時候康有為先發制人，他借御史李盛鐸的名姓寫了奏摺，要皇帝明賞罰、辨新舊。皇帝納書不久，就開除了翁同龢，將他貶回老家常熟去。」

「怎麼是翁師傅呢？」火車上的人也一陣嘩然，而且也改口叫帝師一聲「翁師傅」了。

「你們還記得，翁師傅說，康有為的上書裡，有好些項目，他覺得無甚可取的嗎？」

「是，所以就沒給萬歲爺看過。」

「杜石瑛說這些給我聽的時候，按他分析的情況應該是，康有為知道翁師傅會審他的件，就借了李盛鐸的名義在奏摺裡提到了翁師傅知情不告，會成為變法的禍殃；加上恭親王的遺言，即是要萬歲爺認清誰是小人，必須嚴加賞罰。萬歲爺把翁師傅當作這個小人，也不無可能。」

「這康有為，是這樣的人嗎？」

「你們聽慣了西太后的壞話，自然覺得與西太后為敵的，就全都是好人。」

康有為屢試不第，回到家鄉寫了些書，有點聲望，不想竟中了舉人；也就趁著甲午戰爭，發起公車上書，博得天下美名。既然維新也由他執掌，何不把礙眼的障礙都給清除呢？

那戴眼鏡的年輕人不敢再開口了。他所學的大概都是西太后的壞話，歌頌康梁的多，如今顛覆了他的思想，久久不能言語。

「給您說吧，康有為還娶了個日本小妾，你想想，真的大清子民，會做這種事情嗎？而後，革命成功了，康有為還趁亂又隨著大清末代皇帝復辟了幾回，你說，如果不是希圖利祿，他康老先生什麼不肯與咱們共和呢？估計就還是所謂的封建思想作祟啊。」

「可憐這翁師傅啊，就這麼丟了官。」

「嘿，丟官才能保命啊，你別忘了，這說的可是從前菜市口的事兒，幾乎沒個好下場

的。」

「是啊是啊。翁師傅被解職，或許也是萬歲爺的一點心意吧。」

情勢總在事過境遷才逐漸明朗起來，當年《時務報》暢行大清的時候，可是千呼萬喚地擁著康梁師徒，男人走上街頭，女人也拋頭露面開始進京師大學堂讀書，弄得老佛爺差點以為要革命推翻這老祖宗的家訓呢。

老佛爺在樂壽堂安穩的日子逐漸少了，她也恐慌起來。

「老佛爺，這戲已然編成，不知道您打算哪時候看呢？」

「我看大夥兒也累了，榮大人現在執掌兵權，不如連英你與哀家想想，這大清的兵，是先打康妖人，還是德國鬼子呢？」

「回老佛爺，不如先放德國鬼子一馬吧。不安內，又豈能攘外呢？」

「那就讓剛大大人管理健銳營，步軍統領也找個空缺，八旗軍就交給純正的旗人塔懷布負責。」老佛爺布署得很快，迅雷不及掩耳就要把萬歲整個團團包圍起來。那張大網子，與手中的暗箭，不日便要同時發出；只要萬歲做了什麼侮蔑祖宗家法的事情，那就叫他的養心殿從此永無寧日。

「嗻，奴才立刻去辦。」

「杜石瑛，你和太監們退下休息吧。好生排練排練，哀家幾日後，要驗收你們的成果。」

「嗻。」六人齊聲告退。顛顛倒倒，搖搖晃晃地出了樂壽堂，一回到德和園的後台，「砰

通」就倒在地上睡死了。

那杜石瑛剛閉上眼，但心裡頭卻惦記著還得回報消息，又死撐著眼皮兒，往頤和園外頭，給那些看門的軍官告了假，開差偷跑了一個下午。

第十四齣

偷曲

杜石瑛出了東門，拐進一處胡同，在一間掛著紅旗桿兒的尋常民家前，輕叩了三下獸環。那紅旗桿兒高出屋簷一些，在半空中飄啊蕩地，是種信號。不知情的人問起這家的旗桿兒，屋裡的人都回說是家鄉風俗，用紅旗桿兒驅邪。

「進來吧。」開門的那女人，說起話來有點閩地的口音，與杜石瑛可能還是老同鄉。她包著髒舊頭巾，身上的衣服也油汙不堪，油漬分布在粗布衣上，像個女工人。屋裡沒有其他的人，只她一個獨居。

杜石瑛不曾進過情報人員的屋子，通常都只在屋外交換信息。

「沒什麼，我在家裡比較自在。」

「那，那你都怎麼交換情報？光是躲在這屋裡？」

「很簡單，有和你一樣的人，知道大紅旗桿兒，就會來我這裡，跟我說些他們蒐集到的

情報；我再等下一個來的人，和他們說些我剛聽到的，這一來一往，我的資料可能比你的還新。」

「不得了，虧我在宮內還得和那西太后相處，悶死人了。」

「但你就算垮了東洋這邊，還有原本大清的活兒可以幹；我卻沒有，注定要隨著東洋倭人逃出大清，死在異鄉。」

「耶，咱們的計畫，可是一定會輸的嗎？別這樣想。」

「那是你天真，聽說康先生到現在都還只是酌情參考伊藤先生的建議，而不敢全面使用。」

「是嗎，我的消息是，康先生為了拓展全面變法，把翁同龢給發回原籍了。」

「有這等事？」那女人得到的情報，終究不如杜石瑛來得完全。

「嗯，西太后親自頒的口諭，又讓萬歲寫過硃諭一份，昭示天下了。」

那個女人想了一下，她手邊有一份名冊，大概知道每個間諜負責的情報工作各是些什麼。如果說，有人刻意隱瞞或扭曲事實，只要找出相關的通報人員就能知道。她翻到報館臥底那頁，一邊檢索著可能的對象，一邊繼續聽杜石瑛說話。

「你應該知道，你的任務是造成帝后矛盾的吧？」

「是。我很清楚。」杜石瑛對老佛爺展現忠誠，並不是一味地支持或反對洋人文化，他是以一個冷靜思辨的角度，當老佛爺的駕馭者，控制她往左往右。所以老佛爺問他用洋人的

時候，他不直接表示贊成或反對；問他對變法的態度，也是見風轉舵。帝黨后黨都有可能收容的情況下，老佛爺恐怕杜石瑛落入帝黨會成為棘手的對象，就千方百計地留住了他。

「那你夾在這兩者中間，有發現什麼端倪嗎？」

「有，最近西太后頒了幾道懿旨，都是調兵遣將的命令，她把重兵都布在頤和園的轄下，隨時可以對萬歲發動政變。」

「希望你可以拖延這個政變。」

「嗯？不是要趁早惡化他們嗎？」

「根據祖國的師團參謀總長指令，不日將會有一場國際密會，在山東或朝鮮半島展開，屆時會討論大清應該以什麼樣的形式，走入歷史。唯有拖延政變的時間，才可以從中博取列強諸國最大的利益。如果沒事，你就快快回頤和園吧。」

杜石瑛小心地開了木門，確定外頭沒人走動，才從胡同的另一頭鑽了出去。

一路上，杜石瑛總在想，他目的是為了讓跋扈無理的滿清得到教訓，但沒想到日本人連四萬萬同胞的心血也納入盤算。這是出乎杜石瑛預料的，但事情做了一半，哪裡能知道未來變化如何？就像紅旗桿兒的女情報員所說的一樣，無論天下歸誰掌管，杜石瑛還是杜石瑛，他演他的戲，有誰能阻止他呢？

杜石瑛回到了頤和園，開始與大家排戲練習。

只是看見那些太監的嘴臉，把杜石瑛原本軟了的心，給撐得又痛又酸楚。不由得鐵了心

腸，肯定要讓滿清，以及整個舊中國付出慘痛的代價。

德和園的排練場很大，包括三層樓的戲臺子，也是可以練戲的。但是因為杜石瑛出去的時候，大夥兒補眠了一會兒，遂有體力起來趕練新戲，把那可以排練的地方都占滿了。等到瞧見了杜石瑛回來，像沒看見似地，悶著頭練戲。

「王公公，請問，還有地方可以讓小的排戲嗎？」杜石瑛是最晚進本宮班的空降兵，對每位公公都彬彬有禮，深怕得罪了他們，或讓他們以為要搶飯碗。

「喔，那可怎麼辦？」

「沒了沒了，誰叫你不知道跑去哪兒野了。」

「你自個兒看著辦。」

也沒個人要與他對戲，縱使把蕭太后扮上了，連個龍套散兵都不曾有，看那些公公們都刻意不理會的態度，杜石瑛不禁火從中來。

「王公公，王公公，方便給小的安排嗎？」

「唉，謝公公，您介意陪小的拍戲嗎？」

沒聽見他說話，把他當成了頤和園裡的孤魂野鬼。

「不然，沈公公您給小的拉一小段兒唱，試試看音？」

「去，找別人去。」就連琴師也不屑理會他。

「杜石瑛啊，你不是很得老佛爺的寵嗎？不然，你到樂壽堂去練戲好啦。嘻，記得，三

更天去，看看老佛爺疼你不疼你，讓你大半夜地吵她老人家睡覺。不揍你幾板子才怪呢。」那些公公們聽見杜石瑛死纏爛打追著要排戲，回是回了他幾句，但都是冷潮熱諷，很不友善。

「是啊，不然，你在樂壽堂組個戲班，與咱們打對臺好了。」

「嚆，他可不是在署裡被排擠，才到咱們這裡窩著嗎？誰與他組班掛牌？」

「別說那麼多，你就到樂壽堂去，找老佛爺哭去吧。」

杜石瑛沒得辦法，竟真的跑往樂壽堂的方向去。

「喂，看你說的，他真的給咱們告狀去了。」

「他敢？我不信他不想在咱們本宮班混了。」謝公公胸有成竹，相信待過昇平署的杜石瑛肯定知道，說到本宮班，什麼砌末不是最好的，什麼衣靠不是最美最滑的；喜歡演戲的人，到了本宮班，哪裡還能適應其他班的粗衣料呢？

「這事兒鬧到老佛爺那裡，想是不能善了了。」樂師罷了琴，悠悠地說。

「好啊，咱家早就看他不順眼。把他給踢出宮去唄。」謝公公一副肩挑大任的模樣，要大家繼續練戲：「別理會他，哼。」

其他公公們感到有些壓力，但私底下偷學了杜石瑛不少唱唸做打的技巧，知道外面戲班的功底在哪，也就夠了。想想也該是時候把他踢走了。

杜石瑛去了半個時辰，再回到德和園的時候，真的收拾起行囊，就要走人。

「唔，還真的鬧脾氣要走啦？」

「多謝公公們指導學生，學生已經向老佛爺告假，蒙老佛爺不棄，還給學生派了許多任務，得回昇平署裡繼續備戲。不日就要請公公們與學生同臺演出，望公公們，好生準備。」

杜石瑛狠話撇下，徒步回宮去了。

「他怎麼真走了？」

「別理他，那老佛爺不也沒派崔公公來傳旨？想老佛爺對他是膩了，就放他回宮裡去吧。」

「哼，黃毛小子，作得了多少大事？」

那些公公們看杜石瑛走了，竟然就罷了練功的事兒，放著三層戲臺和許多排練場都沒了聲響，只剩幾個小龍套在那裡拉筋。這樣承應故事的舊中國，是杜石瑛極其痛恨的，他要顛覆，要破壞，才能重建嚴整的紀律。就好似在日本師團訓練中看到的那樣，犯了主上的意思，輕則辭官，重則切腹。

但在大清，皇室為了求生而到了割地賠款的無恥地步，只有戰敗的時候，萬歲爺下詔罪己，虛應虛應了事；但又沒人敢把萬歲爺真的怎麼樣，日子照樣過，老佛爺照樣看戲，如此而已。

第十五齣

進果

杜石瑛出頤和園的時候，行李簡便，腳步輕快，望見中南海的湖光瀲灩，一程程如風似地要趕回宮裡，老佛爺給的任務好像很要緊的樣子。

趕路的當兒，卻在中南海外頭，看到榮中堂的兵馬聚集。榮中堂騎著白馬，在那些旗兵前面來回視察，杜石瑛悄悄停在一邊觀察著，直到這隊人馬往西南去，愈走愈遠，離開了紫禁城的範圍，杜石瑛才敢往前靠近。

杜石瑛沒來得及回報這消息給日本人知道，就進了西華門。杜石瑛在頤和園的時候，因為進出方便，接洽的情報工作比較多；而回到紫禁城時，通常都小心翼翼地，趁著隨戲班同學出宮買辦的時候，開差偷空地跑到其他情報人員出沒的地方，與他們見面，交換信息。

「這榮大人帶著重兵，要往哪裡去？」杜石瑛不得其解。但因為有老佛爺的任務在身，顧不得其他，一路直奔宮內。反正榮祿也是自己人，就沒多慮了。

那一列兵馬，直驅天津，到了一處像是衙門的官舍才停了下來。但那不是衙門，因為前面竟然已經駐了兩排日本官兵在那兒，看似要等候榮大人的到來。大清再落魄，也不至於讓衙門站滿日本官兵，榮中堂雖不是滋味，但也不掛心，開步就進了那間官舍。

「榮大人，下官未曾遠迎，失禮失禮。」裡頭走出個大漢，留八字鬍，臉圓頭方，眉宇間稀疏得很，但那雙目光裡的氣勢卻逼人七分。

「袁將軍，這是太后老佛爺，特地賞給你的梨子，望你別辜負了老佛爺的心意。」這梨子，袁將軍聽得明白。他就是老佛爺身外，遠離京城風暴的一著活子，任何人事上的調度變動，都舉足輕重；帶著兵馬的袁將軍，當能從外壓迫京城，老佛爺讓榮中堂跑這趟，自有她的用處，便是在此。

「謝老佛爺。」袁將軍把那顆梨子，當成了老佛爺的懿旨跪拜。

「起來吧，起來吧。伊藤先生還等著不是？」

榮祿與袁世凱，一前一後進了那官舍。兩邊人馬也都進了舍內，才露出那門上的黑木直匾立著寫：「北洋醫學堂　　李鴻章　敬題」的泥金字樣。

伊藤博文和他的隨行官森泰次郎，已經坐在長條桌的左側等著，而袁世凱卻搶著坐他對面，讓出主位。

「這裡是你當家，你那位子還是我來坐吧？」榮大人想和袁世凱換那右側的位子，以表謙遜。

105

「不敢，下官不敢僭越，請大人上座。」袁世凱卻堅持讓出主位。榮中堂雖然不是管醫學堂的，但官位還在袁世凱之上，他倒也半推半就坐了上去。

「大清不愧為禮儀之邦，實是我大日本軍人的楷模。」

「好說了，不知道首相來訪，所為何事？」

「耶，我已不是大日本的首相，稱呼我伊藤即可。」這次會議的對話，一些理解不足的地方都由泰次郎做口譯，泰次郎的漢學造詣不錯，有伊藤出席的中日會議，幾乎都有他的身影。

「大清既然已正式宣布變法，就該盡快活用各方知識，或與日韓結為聯邦。想那西歐各國，都有奧匈帝國合邦，足見合邦乃時之所趨也。」

「伊藤先生考慮的不無道理，只是我朝人才濟濟，與其日本等諸國來奏請勸說合邦用才，不如趁早投書陳情更具體的作為，可供我朝參考。」榮中堂對外的說詞，通常都和老佛爺商量過了。他們在相處間自有一種感應，懂得炮口一致對外，不必刻意商談演練，就可說出同一版的話來。老佛爺的后黨，因為是奉承的力量所結合，反而顯得上下之間揣摩出不可思議的默契。

「是啊，伊藤先生，我朝天子萬歲，很願意接受貴國的投書，甚至接見伊藤先生；但如果只是空泛地要求我朝開放官職給外人擔當……我想就是在大日本裡頭，也不曾見到我大清子民身居要職吧？」袁將軍說起話來，總給人壓迫感。但是他的語氣很平緩冷靜，隨時在觀

察對方的行為，等待對方話中出現致命漏洞。

「貴朝願意變法，實是大亞洲幸，但對於西方列強，大亞洲遜色太多，就是大日本一力獨支，也孤掌難鳴。不曉得榮大人對於西方列強，是什麼看法？」

「戰，非戰不能解決也。」榮祿主戰，因為他知道老佛爺一定也是主戰。

「那袁大人呢？」

「我嗎，我得要看貴公與日本，是與我共鬥，還是相鬥？」

「哈哈哈哈，好說好說，大日本一心只有東亞共榮，不會共鬥。」

三人舉了杯，在酣觴中，酒菜餘羹裡頭卻已尋不見大清的未來。伊藤博文的立場很堅定，榮祿也是，只有袁世凱一直騎在牆頭上，左腳在牆裡，右腳在牆外，前後顧盼，耳朵一扯一扯，眼珠子滴溜溜轉。誰都想不出來，他究竟打算怎麼做。一場餐敘下來，大清一勝一敗一平，未來生死難明。

「榮大人、袁大人，這次訪問十分開心，我的隨行官泰次郎，有詩相贈，希望兩位大人回朝後，能以此詩向大清子民昭示，我大日本是與大清同一陣線。」

「這怎麼好意思呢？還受您的詩。」

「不妨，泰次郎，寫好了嗎？大大朗誦出來吧。」

「是。」這兩個日本人玩起中國文字來，有幾分樣子。那詩是這麼寫的：

旌旗津口夕陽開，鼓樂清秋共舉杯，

喜廁冠裳盍簪集，待看琴瑟改絃來。

西崑北漠今同軌，束箭南金盡異才，

最是推袁多駿骨，明朝攜手上燕臺。

「噯呀不敢不敢，榮大人都不曾與伊藤君攜手，卑職豈有占代的道理？」袁世凱聽到這裡，站了起身，鞠了個九十度的大躬。但那不是大清的古法古禮，而是大日本的。榮中堂不作聲色，他已經確定袁將軍會幫老佛爺，但那是基於其他人開不出更好的條件之下；反之，做個賣國賊對他來講，都是極容易的。

「袁大人，請在天津多多宣傳大日本的善心之舉，務必以兩國友好為前提。」

「是的是的。」袁世凱送走了伊藤和榮祿，兩隊兵馬相安無事地各自回去。那北洋醫學堂外頭圍觀日本前任首相的騷動，到此才落幕。

這事不是杜石瑛可以知道的，日本方面有什麼消息，情報人員如杜石瑛都被矇在鼓裡。日本的諜報系統即是把情報人員當作一個巨大的吸盤，插在大清國土上，吸取各種資源；但是日本方面不會反饋漏洩任何消息，包括伊藤來訪，先前也沒人知道。這都是為了怕反間而採取的措施。事發幾日後，昇平署裡的人買來一份《國聞報》，那上頭盡寫著這些事情，戲班的人傳著看，一傳十百到老三手裡的時候，整份報紙都油光光的，又是芝麻粒，又是飯

菜渣。

柳金珠看過報紙後，心知不妙，再看到新聞底下也刊登了那首虛偽的詩，就曉得這次弄不好，皇帝這邊的人，都會出事情的。便把報紙託給一位與王商熟識的太監，那太監把報紙轉呈給王商之後，王商就不意將那份《國聞報》，攤在萬歲用膳的桌子上。

「耶，這份報紙是誰帶進來的？」

「回皇上，聽說是昇平署的人買來，被我底下的人沒收，特地呈給皇上過目。」王商的話，似真半假，開玩笑似地。王商的裝瘋賣傻，楊深秀或翁師傅看過，都覺得這是老佛爺指使的卑劣伎倆；孰不知，王商不得已的苟活辦法，就是讓老佛爺也認為自己還有那麼點利用的餘地，兩面討好圓融，他才能繼續伺候萬歲爺。

「這榮中堂和日本人相談甚歡哪。」萬歲爺看過報紙，左右思量，既然老佛爺不准合邦借才，又為什麼准這個直隸總督跑去天津，見什麼前任首相呢？

養心殿的外頭卻又跑來個太監傳話。

「啟奏皇上，杜石瑛求見。他還說帶了老佛爺的口諭。」

「王商，傳他見朕吧。」

「嗻。傳杜石瑛。」

杜石瑛被領進了養心殿。在變法以前，沒有官品又無頂戴，這是不合宮廷規矩的，但是萬歲爺頒出了一個「開懋勤殿」的旨令，宮裡的人都可以經由傳喚或求見的方式，讓萬歲爺

酌情參考是否接見，並聽取對於新政的意見。何況杜石瑛宣稱，他帶來老佛爺的口諭，萬歲爺自然得接見他。

「奴才叩見萬歲。」杜石瑛一進門就跪了下來。

「起來說話吧。」

「嗻。」只見那杜石瑛起身的時候，手裡拿著一封書信。

「這是？」

「這是老佛爺的懿旨。」

萬歲爺才接過信，打開一看，氣得兩眼直冒火，渾身發顫，手不住地抖，重重地把信紙往案上一壓。

「奴才知罪，但奴才也是奉老佛爺的懿旨。老佛爺要萬歲記得恭親王的死諫；明辨是非善惡，認清虛假小人。奴才，奴才告退了。」說罷，杜石瑛匆匆告退回署。

身為局外人的杜石瑛曉得，這才完成了老佛爺訓政的第一步呢。

第十六齣
舞盤

在外奔波的榮中堂，終於回到京師，人馬俱已發還各營中，他只帶著輕騎八人，往頤和園。半途還繞彎拜訪了端親王。

親王府紅柱綠瓦，開有百米寬，正門對著大道，車馬在門前奔走無礙，就是與一般官宦住家相比，王公家的派頭還是大得多。

「就說今天紫氣東來，原來是榮大人自天津回來了。」端親王帶著僕從來迎，也吩咐他們備齊酒宴。

「耶？你怎麼曉得？」榮中堂下得馬來，卻驚訝端親王知道他到天津會伊藤博文的事情。

「報上有寫，報上有寫。先進來說話吧。」端親王命人牽那頭白色駿馬，自個兒帶頭為榮中堂開道。

「什麼報紙這麼靈通？」

「您先坐，我找人拿來給大人看。」端親王的僕人聽聞，就跑到書齋去，拿了《國聞報》。

榮中堂攤開一看，的確是寫得很詳實，甚至連森君的七言詩也刊登出來。他卻不記得餐敘當時有什麼記者似的外人在旁邊。興許是，袁將軍用了什麼手段，讓報社的人刊登這則消息。

「榮大人說近日會來過訪，我不敢怠慢，連著幾天都在候著呢。」說罷，那些上酒菜的僕人打一個禮，說一桌的酒菜都已上齊……「你曉得我為什麼來嗎？」

「還請榮大人說明來意啊。」

「老佛爺要我去會日本人，是表面上的意思；實際上，她要我去看看接洽日本人的袁將軍，是何居心。」

「那，榮大人是有了辦法，才來王府相談的吧？」

「不錯，我想請你，還有剛毅剛大人，到頤和園去，奏請老佛爺為義和團民們重新編列組織，在各地加強抵抗洋人的活動。尤其是天津，讓天津一帶的反洋情緒燒一陣子，且看袁將軍如何作為。」

「想必袁將軍也是顆牆頭草吧？榮大人也猜不著他的心思。」

「不過……不過親王可就會與將軍正面衝突了。」榮中堂不想與擁兵權的人對著幹，因為那很容易讓其他勢力包括萬歲爺的帝黨有機可趁，倒不如讓端親王等人去說，袁世凱拿這些貴族王孫沒辦法的。

端親王知道自己的立場，呷了口茶；反正盼著從中獲利的心，自然得當個從中作梗的

人，要對上誰，都不是挺要緊的。最後的贏家是姓溥的，那才踏實。

「可是剛大人才接下健銳營，難道袁將軍不會和剛大人對打起來嗎？」只是打仗要打有把握的，該怎麼做，也不能全由榮中堂和佛爺兩個人說了算；端親王載漪在宮中混那麼久，曉得佛爺做事是有點不靠譜的，他得括一括前頭，招一招後頭，確定沒有什麼大危機，才敢披掛上陣。

「將軍帶的是新式兵，用的是洋人那套；健銳營是滿人旗兵，是祖宗老辦法。這兩者之間懸殊落差，任務性質也不同。健銳營大多是護衛老佛爺用的，負責北洋海戰的袁世凱當然不把健銳營放在眼底；但我底下已經有許多新式部隊，對於有野心的人來說，一定巴不得把我的兵力都化為他的。」

「嗯，本王是不在乎與袁世凱的關係變化如何，只是不知道剛大人如何想？」

「若提起義和團民，他應該會有興趣的。」

「好，本王就走這一趟，與剛大人進頤和園。」榮中堂看到端親王躍躍欲試的樣子，想他也是看不慣新政如火如荼，正候著好時機要推翻新政吧。所謂的機會主義者們，很容易在動盪的時局裡互相找到對方。

「那就先謝過了。」榮中堂酒足飯飽，告退之後，才轉往頤和園。

輕蹄在頤和園裡閒蹓，老佛爺安坐在樂壽堂裡也能掌控檯面上的情勢，全靠榮中堂等守舊派的官員，四下奔忙。榮中堂有機會暫且休息，打傍晚就在園內來回駕馬閒晃，等待端親

王與剛毅來叩見老佛爺。

反倒是當李公公看見剛毅大人的轎子闖入東門，停在樂壽堂的時候，心裡頭就不好受。

因為剛大人後頭，依舊帶上了十幾個打扮穿著都很邋邋隨便的人，而且這次還有女的，也背刀帶劍的，土頭土臉，看著就令李公公生嘔。

「端親王、剛大人駕到。」但是做奴才的沒有不接駕的道理。

「叩見太后。」老佛爺聽到駕到聲音，便走出了格子門。

「平身吧，卿家們是為了日本前相的事情吧？」

「回太后的話，小王聽聞日本鬼子的前相正在天津訪問，竊以為此舉冒犯慈恩，特請太后下令，讓欽命義和團，發大神功，來驅逐這些與鬼為伍的小人。」

「依你們說，哀家該作甚安排呢？」

「嘸。請太后仔細看，這次團民尋著了個天仙，如虎添翼啊。」

說罷，李公公照樣白了一眼。他可不信什麼仙人神鬼的，即使他一槍不曾打死那團民的頭兒，也不懂其中道理，但是鄉里之人，有的是奇方怪術，蠱惑人心，他可見得多了呢。

只見一個全身紅衣的女子，站了起身：「老佛爺吉祥，本仙姑有法術方訣數種，可以與洋人交火；亦可令老佛爺安坐宮中，不戰而屈人兵，待本仙姑開壇請神，降福獻壽，老佛爺即可相應於法門中，逍遙自在，安保大清。」

剛大人早有準備，呼喚兩旁隨侍，向管膳的要了方桌，牲素幾種，花果各色；又和管事

的公公要菜油燈與蠟燭，點得那傍晚的頤和園內，燈火通明，神光耀眼。

「老佛爺請看，這神壇雖然簡布，但正所謂諸法空相，就是尋常刀俎也可法力無窮。」那紅衣女說得舌燦蓮花，抽出長劍，即刻開始作法。

「仙姑林黑兒，奉請南天大將軍，奉請太清李老君，奉請十方三世一切菩薩一切神，降仙姑身，化鬼子魂。敕敕敕。」這只是聽得懂的開場白，聽不懂的天語又自她口中喃喃吐出了許多，不多久，那壇上被她噴了兩口酒，冒出火光，就站上了神壇桌上，旋轉起來。

「接駕，快接駕啊。」剛大人想是看過許多次了，說是有神靈來降，竟跪了下來。老佛爺是極驕傲的，但是在神明面前也不敢造次，讓李公公扶著，也給跪了下去。很久不曾下跪，只聽得關節卡卡作響了幾聲，還好有李公公扶穩了。

「本座，黃蓮聖母是也。請者何人？」邊說，那個神婆還在桌上打著轉。

「噯呀，是大清國當今慈禧聖母皇太后。」剛毅大人開口告曰。

「想是我那凡間姐妹，不知有何見教？」

老佛爺聽到自己也是神仙下凡，差點忘記請義和團是來扶清滅洋的。一心想乾脆就這麼被接上天宮，過著更優渥閒適的生活去，也甭煩惱洋人的事兒了。

「當今大清，洋人為亂，希望黃蓮聖母大發慈悲，救助大清度過難關。」剛大人也像是跟著扶起了凸，與那仙姑扮的黃蓮聖母對答流利，唱起了流水板。

「好說，自家姐妹，豈有坐視不管的道理？且看我發顯神通。」

站在方桌上的仙姑林黑兒，或者說是黃蓮聖母，把好些供品都踢落地上。黃蓮聖母兩手各拿出了一柄火扇，火扇的功夫在鄉下也很易見，可能是綁了火藥粉還是什麼，總之一揮舞起來，噼噼嚦嚦的火星，在半空中灑落。但是邊旋轉還能戲耍的，的確不多，這黃蓮聖母的身手，按當時杜石瑛他們這些戲班的人來講，是有兩把刷子的。

黃蓮聖母在一張長寬不過半個手臂的方桌子上，轉了百圈不止，還不曾看她露出疲態或暈眩；兩手的火扇已經不冒火了，倒像兩片洋人的機翼葉扇，眼看就要飛上了天的樣子。

「破！」那黃蓮聖母大喝一聲，兩腳用力一蹬，底下的方桌像被火藥炸到，四腳斷裂，木條橫飛。李公公趕緊擋在老佛爺面前，但老佛爺還是很好奇地探出頭來看，看那黃蓮聖母究竟變成什麼樣子。

端親王也很驚奇，他還未看過這樣的神通。黃蓮聖母立在飛舞的煙塵裡，毫髮無傷，腿上連個破皮都沒有，就這麼站定著，與老佛爺對望一眼，這才暈過去。但暈過去之後，嘴巴卻沒停，一直喃喃念著：「大清慈禧聖靈通，玄界聖母運神功，四句箴言勤時念，洋人伏首向天宮。」

「連英，把這箴言給哀家記下了。剛大人，天津的洋人勢力龐大，你與團民務必小心謹慎，莫要傷了哀家天上的姊妹。」

「嗻。」眾退，頤和園又是一片寧靜，只有管膳的收拾著破碗碎盤，和打翻了的供品的聲響。

第十七齣

合圍

義和團民的女兵團體「紅燈照」，由林黑兒帶領，在一個晚上燒掉了兩間天津的教堂，並且準備了一支黃澄澄的竹竿旗，旗面上畫朵紅色大蓮花，林黑兒一個勁兒死插在那個被砍了十來刀，還剩半口氣的教士腦袋上。

「扶清滅洋！扶清滅洋！」夜裡，口號聲喧鬧不斷，袁世凱當然都聽見，也被那蠢動的火光給驚擾了睡眠，但是他默不作聲，點了一些兵，到火災現場去撲火救人，其餘的事兒，都裝做沒看到似地。

「這是大清國的不智，大清國要付出代價。」因為義和團已經獲得欽命，當這夜的事故傳到教堂所屬的大英公使館時，翻譯官向賠罪的袁世凱警告，不日，英國將軍就會連同另一間燒毀教堂所屬的法國公使館官員，一起開辦國際會議，屆時，將要求大清賠款，並簽訂更多的條款細則。

「我們不知道袁將軍是什麼心態或立場，但是當晚放任暴徒燒殺，就是瀆職；英國人希望袁將軍能說明原委。」那翻譯官也是個洋人，但是中文說得還不錯，袁世凱一字一句都很清楚，也可以與之對答如流。

「這樣吧，我稟明聖上，請萬歲爺做主。畢竟我一不是總督身分，二不屬軍機要臣，論權論責，我都不能隨意做主。」

「很好，那你就找個可以做主的人過來。」

這人就是直隸總督榮祿，那是他的轄區，但是榮祿此刻正在頤和園裡，不是一時半刻可以請得，而義和團的人難保不會夜裡又發動攻擊，袁世凱大概只有遲疑了幾秒鐘，便趕緊下了決定。

「好，我即刻請人快馬把總督請到天津，但這幾晚勢必還有波動，就請諸國公使要員，暫住我安排的單位，等榮中堂回來處理。」外國公使為了身家安全，只能配合地住進了北洋醫學堂，那裡頭還有八十多間空舍房，遂挑了一間最寬敞的廳堂，整理給外國公使聚在那兒避難。

但也正好，公使們竟然就在這北洋醫學堂裡，研究起後續簽訂的賠償條款，應該如何羅列；以及該怎麼實施合邦政策，公平地瓜分掉大清的版圖。在大清國的庇護下開著分食大清的所謂國際會議。

醫學堂裡設備簡陋，採光很差又沒有多的煤油燈，公使們摸著黑在舍房裡用英文討論。

那屋外的人竟沒有一個聽得，裡頭都是些毀家滅國的陰謀，還痴痴地守在門外頭，戒備著高喊扶清滅洋的自家人。

「請大日本公使，矢野先生，為我們解說日本的想法。」

「天皇的想法很簡單，諸君跋涉萬里來到大清，耗費的財力人力不容忽視，與其繼續和一個不知變通的老婦議事，不如趁早讓年輕的國王翻身；而與我日韓結為同盟，屆時，諸君要在東亞共榮圈裡貿易生產，都不困難。」

「那是日本人的幻想。」

「對啊。幻想。」金髮綠眼的洋鬼子幾乎要囂起來。

「日本有什麼實際能力嗎？我們可以把山東港口包圍起來，而你們的戰船還是跟英國人買的呢。」

「我們檯面上的實力或許與諸君想像的有出入，但是我們與大清同洲同文同種，彼此認識了幾千年，不會有人比我們更能理解大清的國情。」日本公使矢野文雄信心滿滿，好像大日本的野心也累積了數千年。

「好，那矢野先生認為，大清版圖應該如何分配呢？」

不等矢野文雄說話，一個美國人倒先提出意見。

「依我的看法，現在大家手裡就好像有許多拼圖碎片，德國的山東，日本的台灣，只要依照這些據點，向外擴張，在一個勢力均衡的前提下，把大清現有的土地，分配給在場的所

有國家，就沒問題了。」

「不不不，我們不能否定大清皇帝的作為，還有民眾反抗的力量，大日本還是認為，諸君應該優先退出大清版圖，給予中日韓合邦的機會；之後大日本自當開啟國門，公平交易各項民生乃至軍事用品。」

「那在這之前，日本到底做了些什麼有意義的準備呢？」

「這……。」矢野不敢肯定地說出情報人員的事情，因為他也不敢保證這樣的分化工作，其他國家沒有同時著手進行。如果有，那要是日本情報人員的行跡敗露，就賠夫人又折兵了，心頭暗轉只得虛晃一招：「伊藤先生已經準備往北京前進，要面會大清皇帝，我相信很快地，諸君就能見識到大日本長期以來與大清的互助互信，其效果大大超過諸君挾炮火轟炸的蠻橫之舉。」

「日本難道不怕，接管大清之後，我們繼續進逼嗎？」

「我相信諸君不是傻瓜，諸君一定要曉得，大日本現在與諸君談話時，表面上看起來或許有點自不量力，簡直與諸君為敵；但檯面底下，有很多國家都是支持讓日本實行合邦政策的，只是現在他們不方便表態而已。」

矢野語落，眾人互相對看，在黑暗裡，尋找誠信的目光，是非常困難的。有人點起了菜油燈，那昏黃的光線竟把人照得如此醜惡，鬼子的眼珠真的彷彿發出了藍色光芒。

「諸君，外頭的義和團、維新變法，都是我們的大好良機，錯過就會讓那老婦專權。唯

121

有這兩股勢力持續消長，我們在擺盪之間獲取的利益才會是最大的。當然，日本接管大清之後，依舊會維持大清與諸國的租界條款，並給予最優渥的回饋措施。」

聽到這裡，大家幾乎都不願再與日本費唇舌之爭了。想戰的，恨不得現在先改打日本，回頭再來慢慢屠宰這頭沉睡的大清病貓；只想做生意的談合派，當然希望依照日本的說詞，不費吹灰地獲得更多貿易上的利潤。支持日本合邦的，就屬英美兩國，但是英美兩國希望可以是「中美英日」的跨洲大合邦，而不要是東西文化的壁壘分明。

明治維新後的日本人，的確開始讓洋鬼子們懼怕起來。想當初培利上將的大黑船開入江戶港，把日本人嚇得抱頭鼠竄的樣子，猶在眼前，什麼時候已經可以在這黑夜中與英美平起平坐，談論瓜分大業了呢？

一夜平安過去，雖然沒有相當程度的共識，但是眾人確定的都是以義和團的事件，當作一個向大清需索更多賠償的藉口。儘管日本人沒有被團民毀壞多少建築，但公使館被砸破的玻璃，大日本也提出了賠償要求：五千兩白銀。

「這實在是出乎本官意料之外，翻譯官，你和這些外國人說，大清不能同意賠款或簽訂條約等行為，但是大清願意代暴動無知的人民道歉；並請他們各自寬心，大清會撤相關人員，以示負責。並擔保不會再有這類暴動。」榮祿趕到北洋醫學堂，裡面的外國人坐滿了那天和伊藤餐敘的長條桌，瞪著大眼看一個頭戴頂戴，身穿官補的落魄官員，灰頭土臉疲癟趕來。

「不賠？不賠那就是沒得談了，交易破裂。大清等著和我皇帝的老拳頭談吧。」德國人氣得揚長而去，搭船轉回青島去了。

其他國家聽完了翻譯官的說詞，也都走了，只剩下英美與日本的使節。

「想必閣下三位，是想與大清和談了嗎？」榮祿心想，這三個國家應該足以牽制方才不願意和談的國家。看了看袁世凱，袁世凱卻只是搖頭。

「我們同意和談，但是要等日本的伊藤先生見過你們的皇帝，確定了中日關係後，就可以開啟平等的和談。」

「伊藤先生，他要進京面聖？」榮祿說著，回頭看了袁世凱一眼。袁世凱點點頭，表示他事前知道了。榮祿氣不過，當著外人的面，湊上前去與袁世凱問個仔細。

「就在你上次來的時候，他先與我提過了。我說萬歲爺正在開懋勤殿，他可以按照程序，謁見萬歲爺。」

「你，枉費我這樣待你，這麼天大的事情竟然沒讓我和老佛爺知道？開會那天，你也半句不吐？」

「榮大人息怒啊，只有這樣，才能終結萬歲爺幼稚的行為。」那袁世凱說罷，把目光放得遠遠地，看著矢野文雄，點頭致意：「你知道日本公使矢野先生，他和伊藤的交情很好，早就打算把合邦借才的詳細辦法，往萬歲爺那裡呈上去嗎？」

「那現在該怎麼辦？」榮中堂一定是老了，向來深謀遠慮的他竟然恐慌起來。

123

深巷春秋

「別慌，義和團的事情，得先找個人把黑鍋揹下來，之後再慢慢和這些洋人說明日本鬼子的野心，從中分化他們。榮大人，請你打發了這幾個外國人之後，今天務必回轉京師，備齊兵馬，隨時保護老佛爺。」

「老佛爺？」

「對，我想，明晚我這裡，會有貴客駕臨，走不開身。」

榮中堂看不懂袁世凱的手段，這當然是他日後失敗的禍根，有很多事情，他的老花眼裡早就看不清楚了，卻還得當更昏花的老佛爺的耳目。

第十八齣

夜怨

列強自天津離開的當晚，袁世凱都還沒見到他意料中的貴客，景仁宮內就先有了不速的貴客，還讓打算休息的珍妃與萬歲爺嚇了一跳。

「杜石瑛，你怎麼這時候來後宮？」有了先前那不愉快的經驗，萬歲爺對於杜石瑛還敢來景仁宮感到驚訝之餘，也很佩服他單槍匹馬的勇氣。

「奴才該死，前次因為是老佛爺慈命，奴才不敢違背，只得驚動聖上，萬望聖上寬赦奴才。奴才是方才聽聞袁世凱在天津與諸多洋人公使共會一處，又有榮祿榮大人先後拜訪，奴才雖然經常在老佛爺身邊伺候戲，但恐怕老佛爺誤信奸人，一心擔憂大清安危，乃特地來此與萬歲爺通報，希望萬歲爺及早做出決策，先發制人。」

「你是從何得知這些消息的？」萬歲爺一直想問，卻問不出口的話終於有了機會，而且還是自動找上門的大好機會。

「奴才與本宮班的衣箱公公們交情匪淺，今天與他們在昇平署裡相遇，不意聽他們說出榮中堂大人的形蹤，以及他和老佛爺的談話。」而實際上，是杜石瑛知道本宮班早晚要進宮裡獻演《昭代蕭韶》的新戲，什麼衣箱公公，還遠在頤和園沒動身呢。而情報自然是從其他情報人員，轉過一個又一個不知情的宮娥，給杜石瑛傳了所謂的家中口信，譬如：「袁先生說祠堂請了新的老祿星」這樣聽起來平凡無奇的口信，翻譯起來就是：「袁」世凱，和三仙公裡的「祿」星，兩個人聯合起來了。

「本宮班的公公？他們不在頤和園伺候親爸爸，回到昇平署做些什麼呢？」

「回萬歲爺的話，老佛爺不日便要進京，先派他們送了衣箱回來，奴才不知道老佛爺的想法，或許只是要看戲，又或許……。」

「朕不容許她再來插手！」萬歲爺急得脫口而出，差點忘記現在跪著的，可是老佛爺身邊的紅人之一，萬歲爺提防的，也是這些奴才。

「萬歲爺，聽臣妾一言，現要當機立斷，莫等什麼日本前相的拜訪，趕緊密召康先生進宮，商討對策吧。」珍妃想起還有康有為這手棋，至少有幾百名志士仁人願意挺身而出，為民喉舌。

「也對。」

「杜石瑛，朕明白了你的苦心，但為免你遭受牽累，你不可再插手此事，專心隨侍老佛爺便可。下去吧。」

「也對。」遠水救不了近火，眼下的康先生應該可以提供好辦法。

「嘸。」

萬歲爺夜召康有為進宮，康有為分外驚喜，三步併兩步地進了宮。夜裡的守衛很森嚴，而且本來是緊閉所有城門的，但因為聖旨已下，遂打開了偏旁的西華門。只是夜半如此作聲，倒是驚擾了宮中不少人。

「卿家，這就是方才杜石瑛來報告的消息，不知道朕該如何應對呢？」

「請皇上立刻下詔，重聘袁世凱，升官調職，讓他的兵權倒向萬歲爺這裡。然後……。」

「然後？」

「殺榮祿，兵圍頤和園！」康有為話一出口，萬歲爺驚怕不已，不敢直接答應，但也不知道如何反對。

「皇上，此事可以全權交給卑職擔負，無論是成是敗，由卑職擔當後果。」那康有為說得萬分激昂，萬歲爺就這麼相信了他，默許他負責策動計畫。康有為當然樂得不可開支，儘管這是個極具危險的任務。他手裡沒有皇命，他說也不要皇命，因為那樣，等於替失風走漏的皇帝種下禍根，倒不如獨自承擔所有勝負。

康有為趕出皇宮，往老胡同裡趕，趕進了半截胡同，叩了叩譚家的門。心急如焚，又重重地捶了好幾下。

「三更半夜，誰在那裡吵擾？」門裡頭的人提著菜油燈出來，想是沒熟睡，衣著頭髮都還很整齊。

「是我啊。」

「啊，是康先生，什麼事情這麼急切？」

「大事情啊復生，我們這下有機會可以把那老太后給剷除了。」

「噓，你先進來再說。」

康有為把他聽到的，與萬歲爺默許的事情，都說了一遍。那譚復生才關上門，立在門首，聽到的第一時間差點反應不過來。康有為的話還在背後響著，震得他背脊發涼。雖然說各國變法無不從流血而成，但這次也來得太快，變法派系尚且沒獲得軍權，不知這血要從何流起？

「很簡單，袁世凱那裡有兵，我這裡有一份衣帶詔，是萬歲爺沒法子，不得已出此下策，打算用哀兵的方式，詔請袁世凱協助變法。」萬歲爺根本沒有半點口諭傳下，但康有為卻變出了一個衣帶詔；要用這來打動千萬人，雖然很困難，但是要打動親眼見到聖上以血為詔的人，就十分容易了。譚復生也是被這東西打動，接受了康有為的拜託，自告奮勇到天津去會袁世凱，曉以大義，動之以情。

譚復生夜裡就收好了衣帶詔，一些簡便的行囊，徒步就要往天津去。

「你就這樣去？」

「大半夜的，上哪兒去雇車馬？」譚復生一身凜然的氣魄，康梁之徒也比之不上⋯⋯「我就這麼去，中途換車走馬，才趕得及。」

深巷春秋

「好吧，夜路多難，你自己小心。」

「京師裡局勢生變，康先生務必注意頤和園，有情況必須及早告知萬歲爺。」

「放心吧。」

「那我這就去了，如果三日之內還不見我歸來，就另尋其他救兵吧。」

幾封書信銀圓帶著，譚復生開門就闖出了胡同。這可是最後一次，和康有為見面了吧。

為了這積弱的家國，妻離子散，捨身就義，值不值得呢？

這夜，異常悶熱，汗水濕黏難耐，趕路的復生渾身發癢不止，腦袋瓜裡千頭萬緒，搔不

準半絲半縷。

第十九齣

絮閣

肉體對於他而言，可能真的算不上什麼了。取字曰復生，大概也是冥冥中信著精神不死於肉體之朽吧。

譚嗣同趕夜路趕到牛堡屯附近，才搭上了火車，直往天津。在天津下了車，想脫下渾身難受的濕黏，隨意挑了一間茶樓，借水梳洗之後，打聽到袁世凱有時候會在北洋醫學堂附近練兵，便起身前往。已經沒有體力走下去了，口舌雖然如劍銳利，鬥志十足高昂，但就是無法再走。這時候能支撐肉體的，還是那片半真不假的衣帶詔，譚嗣同拿出來又多看了兩眼，那黑進布裡的血漬，可不是這家國江山，四萬萬同胞的血嗎？趕緊又差了茶店的小僮，向顧守醫學堂門口的將官遞了拜帖，點一碗茶，沉靜地等待夜的到來。

這天，過得特別慢。前面三個月封爵受祿，廣開言論，和許多志同道合的人暢談天下事，把練兵、金融、交通、教育，甚至政府體制都給打散重組，回首居然也才三個月，譚嗣

同碗裡的茶還沒冷呢，那天上烈日斜掛，昏昏地打在茶樓前，細數著碗底那黑影愈拉愈長，最後不見了，才有個人影晃動在眼前。

「客倌，咱們可要打烊了喔。」

「喔，不好意思，都這時候了，我去外頭等吧。」

「嘿，等不到就別癡想了，人家興許裝不認識吧。」店小二知道那送去的北洋醫學堂不是任何人都去得的地方，譚嗣同趕了一路的汗，灰頭土臉像個扛米袋的，萬不可能和那些出駒走馬的達官有什麼牽扯。

「唉唉。」譚嗣同點了點頭，不多做解釋，付了茶錢，就到外頭等。

八月熱天，譚嗣同孤立在夏夜裡發悶，卻讓那汗水自額際任意滑落，毫不在乎的樣子；天津有路燈，不至於太陰暗，只是那惱人的蚊蟲，不斷襲來。

「譚先生嗎？」終於，等到了個小兵模樣的人來接他了。

「袁先生看到拜帖了嗎？」

「是，請跟我來，當心。」那小兵手裡一盞煤油燈，儘管有路燈，但還是有不少陰暗的巷弄。小兵給譚嗣同照路的燈，在黑夜裡晃著像團火，引著譚嗣同不知往哪裡去。

「譚先生，這麼晚了，還不辭辛勞到我這裡來，是什麼重大的事情呢？」袁世凱已經換下了官服，穿著深藍色的長掛子，手裡一卷書；把譚嗣同召見到書齋裡，雖不知道譚嗣同要來共商什麼大事，但大概可以猜到一二。肯定是和皇上有關；皇上近日一心在變法上，那也

就是與變法有關了。

「不知道閣下認為，當今萬歲是個什麼樣的皇帝？」譚嗣同想試探袁世凱，但他沒想過，袁世凱的演技已經超過了良心能控制的範圍。那袁世凱，竟然兩手按眼，揉著揉著硬把眼淚給揉了出來。

「譚先生，不瞞您說，我實在很擔憂皇上，如此盛世明主，遭逢列強環伺，不得不揹上亡國昏君的臭名；每每思及此，不由得愴然淚下。」

「那閣下與榮祿幾番會面，又召見日本前相，這是為何呢？」

「譚先生，您有所不知。在老佛爺面前，我不能違背良心，因為忠君愛主實乃人之天性。譚先生，你曉得我夾在中間，也是與你同樣，進退失據啊。」那袁世凱說罷，還真的讓他哭了出來，就拍了拍譚嗣同的肩膀，表示他的苦痛，唯有譚嗣同能清楚。譚嗣同認定了袁世凱是可用之人，招著懷裡那一小段的衣帶詔。

「現下，就有個大好機會，讓閣下脫離這兩難的困境。」

「什麼機會？還能有什麼機會呢？」

「這個。」譚嗣同拿出了衣帶詔，只是沿途兼程趕路，又在夏夜裡待了半晌，終於被汗水汗得東一塊、西一角。紅艷的血，還不知道是誰的，暈在龍袍的衣角上。這也是所謂的凡變法無有不流血者吧。

「皇上寫在這上頭的意思，是要我帶兵進京？所為者何？」

「很簡單的理由，殺榮祿，兵圍頤和園。」譚嗣同把衣帶詔給了袁世凱，等同是要他接旨一般。

「哈，如果皇上真的困於榮祿那幫小賊，要我殺榮祿，正與殺狗無異。但是包圍老佛爺的住所，似乎不合情理啊。」

「老佛爺不欲將法盡變，如果幾月之後，轉了心意，撤掉閣下的新式部隊，豈不悔哉痛哉？」

袁世凱想了一會兒，沒有說話。但他練慣了這種琢磨的本事，只要一下子，眼前的事物就清晰起來，很快就找到可以讓他一躍而下，棲身的那面牆。

「宮中的槍砲火藥，都歸榮祿管轄，我雖有兵，彈援不足，也無法成事。待我到頤和園，持兵符選定將官之後，就盜出槍砲火藥，並設法不讓榮祿知情。先生與皇上定要穩守宮中，一天之內必須把榮祿殺除，包圍頤和園。否則後患無窮，先生千萬小心。」

「好，既有閣下相助，萬歲爺就有救了。只是不知道閣下何時動身？」

「明早。」袁世凱話語剛落，手裡那本書擱在案頭，很堅定地向譚嗣同保證，他會出兵相援：「夜已深了，先生不如今夜先暫宿舍下吧。」

譚嗣同不疑有他，拜謝過後，在官舍裡睡了一晚。

朝陽灑下枕邊的時候，譚嗣同發現整個醫學堂竟然沒有人在操練，只剩下幾個顧門口的

135

小兵。

「袁大人呢？」

「袁大人吩咐，兵貴神速，須早發出兵；譚先生連路勞頓，準備快馬一騎，送譚先生趕搭火車。」

「馬在哪裡？」

「請譚先生上馬。」小兵牽出了一匹棕毛馬，體格壯碩，腿很健壯，想是可以跑得又快又穩。

「日後幫我謝過袁大人。」譚嗣同一騎轉到車站，出了天津，趕往養心殿去報訊。

譚嗣同是急射出去的利箭，身不見血，不肯歇停。一連兩天這麼來往宮裡宮外，為的就是怕夜長夢多走漏消息。

「譚先生到。」王商喊著，萬歲爺那顆忐忑的心還蹦蹦跳著。

「怎麼樣了譚卿家？」

「袁世凱願意出兵相助，怎麼，他還沒進京向聖上覆命嗎？」

「朕……朕沒有旨令，袁將軍何來覆命的道理？」

譚嗣同聽到這裡，突然不知道如何應對。想起那截破布現在到了袁世凱手裡，不知他會怎生處置，就怕他高舉此物假傳聖旨。但譚復生也不敢對萬歲爺說出康有為變造衣帶詔的真相，話卡在喉嚨，嚥不下去。

「譚卿家，那袁將軍究竟如何說法？」萬歲看復生這樣也急了起來。

136

「回萬歲爺，袁將軍同意出兵，殺了榮祿之後，兵圍頤和園。他甚至還比微臣早了許多時候離開天津，怎麼好些時候，都還不曾進京呢？」

「王商，你去探探外頭，有沒有誰見過袁世凱的軍隊經過。」

「嗻。」王商往殿外跑去，紫禁城格外寧靜，根本不像是隨時會發動政變的樣子。王商往南走，要出天安門的時候，柳金珠卻正從外頭回宮。

「公公。」柳金珠先叫住了王商。

「喔，是你啊，什麼事情出宮呢？」

「我有點擔心家裡人，就緊急拿了些銀票和家書寄回家裡，以防萬一。」

「那署裡的其他人呢？」

「他們大部分都孤家寡人，沒親戚朋友了。不知道公公你要去哪裡呢？」

「喔，遇到你，咱家就不必出宮了。外頭可有什麼奇怪的事兒？」袁世凱練的是洋槍炮的新式軍隊，走在北京街頭很容易認得。

「和平常一樣吧，能有什麼事呢？」

王商聽了也就不再多提，一個勁兒扭回頭。

柳金珠看著王商離開，忽爾覺得他不像是其他人說的那樣卑鄙無恥，更不像是老佛爺的細作。他只是安分地當一個中間人，過著左右碰壁的生活，卻依舊掛著笑臉。那時節，宮裡許多人都是這麼活的，而且也只有這樣，才能對得起良心地活下來；否則哪裡能有什麼好下場呢？

第二十齣

偵報

「袁大人，這是什麼意思？」

「末將不才，有一物獻給榮大人觀看。」袁世凱是發兵頤和園沒錯，卻沒想到居然把那衣帶詔，繳了出來。

「有這等事？萬歲要殺我？」

「正是，這還是譚嗣同夜裡與我共商，想必也是那個康有為想出來的辦法。」

「那你，又為什麼選我這邊呢？」

「榮大人也知道，伊藤先生進京面聖，接下來是不是承接相位還不確定，但這是奇恥大辱啊。尤其在北洋政府才剛輸掉台灣的時候，就讓日本人踏進我大清皇城，末將不願成為滅大清的禍首，所以投靠對末將有恩情的老佛爺與榮大人。」袁世凱又使出了那揉眼擠眉的功夫，但這次沒落下淚來：「榮大人，您可曾記得，末將帶兵平定朝鮮的甲申之亂那年。」

「嗯。」

「末將在經管朝鮮的時候，發現當時日本人的作法，即是『殺六大臣，圍昌德、景佑兩宮』的伎倆，一口氣把反日黨派的要將都消滅，差點連當政的閔妃都遭其毒手。」

「這，這不就是？」榮祿捧著衣帶血詔，冷汗直冒。

「不錯，所以末將猜想，日本人一方面與我方交好，目的是為了讓我方疏忽；私底下則策動康有為這些人，想在大清國裡故技重施。」

「那依你之見，該當如何？」

「不如請示老佛爺吧？」

「走。」兩人駕動馬，到樂壽堂前停下。

「榮卿家，袁將軍，你們這樣騎馬來奏，想是情況不妙了？」

「回太后的話，皇上不日便要接見日本前相，請太后回宮，主政定奪。」

老佛爺聽到這裡，臉色一凝。早聽說了日本前相要面聖，她只當這謠言不是回事兒，沒想到竟讓她給碰上了。更別提起衣帶詔的事情，老佛爺那時的臉色，青紅赤白，什麼都有了。

「來啊，擺駕回宮。」

怒沖沖的老佛爺懿旨一擺，千軍萬馬調往京師，連著把本宮班的、管膳的、管事的都給帶上，一陣陣馬蹄與嘶聲並響。當大隊人馬從西華門靠近的時候，那宣著恭迎太后聖駕的聲

音此起彼落，終於傳到養心殿外。

「噯呀不好，康卿家，譚卿家，你們快從東華門，各自逃去吧。記得我給你們安排的公使館，可以保護你們離開大清，暫避風頭。」

「那萬歲爺您怎麼辦？」

「放心吧，再怎麼樣，她還是朕的親爸爸，而朕，也是大清一朝天子，老佛爺敢下手追捕你們，劫殺你們，但對朕不至如此啊。」萬歲爺把王商喚來，要他趕緊通報珍妃，讓珍妃順著當初的計畫，也逃亡到上海租界去。

「卿家，快走。」萬歲爺催著這三個月來議事的夥伴逃亡，自己卻選擇留下來斷後。

那譚嗣同還執拗著不想走，是康有為硬扯著他，兩個人才逃出宮外。

老佛爺卻也算計清晰，當她從西華門進來的時候，就有輕騎一支，急著奔到景仁宮前，王商還來不及趕到，就看著裡頭的人被重軍圍起。不得已，又回頭稟告萬歲爺。

「那可怎麼辦？」

「奴才倒有一計，請萬歲千萬順從老佛爺，屆時隨著奴才所說，見機行事，奴才必定盡全力地向老佛爺討保萬歲與珍妃。」

「王商！朕要是沒有你，該怎麼辦呢？」萬歲說道：「快吧，你有什麼辦法？」

「是，那奴才就得罪了。」那王商，二話不說，竟然抓了一條幾吠的布，把一朝天子給捆在雕了五爪龍的檀木椅上，不得動彈。

「這是？」萬歲爺還沒意會過來，已經聽到老佛爺的駕到聲。

「奴才叩見太后。」王商跑到養心殿外頭，跪在地上不敢抬頭。

「王商，你在這裡則甚哪？」

「回太后，奴才已經將皇上安置妥當，請太后發落。」

「喔？哀家還以為，你和皇上是從小結伴，就此同心了呢？」

「回太后，奴才一直都是太后的奴才。」

「好，好，待會找玉貴打賞吧。」

「嗻。」

老佛爺進到殿內，看到萬歲爺那樣子，嘴裡竟喳喳噴噴響了起來。

「一朝天子，玩弄祖宗家業到你這種程度，哀家能不出面管事兒嗎？來人啊，請皇上移

駕瀛台，好生照顧！」

「嗻。」四個太監，就這麼連椅帶人，抓把著椅腳，將萬歲爺抬進了中南海那人工造出來的瀛台島上，然後輪值把守；還將所有可以通在水上的木板都抽了走，就是瀛台島上涵元殿的那三門窗桌椅，凡是太長的，都被搬走。萬歲爺這下，確實成為大清國中一座孤島上的寡人了。

「啟稟太后，那珍妃該如何處置呢？」王商哪個不提，就先提珍妃。

老佛爺還在盤算，一旁的榮祿早就按耐不住了。

「殺了吧，省得後患無窮。」

「王商，你說呢？你在他倆之間，可有探得些什麼？」

「珍妃娘娘一心為聖上著想，但又礙於先前得罪老佛爺，所以百般請來錦春班等戲子，供太后娛樂，為討太后歡心。那日聽聞日本前相來訪，珍妃甚至苦諫聖上莫要違逆太后。奴才想，珍妃娘娘自被褫衣之後，已是收斂許多了。」

「你的意思，是要留下她？」

「奴才不敢，還望太后開恩。」

「可以，哀家就將她貶入建福宮，派命婦兩人，輪值管束，不得有誤。」

「奴才替娘娘，謝過太后。」

「免了免了。榮中堂，接著就把那些為亂的人緝捕到案，以叛國罪論。」

「嘛。」

原本還沉溺在變法所帶來的無限希望裡，那些報館、會館一日之內全都上了封條，還有重兵破門，胡亂搗毀資料，逢人就抓，百般刁問，急著要把康梁以及譚嗣同等人，在他們逃出大清之前，緝捕歸案。

榮中堂在南陽會館拿捕了康有為的弟弟，康有浦。閩粵兩籍的官員府邸也幾乎無一倖免，都被袁世凱的兵馬，粗魯地搜查了好幾趟。原本找一趟也就夠了，但是袁世凱說康有為生性狡詐，可能事後躲進搜查過的地方，就刻意又找了許多麻煩。

隔日，剛大人也奉了懿旨，加入搜查的隊伍。上書參與變法的，除了起草的翁師傅，還有提早逃亡的康梁師徒之外，都被搜捕得一乾二淨，一時間天牢裡湧入不少穿戴乾淨整齊的書生，讓那些身揹七、八條人命的漢子開了大眼界。

譚嗣同也在瀏陽會館被捕，他被拖出會館的時候，不做任何抵抗，大笑數聲，詠了詩句，連奉命逮捕他的剛毅剛大人聽聞也略懂三分：「手擲歐刀仰天笑，留將功罪後人論。」連著，說了三、四遍，想他算到有這天，辭世的詩都想好了。

第廿一齣
窺浴

珍妃被架著進了建福宮，雖然都是在城內，但是建福宮只有一道門，而且還是木柵子釘成的門，從門外看進去，裡頭只有一間破了半個頂的紅瓦屋子。那房間只有一副桌椅，和一個底下積滿灰塵的炕，珍妃才往那椅子輕靠上，冷不防啪嚓一聲，她扶著桌子低頭一看，椅子的木腿全爛了。

「唉，外頭的，給我拿床被或襖子，好嗎？」珍妃連使喚下人的膽子都沒了，說起話來低聲下氣。

「嗯。」還好兩個命婦都算聽話，尚且不敢刁難珍妃。

「皇上，唉！」珍妃接過那破襖子，看木柵門外頭稀稀落落的夜色，這次她沒有落淚；想到前次被打入冷宮，哭得死去活來，到了夜裡，眼酸頭疼，要叫個太醫都被推三阻四，就不敢費力亂哭了。

望著外面灰冷的月色，珍妃只當這輩子就將如此完結，卻又聽到遠處有腳步走動，訥訥低語的聲音。

「來人啊，給珍妃伺候洗澡。」一個起頭從眾聲中拔尖出來，珍妃認出了是崔玉貴的聲音，心頭涼了半截。只見那外頭搬來了一個大木澡桶，兩班小太監輪流提著一擔擔的水，把那澡桶裝滿的時候，崔玉貴才把木柵門上的鎖解開。

「請珍妃娘娘，洗滌勞塵。」他假意奉承那樣子，令人感到噁心。

「這是為什麼？」說要在冷宮洗澡，以前就洗過，都是命婦接好熱水，在屋裡頭洗，就算是夏天，哪有得在宮門外大庭廣眾地洗呢？

「回娘娘的話，太后要奴才人等，伺候娘娘在此地，哼哼，洗澡。」那崔玉貴冷笑的本事，聽說曾把一個剛淨身的小太監，嚇出一身病來，知道的人來給小太監定一定神，拿著崔玉貴賞賜的珠寶金銀綢緞，說崔玉貴崔公公對底下人有多麼好，他來不及聽，燒了三天就這麼嗚呼哀哉了。

珍妃光是聽見那笑聲，也跟著心慌意亂，沒了主意。眼看是要受刑了，卻還看見老佛爺讓李公公攙著，慢慢地走了過來。如果此生能在此刻完結，不知道該有多好！

「還在磨蹭什麼呢？珍妃累了半天，快伺候淨身啊。」老佛爺話語一落，珍妃讓那些小公公從裡頭拖了出來，扒光衣服，丟進澡桶裡，用豬毛刷子搓洗。

但誰知那桶水是冷的，雖然八月天炎，但珍妃一下子泡在井裡打上來的水，冰冷的寒

氣，讓她一個勁兒地猛打顫。細嫩的皮膚還被刮出幾道紅豔豔的紋路，又冰又痛。她像初生的娃兒被澆了一頭的水，抹臉揉體，無力抵抗。

「你看看，這些疤都不夠警惕你啊？」老佛爺看到她被扒光後，露出了那些被鞭笞的疤痕，用琺瑯掐絲的尖指甲套，在珍妃的背上刮啊搓的，又勾出了幾道腫痛的紅痕。

「奴才，奴才不敢了。」

「好了，讓她穿上衣服吧。」老佛爺總要出口氣才過癮，氣消了，才肯放了珍妃一馬。

「來啊，擺駕。」

珍妃一頭亂髮，濕黏黏地纏在頭上，這下子，要不哭也很難了。

消遣完珍妃的老佛爺回到長春宮，正要思考該怎麼活用那些被抓到的叛國賊；就不知是要引康有為這條奸蛇出洞，還是直接推上菜市口示眾，以為警惕。

正思量不定主意的時候，當初護義和團進京的趙舒翹，連同剛大人在外頭求見。這兩個奉旨抓人的官，意氣風發，揮了馬蹄袖，半跪叩見老佛爺，滔滔說起他倆走過天牢之後的斬獲。

趙舒翹是刑部尚書，本當公堂開審，但他卻說這幫亂臣賊子，不必問供，跑進天牢看看問，就當作是審完了。

「啟奏太后，這楊銳與劉光第，變法時期官拜四品，出入紫禁城，上書諫言，那風光得殺了，以儆效尤。」楊銳和劉光第是康有為的幫手，而且執意不肯說出康有為的下落，一定

樣子惹得老佛爺不開心，老早就讓榮中堂先把他們逮到。外加譚嗣同與林旭，這兩人也官升四品的，都得斬；只是林旭跑得高明些，至今還沒消息。

「康有為抓不到，那弟代兄責也是有的，就把康有為浦斬了，看那康有為會不會現身。」

剛大人也在一旁幫腔：「只是這譚嗣同一心求死，不知太后打算如何處置？」

「哀家寬厚，就准了他的願。趙大人，哀命你押解人犯到菜市口；剛大人，你負責監斬，不得有誤。」

「嗻。」

「遵旨。」趙大人與剛大人才要退下的時候，那崔公公卻急忙來奏。

「稟太后，山西楊深秀連同福建林旭求見。」

「這個林旭，哀家抓之不成，反而自投羅網？宣。」

「臣等，叩見太后。」那兩人同聲叩倒在地，行大拜之禮。

「平身吧。」

「微臣，微臣懇請太后，放了皇上與珍妃。」林旭伏首說話，不敢抬起頭來，卻還奢望老佛爺放人。原來萬歲爺被幽禁，珍妃被打入冷宮的事情，已經不知道從哪個人的嘴裡傳了出去。老佛爺要查起來倒也簡單，從王商下手就是了，但老佛爺故作鎮定，就是想著可以放長線，果不其然，釣這兩尾大魚入宮來送死。

「林旭，你受皇上恩賞，官加四品，哀家現在奪你的官職，再賞你一個叛國的罪名，即

刻問斬。」說罷又看看楊深秀：「這樣，楊卿家，你還要繼續奏請哀家放人嗎？」

「回太后，微臣不但要太后放人，還請太后還政於皇上。」楊深秀立場堅定，甚至抬起頭來，直視老佛爺；即使看到林旭被拖走，也毫無懼色。

「是哪個准你們到這裡放肆？哀家宣你們，原以為你們有心認罪，卻還是不知對錯是非，來啊，一齊與譚嗣同等人，送去斬了。」老佛爺拍著桌，怒氣無處發洩，識相的剛大人趕緊上前來，忙著拖楊深秀走。

楊深秀早知道情況會是這樣，不等後面的人來拖，他竟站了起來，破口就罵：「你個妖太后，祖宗家法向來不許後宮問政，你一問就是多少年？卻還有那個臉？你濫用榮祿剛毅這些小……。」

還沒說完呢，剛大人趕緊抓個刀柄，猛力一擊，就敲昏了楊深秀。

「造反了這些人，請太后息怒，微臣這就去監斬了。」

「下去吧。別再讓這二人礙眼了。」

「嗻。」

「啊，剛大人轉來。」老佛爺又忽然想起剛大人另有用處。

「太后有何吩咐？」

「哀家命你，監斬完，速速讓義和團民，開始反擊洋人的使館建築，查獲大毛子或二毛子等，一律殺無赦。」

「嘛。」那剛大人聽到這命令，簡直比監斬犯人還高興，和趙尚書領著囚車，匆忙來到菜市口。

大清從未斬人斬得如此倉卒，圍觀的民眾人數，可謂空前絕後。賣小吃的、售菸草的，也都在這時候湊起熱鬧來。斬首示眾像場刺激的表演，無論斬的是王公將相，還是販夫走卒，有冤的無仇的，都很值得一看。

「倒也好，有心殺賊，無力回天；死得其所，快哉快哉。」連著同一囚車的人看譚嗣同像個不知踩煞車的瘋子，卻也跟著連死都不怕了，喃喃唸起譚嗣同的話，從死裡升起了信心。

「咱們流的血，都是為了萬歲，為了大清啊！」楊深秀大喊著，本來要讓他們遊街示眾，沒想到臨街也有人惋惜，掉起眼淚來。大概都是些辦報的同事，罪不致死，罰錢發放給保了性命，眼看卻要為這些先進收屍。

剛大人走上桌案，照本宣讀了每個人的籍貫姓名，與其所犯下的滔天大罪。幾乎不給人喘息的機會，剛大人手捧名冊，颼一下地像秋風掃落葉似地讀完了。

接著就丟下木頭令牌，六顆人頭唰唰落地。

那地上的血，滾滾流著，好像是從地裡泌出來的泉水，不曾歇息過。京師裡圍觀的人們，就看著六具堂堂男子，浴在六個人源源不絕的熱血中，早分不清誰的頭顱，是屬於誰的。六顆被血染得模糊的頭，在地上滾了滾，全都五官朝上，空瞪著眼，望天，張個嘴巴，死狀悽慘。

第廿二齣

密誓

「皇上？皇上，聽得見嗎？」

「誰？是誰？」

「是我啊，小的王商。」夜裡，萬歲在瀛台展轉難眠。他想著珍妃，也念著康梁等志士。仰望夜空如鏡，星辰點點都是無情物，全然不曉得人間的苦難。

「噯呀王商，你可來了，現在外頭如何了呢？」

王商趁著半夜獨自到瀛台去面聖，那橋頭護衛的當他是一陣清風飄了過去，理都不理。王商一見萬歲爺就行了大跪拜禮，提起關於六君子血灑菜市口，還有珍妃被逼著洗冷井水的事情；萬歲聽了難忍其淚，頹然坐倒在地。主僕兩人在冷冰冰的地上，似乎感受到一點點，生命的無助與殘忍。

「可憐，可憐這眾卿家，竟來不及逃命；還有那珍妃。唉！」萬歲爺終究保不住自己的

愛妃，身邊能用的人也都一夕間全死光了。好像一盤象棋，被吃光了兵卒車馬炮，只剩下相仕兩隻棋；不只輸定了，還得被清剿個全盤皆輸。

「請皇上莫要哀慟過度，傷壞龍體；小的冒死前來，是珍妃娘娘有事相託。」

「愛妃她可有受到風寒？」

「娘娘有命婦照顧，只是思念皇上，讓奴才接皇上去與娘娘相會。」

萬歲爺看了看四周，這人工圍起來的湖水真的像海那麼遼闊，當年在這裡演《長生殿》，哪裡想得到或許就要在此了卻餘生呢？

「要怎麼離開這裡呢？」

「請皇上放心，這石橋前面護衛的不是別人，正是杜石瑛與兩位學藝太監，扮成旗人軍官把守，皇上只管大方走過去便可。」

「這杜石瑛，真是令人難捉摸。」

「皇上，這正牌旗官被遣走，不多時就要回來交班；不快走，就沒時間了。」

「那快帶路。」

王商抖出一件黑蓬包住萬歲爺，兩人披著夜色在宮中趕路。與那顧守的太監與杜石瑛對看了一眼，萬歲爺拉低斗篷，遮著臉，內心五味雜陳地走入西華門。西華門的官將，竟也半聲不吭，開了小門讓王商與萬歲爺進去。沿路上，凡有宮娥太監，看到王商後頭跟著黑斗篷的人，都別過頭去，裝沒看到。

「王商，這些人不會跟親爸爸告狀吧？」

「皇上請放心，宮裡的下人我都打點得差不多了。」

「朕怕連累了你。」

「王商死不足惜，但願皇上永遠記得六君子的犧牲，記得變法圖強大業。」

萬歲爺兩滴清淚，藏在斗蓬裡。不願讓那高懸的清冷月色看見。

「啟奏皇上，建福宮到了。」

「妃子，你在哪裡啊妃子？」萬歲爺隔著木柵門細細地喊著，卻看不到珍妃的身影。

「臣妾、臣妾在這裡。」珍妃原來瑟縮在破瓦屋的陰暗角落，披著黑襖子，渾身發冷。

一聽是萬歲爺的聲音，想跑，卻沒力氣，跌坐在冰冷的磚地上。撐著身體，跌跌撞撞，珍妃幾乎是爬到柵門前。萬歲一握住她的手，看見月影冷冷地打在她失了血色的臉上，心頭只覺得一陣淒寒。

「妃子你受寒了？」

「臣妾不要緊。」

「什麼不要緊，王商，快去請太醫來。」

「等皇上回了涵元殿，奴才一定去請。」

「皇上，臣妾這裡有金鈴一枚；臣妾想是沒有多少日子了，望今後皇上勿以臣妾為念。」

萬歲爺想起自己是被囚禁之人，哪裡有什麼權利說喚就喚呢？

152

那副小金鈴，是平常她掛在腰間或簪在髮上的，珍妃平常走動的時候，都有隱然的鈴聲作響，便是此故。

萬歲爺接過了金鈴，搖了搖，那聲響好似笑語吟哦，讓人萬般難受。

木柵門像是天上銀河，他倆手心貼穩，卻不能向前抱緊對方，心中像有團火，手裡也著了火，恨不得能把溫暖遞給眼前的心上人。

「妃子，待朕安布妥當，一定趕來放你回宮，你千萬要撐下去，等著朕。」

「臣妾，臣……。」珍妃跪了下去，就昏倒了。

「王商，快帶朕回涵元殿；你們兩個，趕緊喚太醫來。」萬歲爺顧不得將來是否能多看珍妃一眼，但怕她從此一病不起，撇下了難得的相會，快步回到瀛台。

中南海的月色，照得人心情鬱悶。萬歲爺一路在石橋上走，彷彿有數十公斤的手銬腳鐐，把他給緊緊地綁住了，每走一步，都備感艱辛。回到涵元殿外，杜石瑛還在那裡等著，四處張望。

「皇上趕緊過橋吧，被太后知道了，錦春班的人都要遭殃的。」

杜石瑛終於等到萬歲爺回來，順利把班交給了下一梯顧守的旗官。而到此為止，杜石瑛在清宮的任務，也差不多要結束了。

回到昇平署，那部《昭代蕭韶》都已排定，錦春班和少喜班的負責支援演出，由公公們領頭牌，惟獨杜石瑛被老佛爺欽點，負責演什麼的。主要的成員當然還是本宮班，蕭太后，對於本宮班的尖酸刻薄冷言冷語也就不以為意了。等這齣戲，老佛爺等得夠久了。

面臨這麼多繁瑣的國事，也該是好好重整旗鼓，安心看戲的時候了。

一早，老佛爺梳洗罷了，就宣榮大人進宮。

「叩見太后。」榮大人一進長春宮，看到老佛爺站在眼前，趕緊跪了下來。

「喂，榮中堂，哀家在這呢！」順著話的方向看去，原來榮大人跪的是一面等身的大鏡子，老佛爺喜歡在那鏡子前欣賞自己的左右顧盼，竟好似把真人的影子都給吸了進去。連朝夕相處的李公公都曾對著鏡子跪安。

「臣，呵呵呵。」榮中堂笑了出來，老佛爺也笑了。兩人對著笑起來，不知道說些什麼好。

「嘛，太后說得是。」

「啊，這大事平定了，心情總特別好。你看窗外，天高雲清，大清國這樣不是挺好的嗎？」

老佛爺也只是想要一處像頤和園那樣，不受干擾，清新自在的好居所；不要變法，不要槍砲，大清，或者說大中國，幾千年來的小村子與小村子之間，犬吠深巷，雞鳴桑樹，往來無咎，不也這麼過來了嗎？她就不信邪，大清得照著洋人的戲本走？偏不，她有自個兒的板腔，不許那些人淨演些不靠譜的猴戲。

「太后呼喚微臣，不知道有何吩咐？」

「剛大人去辦理義和團的事務，哀家想讓你帶著他的健銳營，鎮守宮內。」

「微臣可以帶兵上陣，與洋人對壘。」

「不，哀家不希望你這麼匆促上陣，宮裡還需要個帶兵的人；外頭的事，交給剛大人和袁大人，他們處理得來的。更何況……。」

「何況？」

「何況哀家還是打算廢帝，立溥儁為大阿哥，繼承皇統。」

「啟稟太后，這事兒非同小可啊。當今聖上無病無痛，如何任太后隨意廢立呢？」榮中堂這點忠君的概念還是有的，國家不可一日無君。那個溥儁，充其量又是傀儡一個，要真能獨當一面，可又是多年以後的事情了；到了這時節，老佛爺能否還能像從前在後宮裡那樣穩操勝券，帶領大清自列強脫穎而出，連榮中堂都很難賭上這把。

「你替哀家想個辦法，先讓溥儁進宮也好。」

「嗻，微臣立刻去辦。」

那溥儁正是端親王次子，名聲不亮，自從端親王聽信義和團之後，父子一家每日練拳，神神鬼鬼，就是榮中堂也極不支持他來做皇帝。但是老佛爺興頭上，也就順著她。這才是榮中堂辦事的最高原則。

端親王樂不可支，把自己的次子送去當儲君，還連同愛新覺羅的載姓三位兄弟莊親王載勛、貝勒載濂、輔國公載瀾，一同捧著那個練神拳的孩子進宮。

「吾皇萬歲。」四兄弟擁著那年方十四、五的孩子，坐上了受封的位子；老佛爺裝聾假盲，反正當今聖上早晚要廢掉，就隨他們喊去吧。

第廿三齣

陷關

「洋人在我大清土上，妄蓋鐵路，破壞地脈，今有聖母下旨，即刻拆除，歸我大清龍脈順位。」義和團帶頭的人，依著龍脈之說，開始毀壞鐵路，中斷各地交通。但是他們手上的兵器都對鐵軌沒輒，所以拆的速度很慢，還是有好幾列火車平安地穿過北國大地，來到天津。這當中也包括載著聯軍的火車。

義和團的人受到剛大人的指令，以及先前老佛爺的欽命，人數愈聚愈多，把大沽口和天津大小城市都包圍起來。洋人躲在使館也不安全了，因為剛大人與其他領軍的，例如董福祥、聶士成等有兵權的人會合，開始下達破壞使館的命令。

武衛軍主帥聶士成，長期接受德國軍法訓練，底下帶的武衛軍和袁世凱的兵將一樣，都是持洋槍火砲的；聶士成的新派思維對義和團嗤之以鼻，打洋鬼子可以，但要他與義和團共鬥，這可是損人格的事情。

「義和團是否也由下官指揮？」

「准，一定要守住各路駐紮點，打下天津租界。」

「嘘。」聶士成算得倒容易，他讓義和團的蠢勇之輩，衝在最先鋒，與英國海軍中將西摩爾為主帥的八國聯軍，就在楊村、廊坊一帶展開大戰。

那些神拳之徒，手刀劍武，吞喝符水，向前猛衝，只見聯軍重機火炮連環轟炸，成了人肉盾牌一波波。義和團民不怕死地前仆後繼，而聶士成抓準時機，隨後向聯軍的方向開火。

但那也是義和團民衝鋒的方向。

「聶將軍通敵啊，聶士成反叛啦！」無端卡在中間，被兩邊炮火夾擊的義和團民抱頭鼠竄，躲避炮火，活命的人跑去和剛大人告狀，說聶士成通敵。但其實聶士成利用義和團的人當盾牌，把那些烏合聯軍打得落花流水，退到天津城內。

聯軍暫退天津的消息一到，剛大人便開始重新調度兵將。

「聶士成，本官命你帶兵，而不是要你戕殺自家人啊。」

「下官一事不明，請剛大人解說。」

「講來。」

「無論下官用的什麼方法，但楊村廊坊都已經保下來，拿下天津租界指日可待。難道剛大人認為，讓神拳發威，比打勝仗更加重要嗎？」

剛大人當然不敢說，站在他個人的榮華利祿上，的確是神拳發威重要。但事實是聶士成算對了風頭，也就繼續任他在前線調度兵將。

隔天，兩邊又交火起來。但是大沽口方面的港邊，已經抵達了數艘聯軍的軍艦，聯軍的聲勢不比昨日，聶士成久攻不下，看對方人海一波波上岸，趕緊下令撤退。但是聯軍的速攻，讓聶士成還不及退回楊村，便又短兵相接，炮火乍響起來，戰無可戰，退亦難退。

「進攻，進攻。」聶士成只得再度讓義和團進攻，但這次義和團的人知道前次教訓，他們非但不進攻，竟然冷不防地把聶士成武衛軍的重機槍炮一一搶了過去，對著聶士成的兵馬，掃射起來。

聶士成還不及阻止，聯軍已經逼在眼前，前方又是大砲猛擊，後方則有機槍亂掃，聶士成就這麼死在兩軍夾殺之中。那些義和團的把槍炮裡的彈藥亂掃空了，不會充填而拿著胡亂揮舞，像拿新年鞭炮那樣玩耍，被聯軍大陣擊潰，就像車輪輾斃螞蟻一樣輕鬆。

天津又回到了洋人手裡。而且這次不只租界，整個天津都被併吞。那在天津練兵的袁世凱，壓著兵陣，躲往山東去，不費兵卒，沒有參與任何戰役地縮在山東的青島港邊，等戰事結束。袁世凱早就與英日講定，對於這次的混戰他不會出手，也希望英日可以讓其他聯軍知道，袁世凱的兵隊要自保。

自保的策略不是只有袁世凱想到。東南一帶的將官，紛紛與聯軍提出自保，不參與、不干涉、並且保護當地公使館。這茹毛飲血的洋人，忽然間像懂人話似地，閩粵一帶乃至蘇

州上海，湖廣地區，在北京砲聲隆隆的這幾天內，卻是風平浪靜，行商買辦與農工匠人們，過著尋常的日子。孩子們在草場上玩耍，書院的朗誦聲依舊，只是現在念的書裡都是些洋學了。

「撤退，撤退。」剛毅看前線已經不可挽救，帶著兵馬退去。剛大人知道，袁世凱沒有出兵，而榮中堂也還有軍隊在宮中未發，一定要讓這些兵力也加入戰局，否則將來他的兵力要弱上一節，隨時有可能被袁世凱的北洋新兵併走。剛毅也修了書信回宮，要討救兵五千。

「啟奏太后，天津戰事告急，剛大人還要再討救兵。」

「不必再討。重賞之下，必有勇夫，即刻傳衰家旨令，凡捕殺洋人成功的，衰家重賞五十兩。務必讓彼等洋人見識大清護國決心。」老佛爺還想靠她的神拳威望，扳回一城，於是唸起了那口訣：「大清慈禧聖靈通，玄界聖母運神功，四句箴言勤時念，洋人伏首向天宮。」

「噯呀太后，洋人又死了一個。」那李公公繼續做一個圓滑的弄臣，遂就在老佛爺唸咒的時候瞎胡弄。要說他昧著良心也好，說他天生只有當奴才的本事也罷，總之想不出辦法來，就也不敢隨便出主意了。

老佛爺每唸一遍，李公公就瞎喊一回；這麼一來一往，老佛爺的心情舒朗許多，但沒多久，崔玉貴跑了進來，這外頭的烏雲卻都跟在他的腳後。

「啟稟太后，端親王帶著一行義和團人馬，硬闖入宮，直往瀛台去了。」

「他們去瀛台幹嘛?」

「奴才不知。但奴才擔心皇上。」

「快,快給哀家備轎,擺駕瀛台。」

「嗻。」

老佛爺的大轎子急如星火,點了榮中堂的護衛兵隊直奔中南海,就怕那些義和暴徒殺洋人,早殺紅了眼,竟然連萬歲爺也想殺掉。當老佛爺的轎子趕到中南海的時候,石橋已經橫躺著許多位旗官守衛的屍體了。

「端親王,你好大的膽子,到這裡來,是想謀朝篡位嗎?」老佛爺看著這群趁亂打劫的賊黨,怒不可遏。

「回太后,那涵元殿裡的皇上已經如同虛位,無能掌政,臣率義和團民,要替天行道,把這崇拜洋人的昏君斬首,推大阿哥為皇帝。」

「你敢?哀家在這裡,你們誰敢動得了皇上?」老佛爺說話的時候,榮中堂的精兵也在兩側排開,那些昏庸的親王堂兄表弟,只帶上了六十多個義和團民,但是榮中堂的兵都是拿槍炮的。端親王看著這樣窘境,只好收兵,退出中南海。

被囚在瀛台的萬歲爺,隔著水岸眼睜睜看著這齣帶點驚險的鬧劇落幕,他看到榮中堂帶著兵,目中無人地來來去去;看到端親王等人和義和團民水乳交融地混在一起;還看到老佛爺為保皇權在握,不肯輕易讓這四個親王貴族,搶走老佛爺想塑造的新傀儡,企圖強奪控制皇宮

與天下的大權。

那不是真的要救自己，而是老佛爺的自救罷了。

萬歲爺可以從老佛爺離開時，看著他的那冷冷的眼神知道，從今爾後，他，大清的皇帝，是無法靠自己走出這瀛台的了。

第廿四齣

驚

變

「哀家不喜歡這樣子，榮中堂，你得給哀家想想辦法。」

「不如，太后您先移駕暢音閣，找本宮班的給您伺候戲，剩下的事宜交由微臣處理。」

「這倒好，哀家命你統理京師事務。其餘的人，隨哀家擺駕暢音閣。」

老佛爺在瀛台虛驚一場，榮中堂重布了兵馬守護萬歲爺。老佛爺就把京內辦事大權，交給了榮中堂。大隊人馬隨著鳳輦，移師暢音閣，還把杜石瑛柳金珠等人都喚到，說是要他們開始合演大戲《昭代蕭韶》。

「可都與各班練齊了？」

「回太后，都已練齊。」

「很好，那就準備上戲吧。」

遠方還有砲火聲響，聯軍開始攻進天津以外的省分，就要長驅京師了，而暢音閣卻依舊

響起了鑼鼓，大戲開演。

「先王爺金沙灘，兵敗罹難。」

杜石瑛扮的蕭太后，踩著沉穩的步伐，一點一頓，那頭上的大拉翅還掛著飛瀑似的串珠，左右晃動。身穿黑色五爪團龍長袍，手持朝珠，兩手捲著馬蹄袖，儼然女人當家的氣勢，與戲臺下的老佛爺簡直是一個模子刻出來；量身訂做的角色與唱段，而杜石瑛演起來眉目格外有神，身段架式都到了位，一開口唱，彷彿遼宋大戰現場和當今京城外的局面互相拉扯不清。

「文武臣輔哀家執掌江山。」

戲臺上的琴拉得緊，老佛爺對於這改過的戲詞，非常滿意。

「連英，你看這杜石瑛，有沒有當年巧玲的功力啊？」

「回太后的話，果真有過之而無不及啊。這都是太后指點有方。」

上一回在暢音閣擺開大戲，已經是幾年前的事情了。老佛爺心想，那是自己六十萬壽的承應，演得什麼呢？記不清了，珍妃、瑾妃兩人獲赦，又恢復了妃子頭銜，這可是開恩哪。可是……戲臺上的蕭太后，當年如果知道鐵鏡公主騙取金鈚箭，幸好那珍妃曉得疼惜自己。

蕭太后啊蕭太后，你終究不如我葉赫那拉看得清，你瞧，那木易駙馬，是不是大有機會可以通敵呢？蕭太后，可會容許？遼國如今安在？好啊，珍妃，若是再容你半刻苟存，哀家想必也是重蹈蕭太后之路。

殺。老佛爺心裡晃動著這一字，卻又想，該如何殺？已經說要饒她，現在又以何種名目殺她？

「十餘年動干戈南征北戰。」

有了，就說她迫誘萬歲爺，勾通外人，亂我大清。沒有人知道她在後宮，究竟是癡傻過日，還是用盡機巧，但是滿朝文武依然記得，那幾個道台先生捐官之事，都由珍妃居中牽線，所以被哀家打了一頓。

「你說，這王商出面替珍妃說情，究竟有幾分真，幾分假呢？」

「這，回太后，王商是忠誠一片，只是，與皇上自幼相處，要說沒感情，實在難以相信。」李連英想著王商，卻又知道老佛爺這麼問，當然是認定王商說假話的成分多了一些：「王商若是為護主而出此下策，也是人之常情。」

「哀家曉得，哀家不會辦王商，只是對那珍妃，多所顧慮啊。」

「既然珍妃已經在建福宮，只要不赦她出來，諒她沒有多少本事可以與太后作對。」

而且萬歲爺又被禁在瀛台，遠在宮外，如今哀家訓政，大權在握，誰有本事敢瞞天過海地欺負哀家呢？老佛爺想著，杜石瑛在戲臺上，左右沉思，還把唱腔給拖拉了一大段，在那「戰」之一字上，綿綿密密地吐了多少餘勁，直往人的腦門裡灌，聽得人好不痛快！

「領雄兵理朝政軍務紛繁。」

老佛爺拍起掌來，靈光乍現。洋人殺盡後，定要把萬歲與珍妃再貶到更遠的地方，而且

天南地北。一個遣往新疆，另一個丟到兩廣，叫他們做分飛勞燕、離水鴛鴦。也不煩殺，就讓哀家博個慈聖美名，令他二人在雲水鄉間，頤養天年。但要先把洋人殺透，殺絕，殺出大清疆界以外。榮中堂不知道把事情辦得如何了？

「叫番兒擺駕銀安寶殿，看是何人把駕參。」

就在杜石瑛走上那方蓋著黃桌巾的案台，揚手還要再唱的時候，兩側卻湧入健銳營的先鋒兵馬，把暢音閣的門道圍住。榮中堂則快步走上，叩見老佛爺。

「參，參見太后。」

「榮中堂，怎麼連你也不曉得規矩了？」那老佛爺正在興頭上，蕭太后的唱腔走在一個虛飄飄、鬧紛紛的當口兒，榮中堂竟帶著兵隊闖進暢音閣不算，還叩拜在地，亂了老佛爺的戲癮。

「洋人，洋人的聯軍已經殺到京師五里處，微臣的兵隊與之抗戰，不出半個時辰就要分出勝負，奏請太后即刻離京，往西避難！」

老佛爺聽到這裡，心頭涼了半截。

「快撤，快撤下來。」李公公這時候倒很清醒，讓杜石瑛他們把戲給撤了，吩咐他們四處逃去：「你們跑得了多遠，就快跑吧。」

那些戲班的人，包括杜石瑛和柳金珠在內，都是倉皇地穿著戲服、扮著戲妝就往西華門的方向跑。有的人還想回署裡拿些私人包袱，柳金珠卻不然，她早就把銀票都寄回家裡，一

心只想保命。李老三說：「當年我和她結伴跑了；我手裡只有五支不同調子的笛，和簡單的曲譜，連個盤纏都帶不上，也不管，抱著笛子就走了，根本不敢再多耽擱半刻。」

扮蕭太后的杜石瑛，早知道會有這天，就把許多貴重的物品，包括那把紫玉笛，都託在上海的日本公使館裡了。他梳扮著一個像是慈禧太后的裝束，大步大步地往天安門走，毫不在乎其他學藝的太監公公們，早都亂了套，跌跌撞撞，還有人從暢音閣戲臺的三樓那裡，摔了下來，慘叫幾聲，就被亂腳踩死。

「兩國不合，常交戰。各為其主，奪江山。」杜石瑛邊走著，還邊唱起了蕭太后的西皮慢板，悠然自得，全然不害怕被洋人看見，就當是真的慈禧太后給殺掉了。

杜石瑛逃離紫禁城的樣子，不知道是被嚇傻了，還是戲神附身，又或者是一身忠膽要給老佛爺當替死鬼。那時候眾人自顧不暇，亦未及多想，李老三說他也就毫不回頭，跟著柳金珠，一路逃，逃往西南邊去。

「現在想起來，就是與外敵通了情報，才這麼一付自在安然的樣子啊。」

李老三已經從杜石瑛那裡聽過一次這個故事了，當他自己再這麼講述一遍的時候，自己也起了一陣雞皮疙瘩。

「太后請換上百姓衣裳。這是臣等事先備妥的裝束，也給皇上皇后送去了各一套，隆裕皇后與眾妃子娘娘，都待太后打點齊備，即刻隨太后離京。」

老佛爺接過了榮中堂手裡的布包，裡頭裝的是藍染的粗布短衣，是莊稼女子耕織所穿，

166

其色汙穢不堪，其布粗製難穿，老佛爺死盯著，還不肯換上。榮中堂在一旁著急不已，但還是指揮健銳營的兵將擋住西華門和天安門以外的出入口。

「請太后以大清國祚為重，當領文武百官，離京避難。」

老佛爺本當還要繼續留在宮中，但是聽到榮中堂說她必須帶領文武百官，方才看戲的那情緒被激發起來，一個拉弓背手，食指一點。就當自己是鐵甲精兵的蕭太后，跨步換裝去了。

「噯呀，罷。」老佛爺驚惶惶抓著布衣，喚聲聲崔玉貴，到暢音閣後頭的衣間，把那些簪頭唰啦啦拆到木桌小扇；手上的指甲套卸了下來，沉悶悶隨意丟在地；扯了玉環銀鐲，滴溜溜大拉翅拆下便四散如雨；顫危危換上藍布衣，錦緞繡衣懶穿起，一朝逃奔西方去。

第廿五齣

埋玉

逃跑的后妃都已在西華門附近聚首，等待老佛爺一到，就由榮中堂分配幾位扮成鄉人的將官，各自隨行護衛，分三路逃難，預計在懷來的鄉下會合。為了說服老佛爺換裝逃難，讓榮中堂費了點時間，后妃等了許久，還不見老佛爺的陣仗。

「稟太后，西華門已到，眾后妃在此接駕。」老佛爺沒轎子坐，也沒傘蓋，難怪后妃們都瞧不見她的陣仗。老佛爺走路的時候，同樣農人打扮的李公公也不方便攙著，她的步伐顯得有些遲慢，走上不到幾十步，就要歇喘。

隆裕皇后短衣長褲，是個女學生模樣；珍妃娘娘穿起了白色素簡的袍子，滾著黑邊，扮成寡婦。這裡頭還有幾個常在、答應，乃至其他妃子都跟上了，獨獨瞧不見瑾妃，剩下礙眼的珍妃。珍妃又柴又瘦，臉色蒼白，好像建福宮的日子挺難過的，與那套寡婦裝扮甚是匹配。

「瑾妃不走嗎？」那瑾妃娘娘吃慣了好的，穿慣了軟的，不肯披上這些粗布料，只換上一件素色綢子，往宮裡的膳房一坐，就充當是管膳宮娥，在那兒不走了。老佛爺看到只有珍妃，心裡頭不知要說好，還是不好。好在沒有姐妹給她幫腔，不好的，就是珍妃竟然有出得冷宮之日。

「太后，時間不多了，快啟程吧。」

在瀛台的萬歲爺，讓王商領著，趕到西華門首會合。萬歲爺也是莊稼打扮，他一跪拜完老佛爺，竟然是去牽起那瘦弱的珍妃，而視隆裕皇后如無物。

原本，老佛爺就在盤算著珍妃的生死，一看到這樣的畫面，心中計策忽然湧動，一陣怒意來得莫名，一個巴掌，就掃在珍妃臉上。

「你這妖女，勾通外敵，蠱惑皇上，把大清國給亡到這種地步，還不將手放下？穿得一身喪夫模樣，分明咒詛當今聖上，哀家……哀家命你即刻一死，與我向那大清列祖宗告罪受罰！」

「親爸爸，珍妃如果真的勾通洋人，請親爸爸連朕一起懲罰。」萬歲跪下求情，但老佛爺身邊也不乏膝蓋軟的，一個個蹦噔跪下，要老佛爺殺了珍妃。

崔玉貴管不得萬歲爺在旁邊，頭一個跪下來奏請老佛爺：「想這西華門旁，有口旱井，連年閉鎖，不曾用過，不如，就請珍妃娘娘自行投井，以示永效我大清之心。莫讓皇上與太后兩人為難。」

「請聖上恩准，賜死珍妃娘娘，以平眾怒。」榮中堂送后妃到了西華門，猶不忘要讓珍妃絕命，才能達到老佛爺真正的歡快。

「珍妃，你若不肯投井，莫怪哀家，動用武力。」

珍妃看著一群落魄逃命之徒，跪在地上還不忘參她一本。聯軍什麼時候會殺入皇宮，也顧不得了，只無可奈何地看了萬歲一眼，水汪汪的眼珠子，滾著清淚卻不肯落下。萬歲爺看到她那哀慕的眼神，心生不妙，才要向前攔住她，一個起身就被崔玉貴拉住。

「請皇上自重。」

「退下。」萬歲爺掙開崔玉貴，手才剛碰到珍妃的背，她竟閃了過去。

「請皇上……趁著洋人還沒進城，快隨太后……與皇后，逃難去吧。」珍妃的背影，由兩名太監引了下去，萬歲爺只在人群晃動中，看著珍妃的身影消失在前方，手裡還留有方才那一點餘溫。

珍妃被押到了西華門邊，昇平署外頭果然有一口旱井，上頭蓋著大鐵板，用龍頭鐵鎖捆著；但那鎖早就銹光了，不待用鑰匙開啟，兩個太監一踹，就看到井底已經長滿了青苔荒草，大概有一丈深的井，珍妃想都沒想，也不曾讓太監拉扯，往井裡一跳，就結束了這短暫的青春年少。

只留下數張隨興玩拍的洋照片散在景仁宮內；還有萬歲爺手裡的那枚小金鈴，是珍妃存

在於這世間，最後也最真實的證據，其他的，從此深埋井中無人聞問了。兩個太監又把鐵板闔上，跑回去老佛爺那裡覆命。

「啟奏太后，啟稟皇上，珍妃娘娘殯天了。」

「好，很好，眾卿家，隨哀家啟程，西轉去者。」

空留下一個涕淚滂沱，根本無法走路，由兩個官兵扶著的萬歲爺，在眾人的行伍後頭，顛顛倒倒，腳步凌亂。遠遠看去，像是三個喝醉了的農家人，夕日歸園田居的風貌，在西洋炮火前方，鋪開了大清皇帝苟且偷生的奇詭畫面。

一行人，拆成三隊，老佛爺後頭跟著太監隨侍，走大路；萬歲爺一隊有精兵三十，分散在田埂阡陌之間，佯裝成一般的旅人閒晃著；隆裕皇后一隊，宮娥與妃嬪數名，沿著水路，像女孩們的尋常出遊聚會。

但老佛爺的大路卻走得不安穩，每半個時辰，少不了都得歇腿歇個一刻鐘才能啟程。

「姑娘，前面就是了，姑娘請起吧。」李公公還是百般恭敬，只是不喊她老佛爺，而改口稱她一聲姑娘。說母子或姐弟都容易猜破年紀，扮成姑侄嫂婿這類的親戚，還是比較容易掩人耳目的。

「這趟路，真是折煞哀家了。」只是老佛爺還輕易改不去那哀家長、哀家短的習慣。而且走路的樣子實在也與身強體健的農婦不同，喘吁吁又步蹣跚，太陽稍烈，就掏出一條絹兒搨撲著臉，沁出油光粉粉，滿臉蒼白又難堪的樣子。

「唉，請姑娘寬心，不久就能回去的。」

「不知道裡頭現在怎麼樣了？」老佛爺回首紫禁城的方向，想著榮中堂還死守著那裡呢，還有許多雕件、唱本、丹青、簪纓、多寶格裡的小玉飾，榮中堂啊，你可得給哀家都守住了，仔細了。

但榮中堂的健銳營，哪裡是洋槍炮的對手？

東直門和朝陽門的護牆高，也看不清是哪國來攻，榮中堂令下，把剩餘的炮火都轟去，掃蕩了幾百個洋人兵隊，卻不敵聯軍的後援。

「中堂大人，東便門，東便門失守了。」小兵來奏，榮中堂臉色土灰，布下了新的指令：「命眾將官各自把守宮內要衝，遇見洋人經過，務必截而殺之。」

聯軍的後援比碰上甜食的螞蟻還多，廣渠門很快就守不住，聯軍壓倒性地兵逼內城。儘管連年吃了敗仗，但這還是大清頭一回皇城陷落。待外城也被攻下之後，只剩下榮中堂的兵隊躲在內城的巷間埋伏；炮火不曾停過，榮中堂抬頭看，外城的箭樓上都插起了各國聯軍的國旗，大清的天空頓時出現飛揚的星條和東昇旭日，以及五顏六色晚霞似的飛彩，交映著大清最後的餘暉。聯軍打到景山上頭，點燃一片火海，連棟連牆地燒著，崑班世居的蘇州巷，全都化為灰燼了；當年虎丘上百人齊聲同歌，終於成為一則如夢似虛的傳奇，供人憑弔而已。

榮中堂已經退守到養心殿附近了，泰和殿前寬廣的大堂不適合與炮火交戰，清兵勢必會

172

遭到屠殺，甚至連來不及跑的宮娥們也會受到波及。榮中堂最後的打算，即是交出兵權，並且讓聯軍使用皇城東西兩院做指揮部，繼續侵略大清其他地區。

榮中堂帶著兵將，跪在泰和殿前伏首投降。

「榮中堂，沒想到我們是這樣見面的。」榮中堂抬頭一看，是位日本將軍，而他身邊卻有一位令人眼熟的，是那位前任首相，不久前參訪京師卻讓大清無風起浪的伊藤博文。

伊藤博文與日本將軍嘀咕了幾句，就接管了剩下來的清兵。榮中堂被兩個小兵綁手捆腳，禁在一間皇城以西的房內。那間房裡有神像一尊，大木箱疊著小木箱，兩排分列插著刀叉劍戟，棍棒槍斧等各種武器。

「榮中堂，你就在這裡住著，我向主帥求得了你的性命，希望你知所進退，不要插手大清的事情。」從前都是他在讓人知所進退，如今卻被外人警告，心裡頭不是滋味也不能如何，只得四處張望這間房，卻不知到底是大清的哪一府。

綁進了房內，才將他鬆下來，那伊藤博文就顧著往外頭去，留下幾個侍衛看管榮中堂。他們倚在門柱旁守著，而門框上頭，寫著大清昇平署五個大字，那還是道光皇帝題的木匾，泥金字的光澤退去了好些，但在夕陽裡招搖，依然迷得人眼炫。

第廿六齣

獻飯

村外傳有一大群難民，搖搖擺擺餓了很久的樣子，村人提著農具，嚴陣以待。

村人拿著釘耙，一群守著村口的年輕人警戒起來，絲毫不敢懈怠。連著許多年都聽見隔壁村遭到土匪或饑民搶糧的風聞，他們拿著簡陋的鈍刀劣斧，殺進村裡，把辛苦了一整年的微薄收成都給搶走。偶爾會有死傷，但多半都只搶糧。

「難民打殺容易，就怕是拳民或土匪假扮的。」帶頭的村人把那鋤頭往地上一戳，瞪著正往村子靠近的難民。

只有義和團，他們糧也不怎麼搶，反倒像個被慣壞的孩子，一大夥人衝到農村裡，虐殺帶姦淫，踏過農田，放火燒穀倉，臭名遠播。農村的人如果打不過他們，又不想被害，只好順著他們的意加入義和團。而加入的農民又迫於貧苦，再去迫害更窮的村莊。於是義和團的聲勢壯大起來，戰火也就更不可收拾了。

「要通知村裡人嗎？」

「嗯，得在萬歲爺駕到之前趕走，不然怪罪下來可不得了。我去，你們守著。」帶頭的村民往回跑，一路招集了村人到村口聚集……「快，拿著農具，到前頭去。又有人來了，快！」

村民很熟練地提著各種農具，跑到村子口；他們已經有幾次趕跑難民的經驗了，所以組織動員得很快。等到所有的村民都準備好武器的時候，在村子口和難民對峙，難民最前頭的一個白臉男子看村民們都不懷好意的樣子，趕緊顛著腳步跑了過來。瘦瘦高高，身體很虛弱似地，白臉男向村民們行了個禮。

「太……太后駕到，皇上駕到。」那扯著嗓子像鶴一樣拉長脖子的白臉男不是別人，就是李公公。

「是萬歲爺啊，快快，快把桌菜都給擺上。」村人們聽到李公公的話，都撤下了農具，帶頭的又飛奔到村長家裡報告，村長是負責接待的，舉家出動，在村子的廣場上擺起桌來。

聽聞萬歲爺要到村子過訪，盤桓幾日，卻沒想到出現在村人面前的是穿著破爛衣服的難民，趕路趕得臉上都可以刮起一層厚厚的黑油。挨了兩天的餓，一看到村人擺起了大桌飯，那后妃們都快耐不住性子，想搶在老佛爺坐定之前開動。

老佛爺好不容易跟上了，讓崔玉貴撐著，面對一大桌的麥飯粗蔬，她卻站定不動，不打算坐下來吃的樣子。

「老佛爺吉祥，萬歲爺吉祥。」榮中堂讓幾匹快馬在前探路，告知一路上的大小村莊，

萬歲爺將出巡到此，好讓他們快準備些吃食和棲身的地方；做村長的怕怠慢了皇上，讓村人們幫手打點一些乾飯燜菜，醃魚鹹肉，弄得像過年似地。還交代村裡的人要學會行禮接駕，幾個瘋病的人都鎖到豬圈牛棚裡，不讓他們出來搗亂。只是這第一站來得倉卒，弄得出一大桌菜，就已是極限了。往後幾個村子，已經開始大興土木，修築了一些還算體面的房子，供皇族們暫宿，還搭蓋牌樓，恭迎聖駕。

「榮大人要我們好生款待，但是一時間農家人趕備不出好飯菜，只有這些粗食。請萬歲和老佛爺莫要見怪。」

后妃與皇上聚集在懷來縣的小農村，已是皇城陷落兩天後的事情了。

「哀家，不吃這些粗製濫造的東西。」

老佛爺不動也不肯坐，扳著臉孔站在桌前；皇后妃子們都不敢隨便坐下，肚子裡卻已經咕嚕咕嚕響起雷聲抗議了。

「啟奏太后，皇上與后妃們都在等您開動呢。」李公公勸道。

「你們這幫人，一點規矩都不懂了，一點大清的面子都不顧了？這吃得些是什麼東西？宮裡的狗都吃得比這兒好！」老佛爺拍了桌子，怒聲罵道。

費心準備的食物被糟蹋，但村長不敢多言，臉上掛著尷尬的表情，看著村裡的大家，也不知道如何是好。

「你們要吃就吃吧，哀家是不會吃的。」

「請太后用點膳吧，否則沒體力走路的。」李公公依舊輕聲地勸，崔玉貴還捧了一碗麥飯，彎著腰在老佛爺面前欠著身。

老佛爺反而被勸得怒了，一個勁兒拍掉飯碗。

「太后息怒，太后息怒。奴才只是為太后的玉體著想。」

「不需要，哀家不需要吃這些破乾飯。」

萬歲爺看在眼裡，許久沒說話。是珍妃的事情，讓他到現在依舊無法正常思考，這兩天都是讓陪侍官一跛一跛扶著逃過來的。根本忘記了餓，對著滿桌飯菜，也沒有要勸老佛爺坐下來的意思。和李公公對了幾眼兒，搖搖頭不吭聲，反而讓多事捧飯碗的崔玉貴給挨了罵。

萬歲爺吃不吃麥飯都可以，這兩天雖然跑得很累人，但為了珍妃，心情低落，根本沒食慾。就任老佛爺在那兒呼天罵小的浪費體力，還不肯吃麥飯呢，沒兩天她的身體就會受不住了吧。

老佛爺已經輸掉大清了，卻想在小農村裡逞她的威風。萬歲爺忍慣了，本來可以裝沒事兒任她繼續發瘋，卻看著那碗翻倒的麥飯，滾到村人的腳邊，被個孩子拾了起來，拍了拍，看是要留著吃的樣子。心裡頭某個開關被觸動，竟然有勇氣也拍了飯桌，開口就對著老佛爺罵將起來。

「培養勤儉之德，念我先皇開疆不易，是吧？就連朕想換一道膳，也得要親爸爸諭示。

那個勤儉的親爸爸，還懂得怎麼教誨兒臣嗎？」

「你！你造反了你！」

「是，兒臣是造反，兒臣打一開始親政以來，就是造了親爸爸的反。就連兒臣大婚，也是造反。總之，親爸爸的眼裡，一言半語不順不依從，就是造反。」

老佛爺氣上攻心，但兩天沒喝半點油水，竟怒得講不出話來，只能瞪著萬歲站在面前。他的身形好似忽遠，又忽近，老佛爺眼前一陣暈眩難耐，按著太陽穴低頭不語。

「這些可都是親爸爸教的，這下卻說兒臣造反，倒讓兒臣困惑了。」哪裡還怕從前老佛爺生氣的樣子多麼嚇人，現在她手邊一兵一卒都不堪用。萬歲爺反倒愈說愈勁，幾年下來的怨氣無處消散，又碰上珍妃的死，萬歲竟說得流了淚。

「朕吃了乾冷的菜就鬧肚疼，吃了酸腐的就猛嘔吐，親爸爸妳卻讓御膳房怎生安排？繼續把那些壞了的菜擱在朕的膳桌上，說得一篇大道理。朕，朕到寇公公的房裡，偷饅饅吃的時候，親爸爸妳在長春宮裡小宴的時候，可又有想過，朕在哪裡餓著肚皮？」萬歲爺說，氣愈急，像個受了委屈娃兒，怎麼哭都不止。兩個公公夾在中間，也不曉得是安慰萬歲好，還是撫平太后好。乾脆都不說話，任他們去吵。

老佛爺連揮手甩他巴掌的力氣都沒了，抬起頭怒瞪著萬歲，還想開口反駁叫罵回去，卻沒想到氣一往心口提，就滿腦子脹痛的氣血湧入，昏沉沉地一個屁股跌坐在黃土上。

「太后！」公公把老佛爺趕緊扶了起來，搬來一張木凳，她才勉強坐了下去。鄉下飯菜的香味與宮中不同，卻也讓子和隆裕皇后趕緊也圍著大桌坐定，隨時等待要開飯。兩側的妃

好奇的妃子們扶著緊縮的肚皮發起疼來。

「吃，妳們快吃，要是洋人打進來了，也好趕路。」萬歲爺這時候就拍了拍隆裕皇后，要她帶妃子們的頭，動箸用膳。

「妳們敢吃？妳們吃了，回宮就走著瞧吧。」老佛爺本來想說任后妃吃去，也就罷了，但現在的局面如果還有半點讓步，將來回宮可就難擺平了。

「快吃。」萬歲爺端起了一碗麥飯，用調羹挖了半口，遞到隆裕皇后嘴邊。

這可是萬歲爺頭一次這樣餵自己吃飯啊！隆裕皇后不知怎地，心裡酸澀起來，自己得要等到珍妃死了、等到萬歲有膽子忤逆老佛爺了，才能得到這口麥飯。多麼得來不易啊！一口就往嘴裡吞下了，還捧著萬歲的手，要他再餵一口。其它妃子看皇后吃了，趕緊跟著扒碗挾菜，還讓村人們也跟著吃同桌飯。

「妳們，妳們都造反了妳們！」老佛爺指著隆裕皇后大罵，卻改變不了大飯桌上君民共食同享的景色。列強也這麼把大清吃得乾乾淨淨，而老佛爺還得自個兒餓著肚皮躲起來，有誰知道她滿腹的辛酸苦痛呢？

氣不過，老佛爺終於昏倒在地上。

「李連英，扶太后到房裡休息。」萬歲爺像交代個普通的差事一樣，一點擔心老佛爺身體狀況的樣子也沒有，也跟著吃起麥飯。

若是平常，萬歲爺至少還會敷衍一下呢。

第廿七齣

冥追

老佛爺昏了過去，睡了兩夜渾渾噩噩，半醒半夢。額頭上不斷冒著豆大的汗珠，隨行的太醫說是沒吃東西體虛，不礙事兒。但是李公公在床邊好生著急，連著已經四天沒吃東西了，這窮鄉僻壤，去哪裡給老佛爺找點藥或是她想吃的東西來補補身子呢？如果真有個什麼事情，這裡可不比宮中那樣省事省力，拍拍手就有得解決。

李公公和崔公公輪班照顧老佛爺，老佛爺睡倒在一大塊木板子釘的不知道是床炕還是桌子上頭，因為是木頭作的，也不能在底下燒火暖炕；可又太長，不像是鄉下人吃飯用的桌子。

應該是村人趕工釘出來的木床。

喚她也不曾回應，只是昏沉沉地睡著。想灌點米湯給她，那張嘴卻閉得死緊。

「誰？你們是誰？」

落城第五夜，老佛爺昏厥第三晚，李公公值班的時候，聽到老佛爺大喊，手裡還不住地揮舞，雙腳蹬啊蹬，像是要開步跑走似的。

「太后，太后！奴才在這，奴才在這裡啊。」李公公緊握著老佛爺的手，卻又被揮開。

老佛爺沒聽見，還是大喊著：「別過來，別過來啊！」

看是作了噩夢了。

隔天中午，老佛爺終於醒過來了，她一張臉比剛逃難的時候還悽慘，本來有些珍珠般的光采，如今都被木床的煤灰蒙上了。

「太后，請吃點東西吧。」李公公不怕被罵，也要塞上一塊餑餑。

老佛爺搶過了那塊餑餑，一口氣兒就往嘴裡塞。

「奴才再給您拿幾個來。」李公公急忙跑出去，找個大娘要了一籃子的餑餑。

老佛爺一連吃了八個，娃娃拳頭那麼大的餑餑，就沒多問；而且她經常那麼不言不語地呆坐著想東想西，如今發生這麼多事兒，也該思考一下大清該何去何從了。

李公公當她是累了，但是從頭到尾，她都沒說上半句話，光是囁嚅囁嚅。

「連英，咱們快動身，離開這裡吧。」老佛爺嘴裡塞著餑餑說。

「太后，這是榮大人給咱們選的避難地，這幾日間，相信都很安全才是。」

「不，你不知道這幾天，哀家多麼不安全！」李公公從沒聽過老佛爺的聲音這麼淒厲，幾乎是扯著嗓子發出顫抖的聲音。老佛爺還緊抓著李公公的手，不敢輕易放開。

「走啊，快走啊，不然就來不及啦，走吧，叫皇上也得走啊。」老佛爺頭靠在李公公的手邊，眼神發直地望著地板，李公公知道這可能是受到了萬歲爺忤逆她的驚嚇所導致，另一隻手輕拍著老佛爺的肩膀。拍了下去，才發現她的肩膀，早不如當年服侍她的時候那樣柔軟了，李公公手裡是僵直冰涼的一塊骨頭，好像還帶著刺兒似地，讓人禁不住收了手回來，那已經不像人的肩膀了。

「太后您是受到驚嚇了，沒事兒的。」

「不，不不不，不，你知道，我遇著了誰？」

「太后不就在這房內休息嗎？除了奴才，當然就是崔二總管啊。」

「哈哈哈，嘻嘻嘻嘻，哀家都看到了，都遇見了。」老佛爺突如其來的痴笑，李公公聽著也感到不寒而慄。

「哀家啊，看到譚卿家，看到楊卿家，他們說啊，不久後，哀家也要隨他們去了。」才笑完，老佛爺又嗚嗚地哭了起來。

「太醫……」李公公正待要喚太醫，老佛爺的手卻抓得更緊了。

「別，別叫其他的人進來，你聽我講，講完之後，叫皇上帶著咱們繼續逃吧。」老佛爺

一聽到李公公要喚太醫，趕緊阻止了他，遂又開始說起她的夢話。

「譚卿家提著頭來見哀家啊，他還說：『那我就遂你的意吧，那我就遂你的意吧。』你說，這哪裡是夢？根本是譚卿家追到這裡來了啊。」

「太后，您是被皇上嚇著了，胡亂做夢呢。」

「不可能，不可能，哀家根本不認得康妖人和他弟弟，你曉得吧？」

「是，太后從沒見過他兄弟倆。」

「但我看到了啊！我一眼瞧見他的頭，被他夾在跨下那兒晃啊蕩地，哀家就知道，他是康有溥。怎麼可能，怎麼可能夢見沒看過的人，還喊得出名字呢？」老佛爺很篤信，她是見鬼了。「譚卿家啊，他當著哀家的面，把他的頭拆了，作球踢。一踢就踢中林卿家，兩個人這麼玩鬧起來。好可怕啊，都是血，哀家渾身是血，被譚卿家的頭踢中。」

老佛爺還不斷描述，其他幾個被斬死在菜市口的人，各是什麼樣子，如何的脾氣，說了些什麼話。李公公記了下來，他也沒見過幾位，但他想與萬歲爺相核一番，老佛爺說的要是不假，那就鐵定是撞鬼了。

「不然，就是有人趁著奴才解手的時候，來房裡給您裝神弄鬼？」

「有誰能扮得這麼相像呢？哀家頭個人選就想到珍妃，她來作弄我！不想倒好，哀家才閃過『珍妃』兩個字，她就拖著老長的血衣，兩腿像是斷了，走不了了，在地上爬啊爬，滿頭是血，哭著要哀家救她，還說要帶哀家走。」老佛爺說到珍妃，竟然嚎啕大哭起來：「哀家不想啊，哀家，哀家不想走啊。」

李公公已經不曉得還有什麼說詞，能教老佛爺別去想那些詭異夢境。老佛爺嘴裡不斷重複喃喃著夢裡的幻境。

「奴才，奴才這就請皇上下旨，速速離開這裡吧。」李公公退出老佛爺休息的房間，參見了萬歲爺。萬歲爺聽了老佛爺的夢境，沒有多說什麼，只是冷冷地同意繼續逃亡。

「皇上，這夢裡的……」李公公表過一遍了，萬歲爺沒有反應，於是又要重提，沒想到萬歲爺理都不理。

「你沒事就下去吧，通知其他后妃，即刻起程，往西安去。」

洋人的攻勢，一時半刻不會歇止，追著皇帝打進懷來縣的村莊裡，只是早晚的事情；而各地督軍政府都沒有人起兵來救駕，想是要多跑上一些日子，才能等得到臣子們的良心發現。

「走啊，快走。」老佛爺知道要走了，腳程比誰都快，那身粗布衣穿得慣了，還在懷裡揣了幾個玉米麵餑餑，已經被打回了尋常老婦的原型。離洋人有些安全距離，這次就沒拆成三隊，而是集中逃亡。老佛爺走在最前頭，深怕就要被珍妃給拖走。

逃亡的行伍隱入山間，見過的村人們本來覺得皇帝后妃不可一世，但如今卻也認為皇位沒有什麼好羨慕的了。

村長送走了萬歲爺和老佛爺，村裡像是正月十五過完一樣，又恢復了正常的日子，把這幾天捐出來用的桌椅床板，還有那些臨時用來接待的器皿杯盤，都放歸原處，還給每戶人家；而吃剩下的食材也一一處理妥當，分配給有出力招待或出動家具器皿的每一戶人家。

老佛爺躺的那張木床，被一個黝黑的大漢搬進了村子後頭一個小山坳的地方，那山坳離

184

第廿八齣

罵賊

「這麼多天過去了，那你和柳金珠呢？」火車上的人問了起來。

「我們倆，先逃到了柳金珠的老家。」

李老三從他的包袱裡，拿出了一顆饅頭，邊啃邊說起逃出宮之後的種種。

直隸是義和團猖獗的老巢之一，洋人受到的損害也很嚴重，所以當聯軍打進城的時候，在這城內用槍胡亂掃射，像復仇似地，聽說還把幾個年輕的女娃兒抓到軍營裡。

李老三隨著柳金珠趕到她家裡，附近的洋人都走光了，洋人現在早就攻破紫禁城了吧；

柳金珠的家人和鄰居卻都不見了，只剩下滿屋子的煙硝味。

踢開了傾倒的木門，柳家的灰磚土房子，原本就堆放著些手工活兒的雜物，被聯軍破壞過後，好些磚瓦都被打落在地，桌椅床架也都被砸散了。柳金珠在裡頭慌張地喊著，父母的名字、弟妹的、鄰居的，卻都像在枯井裡丟銅板，連個噗通聲音都沒有。

「應該是都跑了。」李老三推斷，柳金珠的家人和鄰居，該是逃走了。

柳金珠這才回過神來，往家裡平常塞銀票的床櫃、藏銀兩的花瓶裡頭探，果然，分文不剩了。

「是吧，錢都帶走了，應該是往西或者往南跑了。」

柳金珠緊繃的神經一鬆弛，兩腿一軟，就往地上跌坐下去。李老三拍拍她的肩膀，便問起：「你可有告訴你家人，要在哪裡會合呢？」

「沒有。不過我有位叔父在蘇州，他們或許去依親了。」

「嗯，那咱們就動身，到蘇州去吧。」蘇州那時候也有洋人，可都是些商人在走動，軍隊則守護在公使館和租界附近。兩江總督早在北邊傳出義和團受頒欽命，燒毀洋人教堂的時候，就和各國公使簽訂了保護條約，不只讓洋人的軍隊保護他們的建築據點，安布重兵巡邏。對著北邊，則是以圍堵的方式，杜絕義和團南下，和兩湖總督搭布了一條防線。義和團的雜兵，最多只到了上海，零星鬆散，來不及作亂，就被綁走了。

李老三和柳金珠當時搭了火車，穿過京師、山東，安然地進入江南一帶。

「我們一路走，一路演，一路唱，看能不能賺得幾文錢？」初到蘇州的時候，尋不著她的叔父，兩人在旅館住下了，就依柳金珠的提議，靠吹笛唱曲賺錢。

「現在誰還有興致聽戲？」

「有的有的，到哪裡，都會有人肯聽戲的。」

柳金珠，這這呆子，到了節骨眼上，還想著唱戲賺錢呢。也不看看她那時候是什麼扮相。皂衣佩刀，長巾掛腰，也沒半點粉妝貼花，一個頭牌龍套。幾天前幫著演《昭代蕭韶》裡的兵將，沒有分配到唱旦角兒，就只能穿著皂隸似的衣服逃出宮來。

「你穿得這樣，如何唱你的本家行當？」

「不打緊，我這裡有一兩，先買些行頭穿戴充當一下，也就是了。」

「我說你傻，你卻還硬往傻裡跳？飯都不夠吃了，你這錢還要去買那三個絲衣綢子？」

「唉，不然咱們能做什麼？你不也是帶著笛子跑，宮裡那麼多寶貝，卻連個值錢的東西也沒撈上？」

李老三聽到這裡，或是說到這裡，總也會發出幾聲蒼涼的笑聲。

「柳金珠一生，不會別的，只會唱戲；好比我，本來嘛，也只會吹笛，是故人舊事，見得多也碰得多了，才在火車上給你們說書。但我和她，哪裡有什麼差別？都是一樣的戲呆子，戲癡。」李老三拍拍他的笛子袋，說他那時候就真的信了柳金珠的話，開始在炮火與喧鬧此起彼落的黃土地上吹笛。

「好好，我給你吹笛，咱們就唱吧。」拗不過她，看一袋子的笛，逃命都忘不掉崑曲，人不離曲，已經變成了求生的本能之一。但遇著了洋人官兵，唱《琴挑》？還是吹一曲《陰罵曹》？槍桿子只懂霹靂啪啦，一管兒火藥腥燥，可恨笛子沒安彈藥，吹爛了嘴那洋人的毛

耳朵也射穿不了。

　　兩人結伴，從直隸往東南的方向走，火車隨隨停停。在洋人橫行過的城裡，好些廟寺都被拆毀，佛像神明被砍下頭顱血祭。舊的書齋書舖也被一把炬焰給吞了，說這世間到底是報應不爽，出爾反爾，千古鐵則。

　　一些洋官兵在那兒摸魚偷懶，調戲顧守小雜貨舖的姑娘。商人買辦在這當中很有辦法活下來，靠著獻銀兩，買保命符，店招還是可以在砲聲底下招搖款擺。柳金珠找到一間衣舖，買了件現成的開襟女披給縫上水袖，充當戲服。

　　「有戲服了，咱們又可以開始唱戲了！」柳金珠戲服一披上身，神情一變，揮別了先前擔心家人的焦慮，開始想著要唱些什麼好。

　　「就唱那個吧，沒演成的那齣。」

　　「好，就唱那個，唱咱們自個兒的段子。」

　　倆戲呆子就這麼，聯手唱起了那齣沒有名字的戲。

　　「這唱的是什麼呢？」聽到了人都在問，他們知道是崑曲，但不曉得是哪一齣。柳金珠且角獨挑大樑，配著曲笛，兩人有時候就在路邊，站著吹演起來，笛子袋的開口兜開，讓人投錢聽戲，或點點其他的戲。

　　「這是咱編自大清老戲箱，到這兒來給您賣賣唱，就管它叫《金石會》，賺點盤纏回故鄉。」柳金珠唱罷，都會和圍觀的人說上一小段。

「奴家是宮裡教習生，常侍佛爺到三更，洋人毀我紫禁城，客倌有幸聽我唱幾聲。」柳金珠把自己編的戲詞兒，又加了這些賣藝的小段子，已經不是她原本心心念念要演給文武百官、演給帝后將相看的那齣大戲了。

「千秋歲正好，加官錦纏道，卻說商女刺當朝，喜事都待喪辦了。」

唱起了從前在清宮內的那一小段。是多久前的事兒？翁師傅到宮裡，所以打斷了戲，咦，翁師傅還在宮裡的那時節，屈指算數，那不都要滿三年了？原來已經是三年多前的事情，這當中也沒甚機會與萬歲爺相見，他就被禁在瀛台，接著宮裡人四散逃竄。小戲傳到鄉里之間，柳金珠邊演，新的曲調，也慢慢地填上了新的詞兒。

「洋人破我河山，兵敗惟恨老袁，人後人前，他做個玲瓏八面。」唱的是袁世凱，密報老佛爺，害得變法失敗；又與洋人掛勾，悶聲不吭，帶著兵隊在山東觀望。已經不像崑曲了，柳金珠唱的時候，身段愈來愈少，腔調卻愈花，幾個疙瘩音在咽喉裡轉啊轉，人聽到都說是蘇州人唱吹腔小曲，而不說是演崑曲了。

「佛爺那裡掌位專權，狗才叩請義和拳；佛爺這裡敗逃農家鄉縣，洋人砍殺萬千，賊兒拳民提頭來見。」

鄉村裡的人，尤其是在山東以南的地方，還真的不知道大清皇帝已經落難，如果不是義和團民屢次騷擾，到處張貼著把大毛子綑綁在木柱上，當豬射殺的圖畫，甚至還不曉得洋人究竟對大清有什麼危害呢。

閉而簡單的生活，如果不是義和團民屢次騷擾，到處張貼著把大毛子綑綁在木柱上，當豬射殺的圖畫，甚至還不曉得洋人究竟對大清有什麼危害呢。

「是啊李老三，你不講，咱們還真不知道這前清變法竟牽動這麼多事兒。」

「還沒完呢，你們可還記得，日本鬼子來，是要終結咱們，接管大清。這消耗咱們的計畫還沒完成呢。」

「那杜石瑛呢？他又去哪？」

「他的任務只在大清皇室，皇室都跑光了，就沒他的事兒了，八國聯軍打進來的那陣子他也都在京師；做些什麼，在蘇州的時候他倒也沒說。三個月前，我知道他要過去了，到他蘇州的新宅子裡拜訪，才給我講清楚的。」杜石瑛打聽到許多事情，都講得清清楚楚；包括大清皇室逃出紫禁城之後，老佛爺和萬歲爺的言語行誼，從懷來縣的決裂，到西安之後的罪詔講和，都從幾個學戲的太監那裡知道了。那些學戲的太監們，有的在蘇州的崑曲傳習所見過面，杜石瑛一個不敢忘，全都記在一本冊子上。

「這歷史無他啊，咱們幾個人風言風語，就這麼傳下來了。」看已經沒人敢打斷了：「這都不是帝王將相的詩刊畫冊，也不是什麼鄉野奇譚，不過就是許多小人兒，各自唱唸做打，演得幾齣小戲；有時當主角兒，有時扮龍套，那就成了歷史了。」李老三這回從包袱裡拿出了一本黃皮書，約莫有三張燒餅那樣厚，得意地說道：「這就是我說的故事，我的話本。」

深巷春秋

第廿九齣

聞鈴

萬歲爺一行人逃往西安，就在西安城外的東郊附近住下，待隔天早上才要趕路進城。那時候已經逃了不知道多少時日，每天都過著趕路、找村莊落腳、早上繼續趕路的單調生活，算不出時辰也算不出日子，渾渾噩噩；但與宮中笙簫歌舞不知年的歡樂相比，這一路上吃得不少奇怪的東西，看了珍花異草，聽到鄉里間傳著怪談趣聞，萬歲爺忽然有了莫名的衝動。

失去的天下又重新回到他的掌握裡，一朝天子之尊，從行路逃難之間，看見大清子民的生生不息，也找到了大清得以延命的辦法。待回到皇城，他要開革榮大人等舊臣，他要問罪袁世凱，要把老佛爺監禁起來；這次他要做個狠心的人，決不心軟。

「連英啊，你知不知道，譚卿家和那珍妃，半夜還來找哀家啊。」老佛爺已經神識不清了，不待萬歲爺下旨監禁她，她已經將自己狠狠地與噩夢絞在一塊兒。自從離開懷來之後，每晚都睡不好，在土炕上又吼又叫，李公公讓太醫開了安神的藥方，誰知道這仙丹妙藥，也

192

不敵老佛爺的心魔。原本灰髮蒼蒼的老佛爺，被這麼幾番折騰，白髮如霜，兩眼昏花，走起路來顛顛搖搖；反而是萬歲爺彷彿正從珍妃的死裡解脫，邁開大步向前走，把老佛爺撇在後頭不管。

李公公只好和崔公公，輪流揹著老佛爺逃難。

「啟奏皇上，這裡是東郊臺地，再往前便是西安城，要進城嗎？」

萬歲爺回頭看了那一大隊老弱婦孺，個個都已經氣空力盡，李公公還揹著個中了邪的老太婆，便下旨在臺地附近住下，尋找可以借住的村莊人家。

一行皇室逃難隊，沿途都選在村裡居住，玉米大麥等粗食之外，也開始吃得到魚肉雞鴨了；老佛爺也從原本的不合作，逐漸可以忍受不講究的食物，甚至甘於吃這些東西；等再看到魚肉雞鴨，那歡喜是不言自喻的了。每到新的村子，都問人家多要幾個餑餑，藏在懷裡，邊走邊吃。

原來，一個國家的可貴之處，不是養心殿裡安神定心的一爐薰香，而是最簡單的鄉村氣息，青草與泥土混合之後的餘香，在鼻翼裡流竄。萬歲爺吃了很多粗乾的食物之後，開始想念江南進貢的那些濕軟點心，從前他都不屑一顧地賞給別人，現在，好想親臨江南，嚐一嚐樸實的人們費心製備朝貢天子的酒菜。

「就在這裡住下吧，明天進城。」現在后妃與奴才們，一聽萬歲的旨，都知道各自主動地拜訪民家，和他們同桌吃飯，而不是等著讓他們擺大菜招待。從前都把吃飯飲茶，當作尋

常事情；而進了民家之後，每當他們吃完一桌飯菜，如果還有人沒吃飽，民家主人得重新升灶，就是炒幾盤脆蔬都成了極不簡單的活兒。那些蔬菜，還是小孩兒幫忙挑揀了一個下午，才挑齊的；七八張嘴，筷子挾個兩三口就沒了。

吃飯飲茶，哪裡是簡單的事情呢？在鄉村農家裡，可是天樣大的事兒，一整年忙下來，為的也不過就是這些事情。

萬歲爺吃飽過後，讓兩個侍官陪著，在幾間民房附近的小巷弄裡散步。到了晚上，有幾戶人家還點著菜油燈，透著窗紙昏暗暗的；除了月光星光，沒有其他的光源。想那宮中，還有許多銅燈罩、煤油燈、西洋燈，乃至奴才們舉著火把，也可以在深夜的園裡吃些御膳餑餑、聽點小戲。宮中的人從不歇息，想玩兒就玩兒。但村裡人總要估算計較明天多得起來趕露水，又要到誰家去幫傭，早早睡了，一大清早就手腳麻利地開始做事了。

跟著幾天鄉村的生活下來，原本日上三竿的后妃們，也懂得在清早的時候，隨村裡的人起床；雖然不做事情，但隨處走走看看，也不耽誤了村人們在自個家裡忙著打掃。

只是今夜萬歲吃飽過後，心愁意煩，沒跟著大夥兒早睡，在外頭散步，一散就散到了村子外頭。

萬歲爺待還要再走，忽然傳來鈴鐺的聲響，搖搖盪盪，在萬歲爺的心裡掀起波濤。往懷

「啟奏皇上，再向前走，就要走出村了。」

「不妨事兒，朕想再多走走。」

裡一探，是珍妃留給他的那枚金鈴鐺，在寂靜的夜裡作響。

萬歲爺捏著鈴鐺，不讓它響，就怕這響音又讓自己昏頭轉向，心亂而不能思量。但捏住了的鈴鐺，卻依舊發出了鈴鐺的聲響，萬歲爺嚇了一跳，把耳朵側在金鈴鐺旁邊，這聲音卻不是發自金鈴鐺。

「鈴鐺是來自哪戶民家？去給朕看看，是哪戶民家。」

兩廂軍官往鈴鐺聲響處尋找，找上了一戶民家，叩了門，一個大娘抱著娃兒走出來應。小娃兒手上掛著一串鈴鐺，有福祿壽等小鎖片，娃兒笑鬧揮著小手，那鈴鐺不住地輕輕搖響。

萬歲豎耳細聽。低頭說了一聲：「不對。還有。」萬歲爺要兩位陪侍的差官，再往村外頭找，說是有金鈴鐺的聲響。珍妃給的純金鈴鐺招在手上，娃兒的銀鈴鐺也按住了，但萬歲爺說還有聽到鈴鐺的聲音。

「啟奏皇上，往前，已沒有民家。」

「可有行人來往？」

「沒有，夜漸深了，路上沒有行人。」

「那前方還有些什麼？」

「啟奏皇上，前方就是華清池。」

萬歲爺一聽，華清池就在附近，嚇得心頭一冷。那年在純一齋串演時的風和日麗，好像

又重新在黑不見底的華清池裡復活。南海的水，逆流注入；荷葉薰風，拂面而來。倒流，一切的時光都在倒流，萬歲爺還聽見金鈴噹不斷晃著，要倒流到多久遠，才能停止這所有的遺憾呢？珍妃在世？還是貴妃再世？

華清池在夜裡只有單一的黑色，靜悄悄的一點生氣都沒有，這裡就是華清池？那個令六宮粉黛無顏色的華清池，居然是深黑一片。萬歲爺瞪著眼，思緒終於被攪亂了。

那金鈴噹終究是幻想，但不知所為何來？是不是要逃到馬嵬舊事重演處，讓他這個大清皇帝，好生懺悔呢？老佛爺已經被嚇傻了，他不能跟著被這些擾人心神的幻聽幻覺欺倒，把那金鈴鐺藏到懷中，小心壓著不讓它發出聲音。

「回去吧，朕累了。」陪侍官轉身開道，護送萬歲爺回到村子口，借住在村口那戶娃兒的家裡。一直到就寢之前，都還能聽見娃兒的鈴鐺和虛幻的金鈴鐺在耳際作響，簡直不肯放他干休。拿毯子把頭埋住，還用木盒子把金鈴鐺收穩了，卻聽到鈴鐺愈來愈大聲。

「噯呀，來人，來人哪！」萬歲爺把外頭守衛的官差叫了進來，想點上一些油燈，索性就不睡了。

只看那官差走進來的時候，渾身濕淋淋的，跪的地板都積了一團水印子。

「不了不了，是朕多心了，退下吧。」

「回皇上的話，是的。皇上呼喚奴才，有何吩咐？」

「嗯？外頭下起雨了？」

「回去吧，朕累了。」

萬歲爺錯聽著那雨聲在屋瓦間響著，有幾聲與金鈴鐺相仿，有幾聲卻只是單調的雨打芭蕉。杜石瑛當年一曲《風落梧桐》兒，萬歲爺已經記不得南音曲調，但是聽時的種種感觸，風雨飄搖的愁緒滾上心間。瑟縮在黑夜裡，沒有點上油燈，萬歲爺知道，今晚，珍妃沒有來擾他，但是珍妃遠在井底，又思念不已，竟哭得華清池漲、南海倒流。風雨豈止落下梧桐、疏打芭蕉，千樹萬花都謝畢了啊。

「妃子呵，這真是，愁煞人的雨、愁煞人的淚呵。」

第三十齣

情悔

雨後的早晨，村子裡現出了一道道清明的露光，在洗過的青瓦上閃著。也閃在老佛爺那雙許久不曾勞動的手上，連指甲也透著晶亮的光輝。

「太后怎麼，噯呀太后，奴才來晚了，請太后恕罪。」李公公一早就來請安，準備了洗臉水，沒想到老佛爺已經自己下了床，還和村人問了水從哪裡取，就提著水盆，到井邊打水、洗臉、漱了漱口。回到暫住的村屋前，碰到李公公，李公公端著水盆擱地上，人也趕緊跪一旁。

「連英別慌，哀家只覺得神清氣爽，大概是下過了雨，精神也好了許多。就自己起來，梳整了一下。不怪你的，啊。」

「謝太后開恩。」看老佛爺好像又變了個人似地，居然還自己梳起妝來，李公公這下也猜不透，到底是那冤魂作祟，還是她良心發現了。

「哀家想過了，今天進西安城，然後下詔書，發電報給各地的總督，要他們趕緊組織起來，與洋人談合，勸王剿寇，把那些暴徒拳民都給殺絕。」

「但不知是太后，還是皇上來下此詔書？」

「看著辦吧，哀家要和皇上商討此事。」李公公攙著老佛爺，出村屋，到萬歲爺住的屋前叩門。

「太后駕到。」李公公還是呼告了。兩旁的孩子看到他，一個大男人粉頭白臉，彎著腰，伸出一隻手來讓老佛爺托著；對著那間小屋——養雞的陳二娘她家喊著「老佛爺駕到」，這真是個笑人的滑稽畫面。孩子們都學起來，跑到隔壁鄰居家門前，不敢喊誰誰駕到，但是都學著李公公攙老佛爺的那樣子。

李公公看見了，正要去教訓，卻被老佛爺制止了。

「孩子們愛玩，任他們去吧；皇上怎麼還沒出來見駕呢？」

「奴才給太后探探。」李公公開了門，原來萬歲不在裡面。

「大清早的，上哪兒去？」

李公公正待要問守衛，這才發現，兩旁的守衛都不在，萬歲爺又怎麼可能會在裡頭呢？兩人又往前走了一些，碰上了昨晚守衛剛換班回來要休息，就這麼問到了萬歲爺的行蹤。

「回公公的話，皇上昨晚到華清池去，就在那附近的民家暫住了。」

李公公帶著老佛爺，到了那間村子口的民家，果然除了兩名剛換班上來的陪侍官之外，還多了兩隊的人馬在那裡守著。

「親爸爸。」

「哀家醒了，打算現在就往城裡去，給總督們派電報，請上海的李鴻章李大人出面，與列強和談。」

萬歲爺還當他是剛起床聽錯話了，眼睛瞪大看著老佛爺。她臉上多了點紅潤，不那麼蒼白了，想是病過昏過，知道該清醒了。老佛爺任萬歲爺打量著，淺淺地笑了笑。那笑容，是從前做孩子的時候，萬歲爺看過幾次的。老佛爺總是這麼笑著，倚在石桌上，遠遠地看自己在御花園裡跑跳；手裡拿著幾色繽紛的小點，配著溫茶吃。也讓萬歲爺嚐過幾塊，甜膩的時光延續著昨晚的逆流，在萬歲爺心裡頭又翻攪出一波波難以分類，不知道是感動，還是心酸的感覺。

「好了好了，別看了，快讓大家啟程吧，大清被鬼子糟蹋太久了。」

「不瞞親爸爸，前日快馬來報，慶親王奕劻的電報正在西安城內；諸國列強提出十二條要求，等親爸爸與兒臣裁奪。」萬歲爺雖然算不出老佛爺這急遽的轉變是在玩些什麼把戲，但他想不管如何，這些麻煩總得要解決；既然老佛爺態度軟化了，那也不必要多費猜疑，有話便說。

慶親王的電報呈上，那十二項條約都寫明清楚，而慶親王也同意隨李鴻章出面，全權負

責大清的和談事宜。

「第一條，要醇親王赴德國，親自向德皇道歉大使被殺一事；第二條，與義和團過從密切的官員必須受罰……。」萬歲爺細細地讀出聲，卻愈讀愈大聲，愈不可置信這樣的條款，大清竟然沒有拒簽的餘地了。

「第六條，大清賠償四萬萬五千萬兩銀……」萬歲爺已經沒力氣繼續讀慶親王的電報了，遞給李公公，老佛爺也看了，看得連七竅生出來的煙，又只得塞回肚裡去。

「准吧，都准了吧，哀家不想再逃了。」

老佛爺年歲已高，而天氣日轉秋涼，再逃下去，說不定又會中邪發昏；況且宮中如今是什麼樣貌，也很令人擔憂，萬歲爺還想著珍妃屍首在井底淒寒孤苦，沒奈何，轉發電報派下去，另修了詔書一封，向諸國列強，以及大清國民告罪：

「本年夏間，拳匪構亂，開釁友邦，朕奉慈駕西巡，京師雲擾。迭命慶親王奕劻，大學士李鴻章，作為全權大臣，便宜行事，與各國使臣止兵議和。昨據奕劻等電呈各國和議十二款，大綱業已照允，仍電飭該全權大臣將詳細節目悉心酌核，量中華之物力，結與國之歡心。既有悔禍之機，宜頒自責之詔，朝廷一切委曲難言之苦衷，不能不為爾天下臣民明論之……。」

詔書上字字斑斑血淚，各地總督府接獲這詔書，莫不開始調集兵隊，準備和洋人聯手，

消滅義和團民。

「到頭來，咱們還是得打自家人。」老佛爺准了這些條約，後悔自己搬了義和團這麼大塊石頭砸自己的腳。

詔書來到山東，袁世凱倒也盤算得好，他帶著一隊人馬，從山東出發，提前在老佛爺要回鑾的路上，準備迎接。他都想好說詞了，反正東南一帶的總督們也是六軍不發，他自己怎麼能做個害群之馬，搶立頭功呢？這說法，就連恨之不能寢皮食肉的萬歲爺，也尋不著半點破綻反擊。

「太后吉祥，皇上萬福。末將接得詔書，特來保駕回鑾。」袁世凱假惺惺的嘴臉，萬歲爺看他跪在那裡，想到死去的譚卿家，就不想喚他平身。袁老賊是怎麼向譚卿家保證，會除掉榮祿，兵圍頤和園？結果竟然是帶著兵隊窩裡反！各地總督都已經與洋人接頭了，哪裡需要他來保這種輕鬆差呢？

「袁卿平身，榮中堂和哀家說過你的功績，待你保駕過後，回到京中，哀家另有安排。」

萬歲爺聽到老佛爺另有安排，表示她那清晰的思路又恢復了，那下一步是什麼？萬歲爺看了看一夥跟著逃難的人，有親王、皇后、眾妃與格格，這裡頭能有些什麼安排，啊！還有那個本來要取代帝位的大阿哥，溥儁。老佛爺這次逃難，不忘記帶著大阿哥逃出京城，萬歲爺已經皇權旁落，再也沒有忠於他的臣可以部署了。眼看著回到宮裡，又要與她那逼人的氣勢對壘，但自己卻連珍妃這個心靈上的支柱都不復存在，還能贏得幾分呢？

第卅一齣

剿寇

慶親王和李鴻章搭火車北上，在紫禁城裡看到了從不敢想像，也未曾想過的景色。外城的角樓鼓樓都插上了各國國旗，在宮裡招搖；各路新式軍隊踐踏著皇城磚瓦，還從各宮別苑裡搬出了幾個紫檀、烏檀的箱子，有幾位貴婦人清點著珍珠首飾等寶貝。那都是搜刮自皇城內外，理應歸還大清；慶親王想上前攔阻，一個洋人將軍出手擋在前頭，慶親王只能眼睜睜看著檀木箱子運上大板車，給送出宮外去了。

「李大人，我們又見面了。」伊藤博文一看到李鴻章，便主動拱手拜禮。這次聯軍日本雖然出兵最多，高達兩萬多人，但伊藤始終扮演著旁觀者的角色；他是日本諜報戰中的關鍵人物，對於諸國聯軍的背景有大致的認識之外，也知道大清內部，萬歲爺雖然位極尊貴，但其實是老佛爺估算中的一枚棋子。

「伊藤大人，別來無恙啊。」李鴻章還是要保持他的外交風度。他簽訂的條約，都是喪

權辱國的條約，但如果連在簽條約的時候都畏畏縮縮，也未免有損國格。外頭的人都說他是漢奸，還兼帶弄權，但他自個兒卻說，他好比一個裱糊匠，那些紙糊功夫不揭破倒也虛有其表，還能唬人；就是小小風雨，也來得及把大清這個破屋糊成一間淨室。只是列強如此開手扯破，支離破碎，連紙屑都要吹散，小小裱糊匠的功夫再好，能保得住多少呢？

「李大人。我們大日本依舊懷抱著與大清同洲同文的熱心，特別將大清的內皇城，從洋人們的手裡保了下來啊！」還沒等簽立合約條文，伊藤就已經開始替日本向大清邀功示好。

大日本的示好，用軟姿態告誠大清，因為不接受原先提議的合邦借才，所以如今才弄到這個地步。伊藤博文還貓哭耗子地裝做百般無奈的樣子。

李鴻章也是明時局的人，無論借才或合邦，在日本的大東亞計劃裡頭，只是一個幌子；實際的目的是消滅東亞洲除了日本以外的所有國家，建立一個神武天皇萬世一系、開疆萬里的巨大東洋帝國。

「在下代替皇上，先謝過了大日本的友好善心。」

「那我們裡面談吧，請。」伊藤先生在這大清的皇宮裡，右手伸得老直，竟然在給大清的中堂大人和皇室親王開路引道。對調主客、模糊焦點，日本軍閥擅使的也就這幾招。

李鴻章和奕劻隨著洋人軍隊的列道包夾，就在萬歲爺平常讀書辦事的養心殿裡，簽下了這合約。該年是辛丑年，距離戊戌變法，已去了三年餘。

「那，我們聯軍即刻與大清的軍隊結合，務必要掃蕩大清的匪徒。」伊藤儼然是個聯軍

的發言官，但因為洋人們在天津北洋醫學堂裡躲避匪亂的時候，已經領教過日本的自大與跋扈，於是都不隨便發表意見，反而在等著看日本會先與哪一國對著幹起來。

李鴻章的責任，到這裡就算結束了，讓慶親王扶著，出了宮外。

「慶親王，你看，咱們大清，還能剩下多少時日呢？」

「這……，李大人，您別多想，皇上會支持過去的。」

「唉，只怕老臣，已經沒辦法再替皇上，與這些洋人幹旋了。」

「李大人，您請安心回府養病，接下來我會負責的。」

李鴻章已經病得很沉了，他在上海給洋大夫安病，卻因為接到詔書和電報，不得已又披徽掛帥，不辭千里到京師與洋人簽訂條約。這旅途奔波，讓他的小紙屋被那夜風吹倒的殘燭，燒個精光了。

兩個月後，在上海過世，留下一首辭世詩：

勞勞車馬未離鞍，臨事方知一死難。
三百年來傷國步，八千里外弔民殘。
秋風寶劍孤臣淚，落日旌旗大將壇；
海外塵氛猶未息，諸君莫作等閒看。

聯軍都差不多撤出了紫禁城，只留下了很少的零星部隊還在城內鬼混，不知道打的什麼

206

算盤。

洋人聯軍的目的很簡單：以牙還牙。

當初義和團攻擊洋人的教堂、商會與公使館的時候，對於大毛子都是理所當然的全面撲殺，甚至二毛子身上有洋玩意兒像柳金珠的親戚那樣，一個都不放過，拖上街來活活打死；被無辜屠殺的生民，不計其數，所以洋人採取的辦法，不是單靠聯軍幾千人就能成事，所以才四處進逼，逼得大清皇帝願意派出兵馬，一起對付同屬大清國的匪徒。

山東被肅清之後，義和團的首領也跟著慌亂手腳。原本欽命的教團，現在變成禍國殃民的亂源、匪徒，教團底下還有點理智的信眾，早早退出教團，回鄉安頓，各自務農經商去了；但執迷不悟的人還是為眾，他們開始不顧青紅皂白地亂殺，所到的地方，都是死屍遍野，無論是漢人、滿人還是洋人，都沒有活口。

杜石瑛腦子轉得快，他還不等洋人聯軍來打義和團，就獨自跑回了去找那剛從昇平署被放出來的榮大人出兵。

「打義和團？就憑你？」榮大人被軟禁在昇平署，看著洋人瓜分了老佛爺鍾愛的許多寶貝，心裡想打的其實是洋人。

「當然不是，榮大人得幫我這陣。」

「怎麼幫？你不曉得，我是授命於老佛爺的嗎！」榮中堂說：「老佛爺要用這些人，扶

「我當然知道榮大人很難為，但是，皇上的罪詔已經下來了，這道理很簡單，那罪詔無疑也是老佛爺的意思，老佛爺講明了，這一切都是匪亂。榮大人以為呢？老佛爺知道榮大人出兵打義和團，想必是不會生氣的。」

助大清，我又怎麼能……。」

「這……你確定老佛爺已經同意這些事兒？而且就要回鑾了嗎？」

「唉，當然確定，榮大人，您被封鎖在這裡，可是連太后的安危都護不著了？」杜石瑛的撥弄功夫又運了起來。「榮大人您可知道，袁世凱已經發兵前往西安，保駕去了嗎？」

「這袁賊，他去保駕則甚？」

「還不就是搶占這不費吹灰的汗馬功勞。」

「保駕這種小事，無論是袁世凱自己練的新式部隊，或是榮大人可以掌握的那些舊旗兵，都可以輕易辦得了；就是兩廣總督現在派兵遠赴西安，也來得及讓萬歲爺順利回轉京師。但袁世凱算得早，就先發制人了。現在榮大人如果想再勝一籌，得儘早做出決定；只是榮大人怕老佛爺的慈意實不在此，會不會有人脅迫她做出這些決定、簽下那些條約？」

「榮大人，快做出決定吧，不然義和團開始在京師內布署完備，就太遲了。」

「好，我修書給你，帶兵攻打義和團。」榮中堂雖然早就知道姓杜的不簡單，但不免還是低估了許多。

「這書信，務必交給有決策能力的人。我的軍隊現在被聯軍的人收歸管理，正在頤和園

內，只要你有回音，我即刻起程調度。」

杜石瑛漫不經心地聽著，把榮中堂的書信收到懷裡，拍了拍胸脯。

「那麼，」石瑛停了語，推開大門，外頭是一整排，十二人的洋人部隊，他們高舉槍管，都正瞄向榮中堂：「請榮大人移駕頤和園，準備帶兵守護京師吧。」

榮中堂愣了半晌，才突然驚覺：「你？你跟洋人串通？」

榮中堂這才聽懂了杜石瑛的話中之意，心中一顫。

「榮中堂若是不出兵，洋人不會留個疙瘩在這兒。」杜石瑛沒吭沒響，頭也不回，大喇喇地從西華門離開。榮中堂只覺得脖子冷颼颼的，彷彿在生死關前走了一遭。要是前半刻執拗一點不肯答應，榮中堂回頭看了看昇平署的匾，現在還有沒有命走出這個姓杜的地盤呢？

第卅二齣

哭像

「跑啊，快跑啊，洋人殺進來了。」說那真覺寺的小沙彌打開了禪堂的門，他滿臉是血，把裡頭正在參禪的人嚇出了定中境界。轉眼間，禪堂外已是鬼子屠虐的煉獄，山門懸掛著另一個小沙彌的頭顱。小沙彌都是一起行動的，但其中一個走得比較快，就被闖進來的洋人逮個正著，當眾砍下了腦袋。他的同修被飛濺的血潑灑，嚇退數步，調頭跑到禪堂通報。

而禪堂內，方丈和出來探看的僧人，都被後來趕上小沙彌的洋人堵住，一陣槍雨，全都血濺在這佛門聖地中。

還放了一把火。總也要有火，教堂都是被火燒盡的，報復心切的洋人豈能放過大雄寶殿？真覺寺沒有任何抵抗的能力，地上開遍的、屋瓦燒盡的都是鮮豔熱辣的火焰紅蓮。

義和團用諸多菩薩神明的法號、圖像當作護身的令牌，有的人甚至在背上刺著佛陀的法相，祈求金剛不壞。洋人殺義和團殺得多了，遂也分不出那些瘋狂的匪徒和佛教僧人有什

麼差別。真覺寺毀在一場不解真相的怒火中，只剩下磚玉交相疊砌而成的金剛塔，猛火燒不壞，洋人也不願多花力氣在敲磚打瓦的差事上頭，就轉往其他道觀、佛寺，連同義和團的神壇，一併放火燒了。

「啟奏榮大人，洋人位在山東的兵團已經陸續進入京師，開始破壞京師內的寺廟和道觀，真覺寺已經全滅了。」

「這些鬼子，他們不是要打義和團嗎？燒佛寺做什麼呢？」驚魂初定的榮大人坐鎮在紫禁城外城，聽到這樣的消息，乃加派人手，隨他到真覺寺查看。

到真覺寺的時候，大火還在肆虐，附近的居民怕被波及，都逃遠了。榮大人命人滅火，往寺裡頭找，卻發現還有個活口。一位老僧倒在屍體裡，被嗆得奄奄一息，身上還中了彈；士兵要把他扛起來，他卻動也不動，任憑眼淚隨著頭上被流彈掃及而泊出的血，在臉上交橫著，死盯著士兵，才斷了氣。

「怎麼弄成這樣呢？現在洋人往哪裡去？」

「回大人，到碧雲寺去了。」

「搞得什麼玩意兒，碧雲寺和義和團有什麼關係？走，快上碧雲寺，攔截那群殺人殺瘋了的鬼子。」

榮大人留下幾個人善後真覺寺，但真覺寺已被燒得乾乾淨淨，剩下僧人們的屍體，渾身彈孔流出一片血海；收屍的士兵早見慣了血肉場面，卻也覺得這些僧人死狀悽慘恐怖。

榮大人來到碧雲寺山下，洋人果然都聚眾在這裡。

「走，走，走！」榮大人與他們言語不通，帶著兵將擋在洋人軍隊前方，兩手揮動像驅狗似地要他們離開。

洋人哪肯輕易離開，洋人將領高舉右手，洋人軍隊竟都舉槍瞄著榮大人。榮大人知道如果不好好解釋，又是惡戰一場，況且敵人的槍瞄準了自己，不被射成蜂窩才怪。一時間想不到辦法，討不著救兵，榮大人一點伎倆都使不上力的時候，洋人軍隊裡倒有個小翻譯兵站出來，願意充當口譯員。

「你跟你的主帥講，這裡不是義和團，他殺錯了。」小翻譯兵化解了對峙的緊張氣氛，兩邊逐漸談開來。

「義和團，跟佛教、道教不一樣。」榮大人卻覺得光是這樣根本說不清也說不完，但又不知道如何詮釋他們三個教派之間的差別。

「我們主帥說，都是拜偶像的，哪裡不一樣？」

「呃，佛教，佛教有塔，高高尖尖的塔，跟洋鬼子，啊不是，跟洋人的教堂一樣。」榮大人比著三角形的尖錐狀，那洋人主帥是看懂了一些。方才攻擊真覺寺的時候，就有看到尖塔。

「然後，道教，道教……這個道教。」因為義和團實在吸收了太多道教的元素，榮大人根本不曉得如何解說才恰當。

「反正都是拜偶像的，不是歸屬至高無上的天父，燒不燒毀，都與你們大清無關；你們大清，也沒有因為拜偶像而變強，對吧？」

聽到小翻譯兵這麼說，榮大人突然很想掐死這個小翻譯兵，但那其實是洋人主帥的意思，榮大人覺得礙耳，卻也不能如何。

「總之，總之這裡不能破壞。」

「那你要告訴我們，哪些可以破壞？」

「主動攻擊你的，就盡量破壞吧。」榮大人臨機想到，佛道兩教的人都沒有攻擊洋人的主張，只有義和團的人會這麼不智；若是讓洋人被動選擇要反擊誰，那就可以順勢把義和團給滅掉了。

「如果都取被動，我軍將會受制於匪徒。」

榮大人好話說盡，洋人將領只是猛搖頭，也不知道這小翻譯兵是否有把語意帶到；但榮大人的堅持也有些效用，洋人將領務求效率，看榮大人討保碧雲寺，那就轉去燒殺別的寺廟就是了，洋人士兵把隊伍遷走，榮大人這才鬆了口氣。

義和團民和清兵短接，又被洋人遠距離射殺，已經沒有多少苟存的活口了。被西邊軍勢趕進京師的義和團民，喊著殺聲奔到京師裡就看見林黑兒的屍體被掛在午門上，團民對著那黃蓮聖母的聖體大哭，見到洋人殺來，還不及奔逃，當著洋人軍隊的面，一個個抹頸殉教了。林黑兒等人的紅燈照乃至黑燈照都已經被剿滅，而山東等地的游離團民被清得往東南逃

213

去，不敢再喊扶清滅洋的口號。

當義和團第一次請神上身，衝到戰線最前方，用肉身來抵抗炮火的那個時候，洋人還以為大清決定用自殺攻擊，反撲列強的軍隊。結果都是些武裝農民，烏合之眾，從沒被槍打過，一個子彈就讓他們痛上半天，無法戰鬥。

而佛寺的銅像，被洋人拖到廣場上，用亂槍掃擊，在佛陀身上打穿了幾個洞的同時，也有許多流彈掃到無辜的路人身上。

那下令的主帥只是用英文小聲地和士兵講：「這些偶像也沒用啊。」而翻譯的人卻用中文大聲地喊著：「看吧，看吧，偶像只會殺你們，不會幫你們！」

就這樣義和團一來，洋人宗教一往，把整個京師都給破壞得差不多了。

214

第卅三齣

神訴

保護洋人的清兵，讓洋人傳教更加順利，卻沒想到毀了自家的佛道教信仰。

開始反攻義和團還不出十天，山東和直隸都重建了臨時的召會所；而原本無事的上海，也在教區內開始響應援助活動，洋人的軍款糧餉，就有部分是這麼來的。

「聖母得勝啊，聖母得勝！」天津的望海樓天主堂，在去年被義和團的人焚毀了，而原址現在已經聚集上千位信徒，有洋人，也有漢人滿人，他們搭起簡易的棚子，開始宣揚福音。

他們的福音內容，卻只有「得勝」。一種補償作用，在同治九年的天津教案裡，死了六十餘人的聖母得勝堂，如今獲得了最終的勝利，招集了比當初多了十數倍的信徒。

漢人在自家門前大喊著「得勝」，而真正的贏家不是聖母或基督，乃是背著十字架和砲火遠道而來的洋人鬼子們。他們是真的「得勝」了，贏了面子，也贏了底子，分得大清許多

利益，還得到一批忠心的二毛子三毛子信徒。

「榮大人，梅大人求見。」

「哪個梅大人？」

「那個洋鬼子啊，洋教士，梅子良。」

「讓他進來。」榮大人把京師平定得差不多了，乃兵遣頤和園，固守著老佛爺的心血。

而梅教士的來訪，讓與洋人交涉困難的榮大人面露不耐。

「榮先生！」幸好，這位教士懂得說中文，也省事得多。

「梅先生，不知道您來這裡，有什麼貴事呢？」

「貴事沒有，我的教會受到義和團的攻擊，損傷慘重，想請榮先生稟明貴主，要給我教會相等的賠償。」

「梅先生，我大清已與你們諸國簽訂條約，所有的賠款都含在其中，如果你有什麼缺損的，應該同你的主子要去啊。」

「榮先生，我會來找你，是因為知道現在京中由你管辦事務；等到西太后回來的時候，她絕對不會見我，也會賴了這筆帳。我希望你可以主持公道。」那梅先生的來意很清楚，他不僅要條約裡的賠款，還要額外屬於他自己教會的資金。

「這不是我可以做得了主的，如果你認為不妥，那就去同你的主子反應，看是要與我大清再戰，還是要順從履行條約。」榮大人這時候就敢對洋人這麼講了，因為條約既然簽訂，

就不應該還有人討價還價，甚至不惜妄動干戈。那就是毀約，毀約大清就能依照條約，把其他列強諸國串聯起來，公開毀約國的貪婪罪行，讓更貪婪的其他國家眼紅，去爭奪那分額外的賠償金。

「榮先生，我已經先來和你打過招呼，到時候就不要怨怪我。」梅教士氣得拂袖而去。

他沒想到，大清國裡還有這樣老奸巨猾的難纏人物，他總以為大清國剩下的都是可以嚇唬得了的膽小鬼。

榮大人不理會梅教士，開始整頓兵馬，準備迎接老佛爺的大隊入京。

梅教士碰了閉門羹，沒有回頭去找美國的公使館協調，因為他知道美國的立場也不希望捲入太多無謂的紛爭裡頭。梅教士回到他位在任丘縣的真恩教會。雕花玻璃被砸破，土倉庫被燒毀，損失了大麥小米數十斤。這是真恩教會在義和團事件裡所有的損失。

「教士，難道榮先生不怕美國，不怕列強嗎？」教會裡的人很期待大清的賠款，但大清早已輸得無所畏懼了。

「我們太晚去了，和約已經簽訂，現在就算是報告上將，也無濟於事了。」

「可是，就這樣放棄嗎？」

「不可能，我們是神的子民，豈能讓這些異教徒看扁了？」

「那教士打算怎麼做？」

「明天開辦布道大會，就會告訴你們了。」

218

梅教士忍氣吞聲了一個晚上，他早想好了要是大清不合作的話，就召集信徒付諸實際行動，迫使大清買單。

隔天，梅教士站上了布道大會的講台，上頭闔著一本厚實的新約聖經，於是開始宣講他的「大道」：「義和團是怎麼對我們的？講到這裡，我想大家都會有怒火，我也一樣。聖經告訴我們，應該寬恕罪人，而不能縱容罪惡。我們應該傳布真知，傳遞好消息，我們要讓世人知道，聖經裡，不義的國度，不義的人，上帝都將叫他得到應得的毀滅！」

梅教士煽動起信徒，讓他們往四周的農村開始反擊，一連殺了七百餘人才停止，而停止的原因，是因為鄰近的村莊都沒有人了。

東村的屍體已經從村口疊到城隍廟前，城隍廟只剩下石基柱子，石基以上的建物都被拆毀、燒盡。城隍爺的塑像被砸成碎片，還有人製作了一張張長條紙像符咒一樣，寫著「基督得勝」四個大字，貼得土地廟、山神廟滿滿都是。

「你們快看，天上發出金光啊。」剛把一村農民殺透的教徒，隨著梅教士說的方向望去，天空只是一如尋常，清明如鏡，有幾朵閒雲。沒有什麼金光。

「是啊是啊，有金光！」卻在群眾之中有人也叫嚷著，說看到天上金光陣陣，還有人說看到金光，還有人說看到天父與坐在右邊的基督，穿著白衣，把那些被殺掉的農人，接引上去。

騷動感染了護衛教徒的洋人軍隊，他們也都看到了金光，還有人說看到天父與坐在右邊的基督，穿著白衣，把那些被殺掉的農人，接引上去。

殺罷了農人，渾身是血的教徒們，放下了手中的利刃，也拋下了一顆顆血腥的頭顱在地

上滾動。教徒們彷彿沐浴在一大片看不見的金光裡，有人唸起禱詞，有人大哭，也有人瘋狂地跳起舞。

「神看到了你們的付出，神應許了你們的祈禱，神，要在這黑暗的大陸上，傳下真理的道路，引領你們回去天家啊！」梅教士大聲呼告，大聲祈禱：「快，快去救贖其他痛苦的靈魂啊！」教徒們聽了也隨之高呼，手裡舉起那殺人的刀劍，又殺往別的農村去。

梅教士的行為，洋人軍隊不但沒禁止，還加入了圍捕村人讓信徒殘殺的行動。榮大人在頤和園內，以為決勝千里，卻沒想到這區區教士搞出了如此慘案；但也睜眼閉眼，當作沒看到那七百餘口消失在大清國土上。

「榮大人，不好了，梅教士已經殺遍了五座村莊，任丘境內人心惶恐，請榮大人出兵鎮壓。」

「怎生鎮壓？教士有洋人的軍隊當後盾，我這一去，損兵折將事小，無端又引起列強諸國挑釁事大；不得出兵，如果有人輕舉妄動與洋人洋教士為敵，一率軍法論處。」榮大人為了保護佛道的寺觀，耗費不少時間在洋人身上；而洋人依然故我地開始燒殺村民，榮大人就知道這些洋人，是存心要與佛道作對，要給大清難堪的。如果還繼續跟著他們起鬨，到時候連頤和園都被占據，可就對老佛爺交代不起了。

「嗎。」那小將沒奈何，傳令下去，吩咐所有人守住頤和園四周，其他地區，任洋人隨意打殺，不得干涉。

220

連續發燒了幾十天的清剿活動，因為萬歲聖駕趨近京師，那些聯軍也知所收斂，慢慢往天津、山東、上海退了去，只留下滿目瘡痍的農村殘破景象。就連當初萬歲爺與老佛爺會合的懷來村莊，早已血流成河，用農具抵抗外敵的年輕村人們，都被砍下腦袋，丟入水井裡。

教徒說，這是為他們施洗。

第卅四齣

刺逆

「榮大人，在撤軍之前，我們的總指揮官說還有一則條約沒履行。」翻譯兵拜見鎮守頤和園的榮大人，傳遞洋人指揮官的口信。

「喔，請講。」

「指揮官說，指使義和團作亂的官員，必須負責。」

「是這件事情，那不用擔心，來人啊。」榮大人一令，兩個穿著大清官補的人，雙手被綁在背後，讓旗裝兵將拖到翻譯兵面前。

「這兩位是？」

「剛毅剛尚書，還有山西巡撫毓賢大人。」

那個翻譯兵一聽到「毓賢」，就知道這起禍端有一半是他造成的；他的名聲可是臭到了洋人那裡去，都知道他無故殺害了許多教徒，又巴結西太后，引薦義和團。另外一位京官

不認識，但是看他們倆被綑綁在地，威信全無的樣子，都是被推出來替老佛爺受罰擔過的衰人。

「是不是還有一位趙大人？」

「您的主帥很清楚大清的事情啊。不錯，還有位趙尚書，但趙大人於此事中，僅做了陪議的官員，我想關於趙大人是否可以有點轉圜的餘地？」剛毅和毓賢跪在地上，瞪大眼看著榮祿居然不顧滿族的同僚，也無視多年來互相擔待的責任，破口大罵榮祿：「榮祿！你單單保他，卻不保咱們？你這背信的小人！你真不愧是賣友求榮、貪圖利祿啊。」

「兩位大人，我，也是照著太后的懿旨在辦事啊。」說罷，榮祿才從懷裡拿出一張硃砂寫的手諭。「剛大人、毓大人，不然你們也看看，好瞑目啊。」

兩個人慌張地讀著老佛爺的手諭，光是看到被秋後算帳的名單，他們就知道自己真的保不住了。端親王被流放新疆，莊親王也被賜死，什麼滿人漢人，老佛爺在乎的終究只有她自己。至於趙大人，老佛爺在諭令中希望能保其節，由榮祿與洋人協談處置辦法。

「我們指揮官的意思很清楚，即刻問斬，就即刻退兵；不問斬，不退兵。」

「這……包括趙大人嗎？」

「我想指揮官是不會容許條約簽訂之後，還有討價還價的事情發生。聯軍也不會同意，有人可以例外於條約。」

「好吧，你與我同往趙大人的宅邸，我也不為難你了。」

「這兩位大人呢？」

「這詔書寫得很清楚了，兩位大人蠱惑人心，濫用妖民，當判斬立決。刑部尚書趙大人無暇批准，還是得由我決定。」

「那大人的決定呢？」

「就拖到頤和園外，斬了吧。」

斬下兩顆京官頂戴，卻早已換不回千萬顆百姓的腦袋了。頂多可以保全榮大人的利祿富貴，還有老佛爺的浮華大夢。

「不知道榮大人要判趙大人什麼樣的刑責呢？」

「趙大人有功朝廷，剛正不阿，不該與亂黨同判斬立決，不如，就賜他自盡吧。」兩人來到趙大人的府邸，趙大人在裡頭躲避戰火，躲了好幾天；出來接旨的時候，刻意換上了一身髒損的破衣服，深怕被人家認出是個官。

「趙大人接旨，太后賜你自盡，向萬民謝罪。」

「下官，下官接旨，聖母皇太后萬歲。」趙大人看過那份手諭，也不得不依從，便從袖裡撈出了一顆渾圓的金丸，一個勁兒地往嘴裡塞。一塞下去，趙大人跌坐地上，連翻了幾圈，口裡汩出鮮血，好像腸胃都被金丸砸得寸斷分離似地，活血逆流攻心，在嘴邊冒起血泡。喊也喊不出聲音，嗚嗚咽咽的像要嘔吐又嘔不出來。

那本來是面對洋人或義和團暴民時，為保全節的金丸，但現在保了老佛爺的全節，趙大

人也無怨無悔了。

滾了幾圈，終於停了。翻譯兵用軍靴猛踩了一下趙大人的肚子，沒想到趙大人突然彈坐起來，那顆金丸被這麼一踩，反倒嘔了上來，穿破食道咽喉，趙大人連金帶血地把金丸吐在地上。

「噯呀，趙大人，你這可不又要多苦一回呢？」榮大人看他那個半生不死的樣子，實在可憐，只好拿出他事先備好的砒霜。趙大人吞金失敗，肚子裡痛苦難當，求死心切就一把搶過榮大人手上的砒霜，像吃舒瘀散似地往嘴裡猛倒，撲得臉上都是白粉。

趙大人抖了幾下，口中吐出白沫，全身扭曲糾結在一塊兒，但卻沒有馬上死去的樣子，在地上猛打滾，滿頭大汗，四肢癱軟，就是不死。

「趙大人，你這樣讓我很為難啊。」那翻譯兵也等不及了，他以為這兩個人想在他面前演戲，拖延時間欺負他。吞金吃白粉就想尋死？洋人不興那套，根本不認為吃下黃金會出人命，掏出了槍，瞄準趙舒翹就要上膛。

「別，很快，趙大人很快的。」自古賜死都是給忠貞烈節的人，留一點尊嚴面子，可以自主生死，如果這時候讓個鬼子開槍，豈不反而丟臉至極？

「趙大人，你家裡人可以幫忙你吧，讓他們幫你，畢竟咱們也不好動手。」

趙大人顫抖的手，招了招，一個家人拿了白燒酒和一疊桑皮紙過來。

「這是幹嘛？」

「回榮大人，老爺知道自己可能會被賜死，又怕尋常死法難取其命，就準備了這兩個刑具。」那家人也不再多說，把桑皮紙一攤，蓋住趙舒翹的眼鼻口，白燒酒灌上去；再鋪一層桑皮紙，又淋酒。如此反覆九重，桑皮紙貼穩了趙舒翹的五竅，呼吸不得，全身一僵，終於歸天。

榮祿看是可以交差了，那張白淨的桑皮紙約略顯出一張模糊的五官，像跳加官在給他慶賀一般。洋人的步步進逼，把有可能成為他政敵對手的人選都清除了，只可惜沒算到山東老袁一人也趁此坐大。

「請榮大人轉陳聯軍的感謝之意，聯軍即刻就會解散，離開皇宮。」

「那就不送長官了，您慢走。」榮大人知道，這自稱翻譯兵的人，應該是有點決策權力的，不然不會與他周旋到這等地步，連趙大人都給逼死了。

榮大人但覺神清氣爽，回到頤和園，安妥接駕大事，等待聖駕回鑾。

「榮大人。」

「嗯？」榮大人竊坐在仁壽殿的大位子，還沉醉在指揮三軍的威風神態裡，卻聽到了細細的聲音喚他。

「是我啊，杜石瑛。」杜石瑛從大柱子後側著身，走了出來。

「你，你怎麼沒有通報，就闖了進來？」

「那不重要榮大人，這時候，洋人軍隊應該都在回去的路上了。」

「是，這該不會又是你設的局吧？」

「不敢，我不過當個傳聲筒，告訴洋人大清的禍端起自於誰，該懲罰誰罷了。」

「喔對，你，你也見過他們帶義和團進京。」

「是，榮大人您也在，但我認為榮大人不信那套，所以沒和洋人說，您當時其實也替義和團說了些好話。」

「你懂得當傳聲筒，應該曉得有些聲音不能傳到某些人耳朵裡吧。」榮大人比著樂壽堂的方向，老佛爺接見過兩次義和團，都在樂壽堂。

「是，我知道，但不知道，榮大人會如何向人提起我的事情？」

「這是我的事情，你一個戲子，豈管得著？」

「榮大人，看來你還不懂得現在這個局面，是由誰在掌控。」

「難不成是你嗎？哼。」

「是，但也不是。」杜石瑛從腰後拔出短刀，只是往榮大人的脖子上輕描淡寫，刀痕卻深可見骨，刀起刀落還來不及喊救駕，榮大人便沒命享受後半生的榮華利祿了。

榮大人眼底模糊一片，都是血花，看不清杜石瑛的臉，但卻聽得見他說：

「我們，都不能掌控局面；可是我們都曾有機會的。」

第卅五齣

收京

聖駕終於回到皇城。

「啟奏太后，紫禁城到了。」袁世凱的保駕大隊，根本沒遇上任何襲擊，很輕鬆地回到京城裡。

「微臣要回山東和德國人周旋，得向太后與皇上告退。」

「嗯，你忙你的吧。」哀家會派布諭旨，再召你入宮。」

「謝太后。」

再看到泰和殿已不知是多久前的事情了，老佛爺讓李、崔兩位公公開道擺駕長春宮，清點她自個兒的珠寶。一些宮殿外頭的景觀花瓶，因為是琺瑯、青瓷的寶貝，不是被搬光，就是單支不成對；長春宮裡也只剩下一些難搬動的銅雕，花鈿釵頭被搜刮了空，全都不剩。

「榮中堂呢，榮祿呢？哀家讓他看管皇宮，怎麼沒守住這些小東西呢？」

「回太后，奴才這就去找榮大人來。」

「快去，吩咐榮祿，哀家要擺駕頤和園。」崔公公領了旨，去找榮祿。只是皇宮那麼大，怎麼曉得榮祿是在哪裡辦事兒呢？崔玉貴是極有頭腦的人，他也不瞎找，還記得有人留在宮中的，一定知道聯軍打進來的時候，榮大人都在哪兒辦事。崔玉貴頭一個就跑到膳房。

「瑾妃娘娘吉祥，娘娘洪福齊天，奴才特來與娘娘接駕。」

瑾妃還活著，聯軍到皇城只管劫掠，不問燒殺，宮娥太監也都活著，只是有的逃回家鄉，就不再回來了。

「平身吧，你來，就是太后有事找我吧？」

「娘娘英明，娘娘可知道榮大人，現在何處？」

「沒意外的話，他早就轉去頤和園了。」

「多謝娘娘，那奴才即刻回去覆命。」

「喂，等等，換你說，皇上呢？」

「回娘娘，皇上一回來，就直奔西華門去了。」

「我知道了，你下去吧。」

「嗻。」

老佛爺轉往頤和園，安駐在頤和園眾軍卻顯得很慌亂，尤其老佛爺駕到的時候，暫代榮祿職務的副將還沒進入狀況，匆忙接駕。

「什麼事情這般慌張，榮祿呢？」老佛爺已經不想再接觸到任何失序的人事物了，她好

不容易從鬧鬼的噩夢中醒來，衰弱的神經才剛修復了一些，頤和園被搶奪走的寶貝她不追究，但不能這個樣子接駕啊…「哀家早就告訴榮祿回鑾的事情，他怎麼不來見駕？」

「啟稟太后，榮大人不能見駕了。」

「他怎麼了？」老佛爺話才問完，仁壽殿裡就扛出了一個用官袍蓋著的人，那人渾身是血，兩眼翻瞪向上，也穿著官袍。老佛爺一眼就能認出，那人就是忠心耿耿，一心甚至這一生都賭在她身上的榮祿。

「怎麼這樣子？怎麼會這樣？」老佛爺逃出宮的時候也不曾哭泣，碰到鬼怪纏身也不滴下半點兒淚來，現在回了宮，卻因為榮祿的屍身而放聲大嚎…「榮祿啊你，你怎麼就這樣走，你怎麼可以走呢？」老佛爺哭泣的樣子很嚇人，刮暴風雨似地。其他人看不懂，死個一品大臣算什麼，剛大人他們不都是她推出去殺給洋人看了嗎？誰都曉得，老佛爺關心的只有她自己，還有她在大清的地位。

「是誰幹的？跟哀家講，是誰？是洋人，還是義和團的暴徒？」

「回太后，沒人曉得。」

「不曉得？這千軍萬馬都是幹什麼吃的，主帥死了都不曉得？」

「回太后，昨晚榮大人他剛回到仁壽殿，吩咐不用膳，也不許打擾他，就要休息了。怎麼知道，今早就發現榮大人他……。」

「他是被暗殺的？」

「回太后的話，應該是的。」

老佛爺的推理只能推到這裡，腦中千頭萬緒也想不到誰會想暗殺一個暫代京中事務的大臣。要說殺大臣，剛大人他們也都被殺得乾乾淨淨，何不把榮大人也安個罪名解決了呢？用這暗殺手段，可見是洋人以外的人幹的。

「奴才想，這該不會是奸細吧？」李公公想得到奸細，但是奸細一定也會知道自己被當作奸細鎖定，除非他的身分可以撇得很乾淨；而宮中能與榮祿撇清關係的人不多，在這多事之秋還敢下手，所以可以斷定是宮外的奸細，趁亂殺人。

「想這宮中逃走的也有千百人，裡頭誰是奸細也很難論斷。」崔玉貴知道老佛爺不能思考了，就跟著李公公幫起腔來。

「罷了罷了，哀家，啊。」老佛爺看著榮祿，說不上半句話，那雙目光就是不肯離開榮祿的臉，眶裡打轉著淚光，很捨不得離開。

老佛爺在二十多年前得了一場大病，那時候開始，老佛爺對榮祿變得忽冷忽熱，甚至把他晾在西安八年之久。那場病和榮祿沒有關係，因為老佛爺得到的是操勞過度，積鬱而成的「骨蒸」。

崔公公最清楚，那時候湯藥都是他伺候的。

「薛大夫，這骨蒸除了服藥，可還有什麼要注意的？」崔玉貴叫住了看病的大夫。那位是李鴻章舉薦的薛福辰，進京給老佛爺診脈，診出了「骨蒸」一病。這只是尋常勞苦病，太

231

醫卻束手無策，還得要讓宮外的名醫會診；崔玉貴和李連英都覺得不是那麼簡單，也就小心地詢問病症養護與用藥調理等方法。

「骨蒸之病，可大可小，千萬別讓太后操勞，照時服藥，就可以好轉。」

「薛大夫，那敢問，」崔玉貴停了半晌，看看四周，才繼續說：「這骨蒸，可是會從那女人的陰部出血的？」

薛大夫一聽不得了，沒想過遇到隨侍的太監要怎麼應答，但心想這也不是他能夠了當直說的，不如就他的專業知識隨便唬弄吧。

「這會因人而異，像女孩子家如果營養不良，可能是太過緊繃，有臟腑受損，血才從裡頭流出來。」

「多謝大夫。」崔玉貴只是聽，沒有全信。雖然自己沒當過女人，但是和那些宮娥也曾閒聊過，就算是月事大潮，也不會像老佛爺那樣。

流了整個床被都是，李公公還說有見到肉塊。

這病確是「骨蒸」，與榮祿無關。崔、李二人每天這麼催眠自己，給老佛爺安病煎藥，就怕無謂的猜測洩漏出去。

沒人知道薛大夫開的是些什麼藥方，崔玉貴負責煎藥，他就算看懂了，也不會說的。而榮祿在老佛爺生病調養期間，被東南一帶的官員學士連署鬥倒，降了官職；老佛爺知道了，特地囑咐崔玉貴帶著手信一帖，榮祿收到那封手信，二話不說，就一馬長驅西安，不留在宮

內了。

直到老佛爺六十萬壽，隨著珍妃瑾妃重獲頭銜，文武百官升遷，榮祿也藉機調回京中，逐漸執掌大權。一切看起來那麼自然，毫不違和，榮祿不過是老佛爺身邊幾百個寵臣的其中之一。

但是當榮祿死掉的時候，崔、李二人在老佛爺昏濁的眼裡看到的，卻只是一個女人，重寡的絕望。

第卅六齣

看襪

老佛爺是無心於宮中復興的事務了，她傳旨下去，要西狩的眾人休養數天。大權還是在她手裡，那頤和園的兵團繼續聽她指揮；而萬歲手邊依舊無將可遣，只能隨便頒布修繕大小工程的旨令。

「皇上。」瑾妃聽崔玉貴的話，來到西華門昇平署外的那口井。萬歲看到瑾妃來了，一把就抱住了她。瑾妃在膳房裡躲著，還做了很多小點心，讓洋將軍的夫人眷屬品嚐；那些夫人一邊吃著瑾妃的小糕點餑餑，另一邊卻在清點幾箱珠寶、幾匹綢緞。瑾妃認出她的袍子，也被捲上了黑頭車。

「平安就好，你平安就好，不然朕還不曉得將來如何向你妹妹交代。」

「請皇上寬心，臣妾一切安好，只是皇上西狩在外，嚐盡風霜；又思及妹妹之事，想必身心交瘁，更是萬般難受。」好不容易止住的眼淚又潰了堤，哭得兩頰都像開了河道似地。

「朕現在要開井了，朕要把珍妃改葬。」

「妹妹，你可辛苦了。」瑾妃看著那口旱井，又看到萬歲哭，自己也制不住淚水，彷彿那天的慘劇又重演起來。

太監聽了命令，把那鐵蓋子扳開，井底見了天光，卻只見得沾染血跡的破襪一只，而珍妃的屍身不見了。

「這，這是怎麼回事？」萬歲從悲慟轉為憤怒，他想不會有人這麼好心，在這戰亂之際，還給珍妃收屍。老佛爺！不對，她一進城就直往長春宮，又匆匆回到頤和園，珍妃死都死了，還咬她一口不成？

「快，找人來問，找這段時間都留在宮裡的人問問。」萬歲一下旨，眾人你看我，我看你，都看到瑾妃身上。那些跟著萬歲忙裡忙外的太監宮娥，也在西狩出巡的行伍之間，哪裡知道宮中發生了什麼事情？

「臣妾不知道，臣妾若是知道，又豈會來這裡尋妹妹呢？」瑾妃看著那空空的井，也不知如何是好。開井見到屍骨，足以令人心傷難過；卻沒想到看著空井，心情更難以平撫，哀傷與驚恐交錯著，煎得人額上腋窩盡出汗水。

「把那襪子，給朕拾了上來。」

「嗻。」兩個太監，一個在腰上纏了繩索，另一個在井邊一收一放，仔細地把那纏了繩索的太監放到井下；井其實不深，但因為珍妃當時是跳下去的，而且也沒人照料，或許──

萬歲爺在一旁看著那個井底的太監，比對了一下，或許珍妃沒死，爬了出來？

又或者，跳下去跌斷腿，病病哼哼捱了多少日子，渴死？餓死？萬歲爺一想到這裡，轉身不忍再看那口井。

「啟稟皇上，娘娘的襪子已撿拾上來。」

萬歲爺拿起了那只襪子，血漬斑斑，他摸摸腳尖的地方，捏捏腳跟，好像珍妃的腳，又充滿了這只血染的破襪，又回到了他手中，彷彿有了溫度。

「妃子啊，你，你到哪裡去呢？」萬歲爺哭也哭不了，怒也怒不起來，一霎時，浮浮沉沉，虛虛渺渺，心頭就像這口井似地空蕩蕩。

皇城內，不再有值得留戀的事物了，加上聯軍這麼一打進來，又劫走了泰半，萬歲根本不知道，他是回來葬珍妃，還是葬自己的。他何不趁著老佛爺在外頭疲於奔命，就脫隊逃到鄉下，逃到任何地方都好，卻回到這紅豔豔的大籠子裡。

「皇上，臣妾想，榮祿大人在這宮中走動，布署相關兵戎事宜，又直接聽命於太后；會不會是他動了妹妹的屍首？」

「不無可能，你說他在哪裡？」

「如果太后沒有別的諭令，那應該是在頤和園內。」

現在跑到頤和園，是否衝撞了老佛爺清點收藏寶貝的興致？萬歲爺管不著了，既然西狩的時候不跑，那現在就更不該跑。說什麼也要把珍妃的屍首找到，風光大葬，送入皇陵，與

自己同穴同寢。

萬歲爺和瑾妃兩人到了頤和園，老佛爺沒發榮祿的喪，頤和園裡亂慌慌的。

「啟奏太后，皇上求見。」

「他來幹麻？就他一個嗎？」老佛爺還在想榮祿的事情，她現在最不想見到的就是皇上。光是想到他的臉就心煩意亂，彷彿珍妃的臉也會跟著浮現。

「回太后，還有瑾妃同行。」

「讓他們進來。」

「嗻。」

萬歲爺請了安，劈頭就要問起榮祿的行蹤。

「榮大人，他可在頤和園內？」

李公公在旁邊一聽不得了，站在老佛爺身後直搖頭；崔玉貴也站在老佛爺前面，背著老佛爺在胸前輕擺著手，要萬歲爺別問。萬歲爺哪裡還管得住呢？他死了愛妃，現在想收屍也不行。卻說這：「一代紅顏為君盡」，那做人君王的回過頭來聊表歉疚的機會，總得給吧？老佛爺肯定知道了些什麼，讓榮祿做主，把珍妃的屍首給毀了。萬歲爺愈想愈有理，根本不理睬兩位公公的告誡。

「你，你也不曉得嗎？」老佛爺臉上滿是哀愁，還帶點困惑。

萬歲爺聽到這句話，半信將疑，卻不知道是在說哪一椿。

「親爸爸，到了這個時候，你還要矇兒臣嗎？」

「哀家從何騙起？」

「親爸爸不知道榮祿在哪裡嗎，果真不知道？」萬歲爺已經篤定了就是榮祿搞鬼。拿出了那只血襪，咄咄逼人的態勢，老佛爺只是冷靜地聽他說、聽他想罵些什麼：「榮大人把珍妃的屍首怎麼了？親爸爸讓他對珍妃做了些什麼事兒？」

「大膽！」李公公看不下去了，趕緊先跳起腳來怒喝萬歲爺：「榮大人方才殉國以報，這樣頂天立地耿忠的棟樑，豈會對珍妃娘娘不敬呢？」

萬歲一聽，暗叫不妙。

「原來，原來你是為了珍妃那個賤人，到這裡來找哀家興師問罪？」老佛爺正愁這股怨怒不知從何消遣，劈頭就拿萬歲爺開刀：「珍妃亂我大清，該當受罪，你保庇縱容，哀家念你們夫妻一場，也就罷了；現在人死了，你還要用這破骨頭、爛骨頭的事情，來質疑哀家，來找哀家的碴嗎？」

「太后，皇上不知輕重，還請息怒。」崔玉貴轉過身，跪在地上替萬歲求情。老佛爺又哪裡肯？她知道剛剛兩個奴才一前一後，暗勸萬歲，但萬歲絲毫不讓步，那正好，她這就要順勢發飆，反正她就喜歡借題發揮。

「住口，誰再給皇上求情，我就先斬誰！」這下可好，老佛爺開口要斬人，都是玩真的。平常乖巧溫順，不喜與人爭鬥的瑾妃，就更加不敢開口了。

「來啊。」老佛爺喚來兩隊人馬：「請皇上重登瀛台，沒有哀家的諭令，不得任何人進出。」

「嗻。」

萬歲爺又回到了瀛台幽居的日子。但這次他很樂意，他也毫無怨言。畢竟，他終於幫珍妃出了一口氣，就算沒找成珍妃的屍首，也讓老佛爺氣得冒煙。相信珍妃，看得也樂了吧？

萬歲爺抬頭看看中南海與天際之間，雲橋之上，是否有珍妃的倩笑儷影呢？把那金鈴鐺搖了搖。

「呵，是了是了，噯呀妃子，你且待朕，朕不日便至啊。」

第卅七齣

屍解

萬歲爺回到瀛台的生活，少了與珍妃同心共濟的懸念，多了算計日子早早度完的無奈；

這次王商還被老佛爺綁在身邊，不派給他使喚了，頓時又少了人在旁邊加油打氣。

萬歲爺就這麼病了一場。

「太醫啊，朕，還有多少時日呢？」

「皇上請放心，皇上只是氣血趨弱的毛病，加上西狩出巡，耗費精神得多，經過微臣開

藥調養，就可以恢復得七八成。」

萬歲聽到的是：「皇上您要駕崩了。」但太醫不可能說出這種話來。

「您要再多放寬點心。」太醫看得出，這裡頭也有心病作祟。

「朕，已然失去了苟活的癡心妄想。」

太醫診斷宮內的大小雜症，也看了許多人的病脈，太醫其實有很多籌碼可以與人斡旋，或

者替黨爭投下震撼彈。而面臨這存亡之秋，太醫把他近日探來的老佛爺的脈象，說給萬歲爺聽。

「脈象沉落，兩眼枯乾，舌上布滿黃絲，皮膚現出黑斑，頭悶心悸，經常睡過三竿。」太醫閉著眼，碎唸起一串病徵。

「太醫說的是朕？」萬歲摸摸頭，揣揣心，不覺得自己有這麼多毛病。

「不，是太后的。」

「親爸爸有這些病徵？」

「是，而且是最近，太后回鑾不久，就在樂壽堂裡昏倒，微臣趕去與頤和園的太醫會診之後，深恐太后的玉體不妙。」

「這是怎麼說？」

「微臣見皇上意氣消沉，而太后又恐來日無多；想那大阿哥到如今都還難成氣候，若是皇上就此放棄治病，大清豈不就要群龍無首？那微臣只得隨皇上，先後而去，以免蒙受外族宰治，有失名節。」太醫勸之以情，但萬歲爺掛念珍妃，根本不想管這大清未來如何了。

「大清，終於要亡了。亡在朕的手裡，亡在朕的手裡啊，哈哈哈哈。」萬歲爺已經無法再聽任何勸諫了，太醫沒辦法，只得告退。

瀛台又剩下萬歲自己一個人，失去目標，在書齋裡癱著。隨手拿了一張棉紙，亂筆塗鴉。紙才鋪開，他就先寫了「袁世凱」三個大字。當初的局，就是輸在這個人身上，現在他假意保駕，實則邀功；事成之後又躲回山東，分明就是個居心不軌的總兵頭子。

「好啊你！」萬歲爺把那「袁世凱」三個大字，撕成碎片。還不夠，又寫了小的「袁世凱」，夾在門縫上，拿起筆來，往那些紙片上插，狠狠地插破了許多孔，插得粉碎了，好像把他的屍首也鞭了數十，才肯罷休。萬歲爺回到案前，除了斬袁以外，什麼想法都沒有。只想替珍妃，替譚卿家等人報仇。

但袁世凱已經在樂壽堂的桌案上，加官加了不知多少爵。李鴻章死，北洋大臣就派給袁世凱；榮祿死，直隸總督也分給了他。老佛爺深信，袁世凱就是她翻盤重生的籌碼了。

「把這諭旨傳下去，讓袁世凱來見哀家。」才把手諭寫好，老佛爺卻像洩了氣的皮球似地，癱軟在桌前。

「奴才扶您回榻上休息吧。」

「連英啊，我病多久了？」

「回太后，不久，幾天而已。」

「別，別哄我。」老佛爺躺在榻上，氣若游絲。好像從做噩夢那次開始，就心神顛倒恍惚起來；好不容易有點精神，回到宮裡，卻看見榮祿的死，這一身的病又從心眼兒裡爆發了。

「請太后，保重聖體，大清不能沒有太后啊。」

「是。我得讓大清好好走下去，但我，唉。」

「太后您……。」

「別說那些奉承的話，哀家不想聽了。」

242

「嗻。」

老佛爺昏昏睡去，但也沒完全睡著，腦子裡有點靈光在轉著。

「連英。」

「奴才在。」李公公守在床邊，分秒不敢走開。

「哀家走後，皇上是不是又要讓那些顛三倒四的人，來我大清耀武揚威呢？」老佛爺放心不下，萬歲爺終究是比她年輕。

「這……奴才不敢擅論。」

「嗯，但哀家想，肯定是的。所以哀家不能倒。」

「對對，太后千萬保重。」

「但，哀家這情況，要再站起來有些困難，你可願意聽我的吩咐？」

「儘管吩咐奴才，奴才一定完成太后的旨令。」

「哀家，哀家還想看齣戲。」

「那就讓本宮班的來演吧。」

「不，哀家，想找杜石瑛回來，演給哀家看。」

杜石瑛早就跑了，那時候應該跑往東北或山東，有日本人的地方。可老佛爺始終不知道杜石瑛是這樣的人，到臨死前還念著他的身段。李公公趕緊吩咐下去，四處貼榜，要喚杜石瑛回宮演戲。

榜子在充滿彈痕的殘壁上飛揚，無人聞問，直到大清要結束的那一天。

老佛爺在樂壽堂裡養病，吃著酸奶。等不到戲，崔玉貴在宮外打聽杜石瑛，卻都沒有結果。倒是聽說柳金珠一路唱回南京、唱到蘇州，在那裡教崑曲。老佛爺等不了那麼久，連著五天都沒有杜石瑛的消息，她也就妥協了。

「算了，讓本宮班的來伺候吧。哀家等不下去了。」老佛爺罷了調羹，把酸奶擱在一邊不吃了。

「嗻。」李公公出了樂壽堂，要去德和園請本宮班太監。但這時候老佛爺趕緊把那碗酸奶捧起來，往裡頭灑了些白色粉末。

「外頭的，來人啊。」老佛爺這麼一喚，崔、李兩位公公不在，一個小太監進去裡頭應侍。

「你，叫什麼名字啊？」

「回太后，奴才叫阿旺。」

「好，哀家賞你一吊錢，這裡有碗熱的酸奶，你給端去瀛台，給皇上，說是哀家賞的。」

「瀛台，那不是要走很久嗎？不都冷掉了？」

「你放心去，哀家已經安排公公，照顧皇上飲食起居了，他們會照管的。」

「嗻，謝太后。」小太監阿旺端著那一碗酸奶，往頤和園外頭走。到瀛台少說要一個上午，但是看在那吊錢，還有老佛爺的賞識下，小太監加快腳步，就怕酸奶冷了。花了平常一

244

半的時間就跑進瀛台，通報了老佛爺的口諭，把那碗酸奶，端到萬歲的桌上。

「這是什麼？」

「稟皇上，這是太后賞的。」

「賞的什麼？」萬歲爺打開一看，是碗半溫涼的酸奶，竟笑出聲來：「哈，哈哈，哈哈哈哈，原來啊原來，原來親爸爸你已經到了窮途末路，要出這種陰狠的手段了。好，朕，就偏要依你，依著你，去見朕的妃子。妃子呵，妃子。」萬歲爺看出那碗酸奶的用意，卻一口仰盡，在這人世間的最後一刻，賺個痛快！

阿旺被萬歲爺喝了酸奶之後的反應嚇到了，沒嘆半響，與守門的旗官擦身而過，就逃出宮，再也沒敢回到頤和園去覆命，那吊錢也不敢討了。

毫不知情就被老佛爺調走的李連英，帶著本宮班來到樂壽堂，讓本宮班在外頭等候，自己先進去稟告老佛爺。

「啟稟太后，奴才給您……。」李公公推開門就看到老佛爺吐了血，癱倒在地上；手伸去一摸，冰冷冷地全無人息，斷氣好一會兒了。他倒也不敢聲張，退出門外，對本宮班的說：「太后說，今天興致沒了，勞煩公公們先回去吧。」

「嘸。」本宮班的不疑有他，就回去了。李公公趕緊把崔玉貴喚回來，兩人打定主意，要請隆裕皇后，做他們倆的新主子。

大清國走到這天，管不著後頭這位宣統皇帝，算是全都結束了。

第卅八齣

「這就結束了？還沒說完呢，珍妃哪去了？杜石瑛呢？你們又怎麼碰頭的？」

火車即將抵達武漢，李老三說的一段一段，說累了，揮揮手，倒頭就睡。等到睡夠了，本來只對傳德繼續講，沒有招呼其他人，但其他的人一聽到聲音，就接連著把旁邊的旅客都叫起來聽故事。他搓著嘴上灰白的細鬚，吟哦著：「說些什麼啊，這大清年間，我還聽誰說過什麼呢？」李老三不說自個兒編的故事，都說是聽來的；但誰知道呢？沒人走過大清朝的烏煙瘴氣，只曉得軍閥槍桿子把新中國鬥得四分五裂。

「那，聽我說吧。先說這杜石瑛和柳金珠，一個在北，一個在南。他倆最後碰過一次面，卻是在蘇州崑曲傳習所開幕的那年。」

一九二一，秋。

自家人打自家人的舊事不斷上演。東北自成一局；沿海的省分包括福建、浙江串成防衛

戰線；長江流域到直隸省的又是一個派系。還有管不到的西南、山西、西北，都是擁槍自重的軍閥，不用謀相，不派使節，見了面就同黑道似地火拼。春秋五霸還曉得勤王會諸侯，愈有知識科學頭腦的新中國人，卻連原始部落的先民都不如了。

「你們知道誰弄成這樣的局面？」

火車上的人不曉得，那戴眼鏡自詡知識青年的更是不熟悉國家政事。青年人很在乎社會問題，在乎家國存亡，但「大人」們在檯面下玩的啥把戲，卻都摸不透，一個傻勁兒抗議示威，白白斷送青春性命。

「還是列強啊，那些洋人。」

火車上的人聽完大清的故事，已經對洋人列強十分感冒了，沒想到充滿希望的新中國，還是免不了這些人在覬覦盤算中國的利益。

「你想想，咱大清時候，拿刀拿棍棒，請神上身去和那些大槍大炮火拼；怎麼，新中國才維持多少日子，那姓袁的，還有後來姓段的、姓張的、姓閻姓馮的，怎麼一個個都有了新式軍隊？有了大槍大炮？」

「都是鬼子的。」

「對，鬼子賣給咱們的，有的甚至不用賣，將那些打過大清朝的舊兵器，就送給軍閥頭子鑑賞，新兵衝鋒的時候，還能湊合著用。」李老三說得很有自信，對於這種內幕消息，一個笛師哪能知道這麼多？

「先說杜石瑛吧，他在東北住了一陣子，後來看日本人都不理會他了，他才往南去，最後住在蘇州。」

「他到哪裡去？」

「他當然是先到蘇州的崑曲傳習所，見了我和柳金珠，讓我們知道他的打算。」李老三搖搖頭：「聽我說完，你們就不會恨他了。」

新中國的局面依舊混亂，但原有的百姓活動並沒有因此中斷。上海企業家穆藕初，把愛好崑曲的藝師和票友們都拉攏在一起，成立了「蘇州崑曲傳習所」。那是間有制度、有體系、有師資的戲曲學校，柳金珠在宮內當過傳習師，她唱的那齣《金石會》的戲詞，崑曲票友都知之甚詳，於是也把她招攬進去。

傳習所的聲勢很旺，在北邊的杜石瑛也知道了，就挑好了日子，帶著他的行囊，幾件簡單的衣物筆墨，從此遠離東北，遠離日本鬼子，打算到蘇州來，看能不能碰上些從前唱戲的老朋友。

「你們還能有興致唱戲，真不容易。」坐在車門邊的一個傷兵，他聽了很久，本來打算都不插話。但是聽到這親身經歷的事情，就不得不說上兩句了。他的腿上，被槍打穿了個洞，繃帶包紮起來，走路一跛一跛，還得三餐服藥，不然就會細菌惡化，得截去一條腿：

「戰線緊急，你們還聚在一塊兒唱大戲？」

「不是咱們有興致啊，就和柳金珠說的，咱們除了唱戲，還能幹啥呢？」李老三沒有回

248

頭，他知道說話的聲音來自車門，他只是對著空氣回話。

杜石瑛到了傳習所，李老三和柳金珠都在那裡開了課。

「石瑛！你怎麼來了！」柳金珠在那些聽課的人裡見著了他，喜出望外，在講台上就喊了出來。

已經有十來年，沒有和從前宮裡的人聊過宮裡的事兒了。

杜石瑛只是笑笑地，伸了手，要柳金珠繼續把課講完。柳金珠便與學生們聊起了從前宮裡學戲、伺候戲的許多規矩。

待到課上完了，柳金珠跑下台來，李老三也湊了過去。只見杜石瑛已經有點老態了，不曉得他這幾年是怎麼過的，柳金珠說起了和李老三的賣唱歲月。

「我啊，我實在對不起你們大家。」杜石瑛說罷，也不管柳金珠怎麼想不透，話鋒一轉，就說他要到廣州去。

「廣州，你有親人在那裡嗎？」

「沒有，但我必須去。」

「你還沒說，哪裡對不起我們了？」柳金珠問道。

「唉，其實，我是日本派到宮裡的細作。我是人人得而誅之的漢奸。」

「什麼細作？有這樣的事？」柳金珠睜著圓眼，看著杜石瑛：「我是有聽說情報分子出入北京城，但我以為講的是北京，不是皇宮內院。」

249

深巷春秋

三個人圍在小茶几旁，隔壁桌的在聊成立崑班社團，另一桌正在談要請哪些藝人名伶幫忙教習，但都不比杜石瑛說的這樁大事來得重要。或者也不，杜石瑛就像作著大夢的人，幻想以他的綿薄之力，可以挽救疲弊的中國；那不如想想，怎麼救活崑曲，還有點成果可收。

「不，皇宮內院裡都是。上從大臣道台，下到我們這種戲子僕役，多多少少都安插了不同任務的細作。」

「你是為了錢嗎？」

「我並不是貪圖什麼，我當時想到的，就是老佛爺很愛看戲，我如果可以靠近她，說不定啊……別說是間諜的工作，至少，我還能掌握情況，由我來決定要不要聽從日本的計畫，說不看事辦事啊；要是讓小日本派了別人來，那可能早就把大清朝賠了出去，還不一定能生出現在的中國。日本的情報工作，很早就布在宮裡了，只是沒有人像我一樣，能夠貼著老佛爺，貼得那麼近。否則珍妃娘娘又不懂戲，她怎麼可能挑中錦春班，得老佛爺的寵，得老佛爺的寵愛呢？」杜石瑛說，從前借了日本人的力，不得不聽日本人的計，等到他得了老佛爺的寵，卻才發現老佛爺的身邊有太多排除不掉的障礙，像榮大人、剛大人那樣的狠角色，爾後，袁世凱又跟日本人碰了頭：「我發現我所做的雖然可以扳倒大清，但救不了中國四萬萬同胞，就漸漸地疏遠

和柳金珠在昇平署裡的日子，他是多麼替柳金珠抱不平，多麼希望在戲曲的領域上打敗杜石瑛。而這樣姣好的伶人，居然是給日本人做事的，彷彿半生的種種都是空費力氣，遠不如柳金珠那樣明哲保身來得實在些。

李老三不免得有些惱怒：「日本人給了你多少錢？」李老三想到他

250

了日本人。」

原是為了中國好，把貪婪的滿清推翻之後，天下就轉入新的局勢；而如今轉是轉了，但卻轉成自家人互相殘殺，列強賺飽口袋的情勢。

「那你，你現在打算怎麼做？」

「我想到廣州去，給總司令演戲，隨著軍隊走。現在，是我贖罪的時候了。」廣州成立了國民軍政府之後，儼然與北洋軍政府形成對立的局面。而當前在廣州國民軍政府主持的人，就是總司令蔣中正；他也是個愛看戲的人，杜石瑛當年沒能在老佛爺身邊好好發揮，賭著一口氣，也不用再替日本人辦那些苟且的事情，說什麼都要把握這次的機運。

「我不能再說了，你們小心。蘇州也有日本人的細作，連南京城都有，說話千萬注意。先走了，保重。」杜石瑛起身，正要送他出門的時候，他從行李拿出了那把紫玉笛。

「這，送你吧。我從前在昇平署裡鬥得厲害，什麼都想贏，差點忘記自己進宮的真正目的，被日本人耍弄得團團轉。那時候真是太年輕了啊。」

李老三和柳金珠送杜石瑛離開後，柳金珠顯得很落寞。那畢竟是還能聊起年輕往事的人，如果沒有他的出現，柳金珠說不定早就忘記，自己是和光緒皇帝對手演過貴妃的人了。

「金珠，你怎麼了？」

「我只是在想到，咱們演戲的，把戲演好，也就是了；但看著從前和我們對戲的石瑛，陷入了這麼危險的事情裡，總覺得很慚愧。」

「嘿，杜石瑛從前還把你當對手呢，你現在這樣，可是全盤皆輸啊！」

「輸就輸吧，我早就沒想著贏。」

「練戲，咱們繼續練戲。」

火車上的人，聽到杜石瑛是這樣子的情操，都很驚訝。他們聽李老三說故事，心情起伏上上下下，想那外頭正在發生的，就是這些前塵往事，逐一推演開展來的，要說能夠冷靜，那是不太可能的。

「接下來的事兒，我沒碰著過，但杜石瑛他啊，想方設法地蒐集了半輩子，都寫在這裡頭，我唸給你們聽吧。」李老三翻開了那本厚重的黃冊子，瞇著眼，看了兩行後，眨眨眼，將那冊子交給了傳德，說道：「啊，這人老，眼不中用了，小夥子，你替我唸吧，就從這裡開始。」

傳德接過了冊子，正翻到的是一九二八年那頁，裡頭夾著一張火車翻軌的照片。那是離開蘇州的杜石瑛，語帶懊悔地，說著他未完的故事。

第卅九齣

私祭

日本騙了我！

他們不只騙我，還扶植滿州帝國，騙所有住在大東北的人們說：「大清皇帝回來了！」

那根本是不該也不可能發生的事情。

在天津的日本租界，關東軍迎接了溥儀，給他住上好的園子，曾經在北洋政府混了一陣子的老江說：「溥儀住的園子雖比不上紫禁城，倒也是個大戶人家，紅樓尖塔，占地頗廣，出入都有奴僕使喚。」

聽完了老江說的事情，我可以確信，日本人放棄不了從前的計畫；既然可以在朝鮮和清朝製造內亂，當然也可以在民國故技重施。

像是張作霖這班軍閥，他也收到了日本人的邀請，希望由他來組織一個「大遼帝國」，讓張作霖也當皇帝。但是，張作霖自己就已經是名符其實的東北皇帝了，不需要日本人還來

給他發證書、頒勳章，所以他回絕了日本人的好意。

老江認為，大帥要是不回絕小日本，應該可以活久一點。大帥走的那天，新聞附上了火車翻覆的照片，說張作霖的大將吳俊升被炸死，張作霖傷勢嚴重，送往瀋陽的醫院。但其實大帥當場就過去了，老江給我一張剪報，回憶起當時的情況，幽幽地說。

張作霖和他的大將吳俊升，從關內要回關外，剛過了皇姑屯車站，火車已經在奉天地界，只要再過一座鐵吊橋，就可以平安回城了。

但是他沒有那樣的命。誰碰上日本人，尤其是關東軍，都很難有好下場的。

「元帥快跑！」

看著新聞照片，我彷彿也聽見，吳俊升當時這麼大喊了一聲。

而火車窗外，煙塵與火花飛揚，碰上埋在鐵軌間的炸藥，只聽到嘰嘎一響，鐵橋從中間斷了幾片鋼板，火車頭往下墜落，又被鋼板夾住；本來要跑到第四節車廂的張作霖，被傾斜的車身甩回到第三節車廂，吳俊升用肉身一擋，火車不斜了，卻把鋼板撞斷，繼續往下掉。

吳俊升的下半身被鋼板和車廂擠壓，那骨節盤錯碎裂的聲音，一定也蓋過了他自己的慘叫。

那鋼板把吳俊升夾壞了之後，火車的速度還沒被擋下來，鋼板被衝撞得又噴射了出去；一塊燒餅大的鋼板，硬生砸在張作霖的腦袋瓜上。

直到火車半邊出了軌，側著車身半倒將傾，才停下來。

我幾乎就在現場了。每當我去拜訪當時同在那班火車上卻僥倖存活的老江，他都會把這

段故事先說過一遍，像是他參與過最壯烈的一場聖戰；然後才會告訴我，關於北洋軍政府，是如何與日本人幹旋，最後又如何失守的。

老江聽說我幫日本人做過事情，他只是點點頭，沒有表示什麼意見。

「人不由己啊！」他說：「我也沒想過要幫張大帥做事。那土豪！」老江是上海人，他在東北失守之後，就躲回上海；但聽說上海也不能久居，又搬到蘇州，就當起我的鄰居了。

我能在晚年重新修改這分筆記，多虧了他。

老江說，當時，張作霖在火車上睡著。吳俊升和其他官兵把守住兩邊的出入口，甚至是窗戶。在關外得和南邊的軍閥對抗，進得關內卻又要恐懼日本人從後方偷襲，東北軍政愈來愈難把持，張大帥就累了，想交接給自己的孩子張學良，讓親信開始陪他帶兵征討。張學良的成績倒也勉勉強強，但張作霖還算滿意。

我專程來找老江，其實是想多知道一些張學良的故事。以及日本人究竟有沒有再捏塑出千千萬萬個像我一樣只有滿腔熱血，卻毫無判斷能力的愚士。

「張學良，他跟鬼子的第一戰打得最漂亮！」老江說，張作霖被炸，張學良聽說這事情，就交代大家這麼辦。」

「因為那橫豎都是死定的了，送到醫院，反而是送回了帥府：府裡的人發電報給張學良，請他回來坐鎮指揮，而他回傳的命令只有：「不可發喪。」

他趕回奉天坐鎮的時候，已經過了十餘天。

「那十餘天，大家只知道鐵路炸死了吳大舌頭，連布下陷阱的日本人也不曉得張作霖情況如何。而少帥回到帥府之後，還是一如往常到營區走動。這簡直不像喪父的人，日本人耐不住氣，三番兩頭要來拜訪張作霖。」

我每回聽老江形容張學良的樣子，都是那樣地眉飛色舞。看樣子這個人的確是不可多得的奇才。

日本人被張學良擋在門外，也滲透不進去，又多枯等了五天才聽到張學良發了大帥的喪。被這張學良唬得一愣一愣，關東軍的司令決定親自出馬，到公祭現場去弔唁，探探這其間的虛實。

老江說：「那帶頭的鬼子走到帥府，看到兩旁都掛上了白燈籠，屋外左邊的門板上還貼著許多白色長飄帶，軍官們站立兩旁，一身白。他們想，中國人怕觸霉頭，不會連死都搞個假的，這村岡司令總算是信了。

只是這少帥把香遞給村岡司令，不只是遞香的那雙手，他全身都在發抖，牙齒也打起喀喀的聲音。

少帥兩手出力，不讓手繼續顫抖。可這麼一用力，氣血都攻上心了，少帥說不上幾句話，壓低著戴軍帽的平頭，一抽一抽流淚。」

我知道，如我，也恨不得能掏出槍來，一彈射死可惡的日本鬼子。

可也沒有，日本鬼子現在不好惹，如果張學良帶頭開打了，位在南方的其他軍閥一定是

眼睜睜看著他被日本人剿滅；那不只是斷送張家大業，是連繞著張家大帥運作的東北三省，也都保不住的。

村岡司令拍了拍張學良的肩膀，不吭半響走了。司令前腳一走，張學良氣過腦門，呃一聲昏倒在地，滿臉都是眼淚鼻涕，差點被悶死。

雖說總司令後來發布了全面抗日的訓話，但那個意氣風發的張學良早已被禁在奉化，關於他的事情，已經無從打聽，只剩下像老江這樣的人還記得一些。

聽完了皇姑屯的事件，我更加深信，日本人原先打的如意算盤是，張學良遠在天津，把張作霖炸死之後，兵圍奉天。好像甲申年圍景祐宮，戊戌年想圍頤和園一樣。日本人唯一算錯的，就是張學良不像他們所想的那麼軟弱，連最後倒下去那刻，都死撐著不讓日本人看到。

第四十齣

仙憶

有時候老江也會問起我，關於廣州的事情。

現在不比大清那時候，後宮苑內森嚴，百姓們看都沒看過萬歲的長相；新中國是民主自由的社會，要想接近哪個高官顯貴，就是派示威學生去陳情抗議，都能獲得謁見的機會。

我離開蘇州，輾轉到了廣州，因為當地的人都聽粵曲，那和我學的相通但不相同，語言也有障礙，所以沒辦法加入本地戲班。

當時我想得到的辦法，就是直接到大街上唱，而且要在總司令進出頻繁的官邸、辦公室附近唱。

光這樣唱要引起注意，是很困難，而且還是長期抗戰。但是總司令喜歡京劇這檔子事，不少人都知道的。而與其說他愛看京劇，不如說他愛看京劇裡頭嬌滴滴、花艷艷的小旦。

我一定要善用這個機會，就像我從前那樣，靠近總司令，去彌補我從前的過錯。我問到

了國民政府辦公的地方，就在那對街唱起鐵鏡公主、白素貞、王寶釧這些知名的唱段，結果人都把銅板丟地上，圍著我看。

而我永遠記得，當我唱到某個鑼鼓點的停頓上，有位高雅的女子，向我問了一句話。也是那句話，讓我可以完成後半生這近乎遺願的夢想。

「你是北方來的？唱京班的嗎？」那位在白色旗裝外頭搭了洋外套罩子的女子，她後頭帶著兩位戴小尖扁帽的官兵，走上前來。那個女人說起話來，很有自己的意思，也不在乎詆毀了粵人的大戲，她當著一堆廣東人來來去去的街上說道：「廣東大戲，拉高胡，咿咿啊啊啊，我不喜歡。」

任誰都會注意到她身後那兩位隨身的官兵，掛著空軍的徽章，穿著空軍的制服，想她的身分地位應該很不簡單。

她與我聊了十來分鐘，像是突然想起了她的要緊事，匆匆地問我：「啊，對了，明天晚上七點左右，我們有個聚會，你要不要到府裡唱點戲，給大夥兒聽聽？」說罷，指著街的對面：「明晚七點，那棟洋房就是了。我會賞你錢的。我還有要緊事，先走了，記得來！」

那女人，隨手一指，正是中華民國軍政府的辦事處。

「你到那門外的時候，說是蔣夫人請來的演員，他們就知道了。」這位蔣夫人是說「演員」，而不是用戲子來稱呼我。

在路邊被相中，然後帶到皇宮一樣的房子裡去。這經驗，不正是從前錦春班的際遇嗎？

那珍妃與蔣夫人相比，在談吐舉止上都差了一截兒，但珍妃是被舊時代綁架的人，她如果可以生在現在，也應該會被萬歲爺派遣當個軍機處的缺兒；想到她玩起洋相機的那興頭，我不免又把眼前離開的洋外套背影對了幾眼，嗯，不錯，帝王將相的后妃，總也差不到哪裡去的。

「叫一聲眾兵丁，細聽分明。」我還記得，那天晚上聚會唱的是《穆柯寨》，只是清唱，不響不彩，我在鏡中看見的，是一個中年瘦弱男子穿著筆挺的中山裝在大廳裡頭唱起旦角兒；但我的神情依舊嬌柔十分，身段也綿軟有致。

那聚會裡的人都是站著，聽說這是西洋人辦宴會的方式，也被這位蔣夫人帶到中國的官方習慣裡，手裡拿著紅酒香檳，吃些奶油小糕點，站著談天看表演。

「閑無事到郊外，行圍散悶。打飛禽與走獸，抖擻精神。」

還是與從前不同，老佛爺在戲臺下，專心聽戲，聽完了還給拍戲說戲；我看那些只知道開槍打仗的傻子，心裡頭厭惡起來。比起老佛爺，給他們唱戲，真是糟蹋了我這一身的絕技，我還真的有點懷念樂壽堂的時光。

「山前後風陰陰，烏雲遮定。猛抬頭又只見，鴻雁一群。」

一唱完這段，終於有個人給喝采叫好了。往那聲音發出來的地方看，蔣夫人挽著一個光了頭髮的男子，穿著軍裝，他藏在人影裡，唱的時候沒瞧我半眼，他說他倒是聽了幾十個尖嗓疙瘩音。

他鼓起掌，其他人當然也跟著鼓掌。

有多久沒在達官顯要面前演戲了？我細想，雖不比穆桂英那般神勇，但這掛帥領兵，殺到軍政府裡，不為日本倭人，不為佛爺前清，只為著可以把罪贖得乾淨，如今寫來都感到十分激動。戲唱罷，和其他人閒聊起來，都由蔣夫人帶著，見識了很多有頭臉的人。

中場的時候，蔣夫人也把我拉到總司令旁邊，聊了一會兒。

「從前宮裡生活怎麼樣呢？」一聽總司令開了口，我心想機會來了，就滔滔不絕發起大論。他也有很多意見，我們兩人一來一往，分析了不少國家局勢。大概是這樣的，像變戲法的九連環，戊戌年的，辛丑年的，還有現在，整個中國局勢，莫不是如此環環相扣，要從哪個段落說起，都是很不容易的。

如果總司令真的有什麼令人折服的，我想，是他的演技，還有他把劇本台詞倒背如流的本事。

很久沒有與人談起前清的故事了。時間過得太快，有些事情，因為當時為了任務，隱藏了許多情緒，現在想起來，竟是感懷再三。回憶究竟是用來讓人歡喜，還是讓人難過的，我也分不清楚了。

我在宮裡經歷了很多事情，無非都是些陳舊故事。現在想起來，真的好遙遠，好遙遠了。

總司令問起我，對於前清的衰敗有什麼看法。

前清無疑是敗在沒有安內的分上，內部充滿分歧的意見。不巧遇上外來的列強，要亡也

不過是早或晚的事情了。但其實我這樣的回答，是有用意的，我就是想要告訴他，軍政府和

北洋政府各執一端，其他軍閥不談，其他歐陸國家也不談，光是日本的關東軍就讓一個中國

無力招架了。

「更何況還有共產黨！」我得意地說道。

「你說你是小戲子，我看你倒有大權謀。你居然也曉得共產黨。」總司令與我談得不

錯，蔣夫人也頻頻點頭稱是。話說一半，就有一夥人湊過來敬酒。總司令忙著與他們交際，

扭過頭，對我撇下半句話：「這樣吧，你有什麼想法，隨時告訴我。我們切磋切磋，你也給

我講講戲。」

「謝謝總司令。」

我就是這麼，輕輕鬆鬆地進入國民政府，每當有聚會飲宴，我就負責餘興節目；而空閒

的時間，蔣夫人就會拉著我去找總司令，從前清的往事開始聊起，然後結束在梅蘭芳的新戲

上頭，這是我們固定的談話模式。

第四十一齣

見月

那時北平正下著雪。

我一路隨著軍政府北上，的確看到總司令閃電般的行軍策略，屢屢奏效。他是個會打仗的人，我深信他可以靠「武力」統一中國。但是我也確定，他的身邊必須要有一個深得民心的人，匡扶輔佐他，否則，他打下來的，很快就要失去。

這個人，應該非張學良，張少帥莫屬了。

張少帥接下了他父親的位子，儘管聽說總司令打上來了，他依舊按兵在東北，紋風不動。

他看得清中國局勢，就屬他的北洋勢力與總司令的軍政府勢力是兩大集團，其他的人，只是隨機倒戈靠攏的機會主義者罷了，就算他們組成各色各樣的聯軍，那些協議通常也撐不過兩、三個月。

就說那個新任的陸軍元帥馮玉祥吧，他本來是前清扶出來的武將，結果跟著人家起義，陪著袁世凱不過幾年，又和段總統底下的人互通消息；前前後後，又不知道改了幾次軍旗，換了幾個陣營，像他這樣的人，卻也被總司令收了下來。

早晚，他都是要倒戈的。

我向總司令提到馮玉祥這個人，他雖然認同，但並沒有因此疏遠他，還升他的官職，讓他負責指揮陸軍。他說，眼下這個局面，誰都有可能倒戈背叛他，在那之前，他不做任何預想。

來到北平後，我彷彿看到，這一北一南兩個政府，正在鬥的不是兵長將短，其實是龜息憋氣的功夫。

總司令帶領的國民軍政府，打自進入北平的那一天起，就無所事事地給張少帥那廂派電報，三天兩頭，都是慰問關心。絕口不提撤軍交戰的事情。張少帥也很有禮數，往返了幾則。

那祥和的樣子根本不像打仗。或者，也有人說，那是駁火前的先禮後兵。

我沒想那麼多，只當是在北平多逛了幾天。從前的繁華不再，多的是槍彈打穿的磚牆，坍了的胡同，幾間倒壞的民屋大院。但我不敢回紫禁城，連走過天安門都不敢。我來，是為了丟下過去，我讓自己不要想起從前，但從前卻如朔風般冷冽地不斷刮人頭皮。

十二月，二十九日。我依然記得這一天。

天大的好消息傳到北平城裡來。不知道是不是張少帥終於憋不住了，他把帥府頂上的五色條紋旗，和軍營裡的旗子都撤下來，最後一面舊中國北洋軍閥的旗幟不再飛揚；取而代之，升上了青天白日滿地紅的中華民國軍政府旗幟。

他派了電報，希望能與總司令和談。不僅是我，包括軍議院院長李宗仁，都認為這是大好的良機，藉由收攏張少帥背後的東北勢力，告諸天下，便能把那些還存有異心，妄想坐大的人，全都逼得繳械投降。李院長支持廣州軍政府，從最遠的廣州就開始一路跟著總司令打其他軍閥，打到北平來；但那也僅是李院長的算計罷了，當他提到張少帥的和談有多麼偉大的時候，我看到他眼底滿是掌握權力的欲望。

不過就像總司令說的一樣，如果處處提防成這個樣子，那仗也不用打，國也不用收了。

所以，總司令才是最大的機會主義者吧？他總是扮演著求賢若渴的姿態，然後不知道什麼時候翻臉。

青天白日對著遠處那顆原本像太陽一樣的紅色日章旗，遙遙相望。但日本人的日章旗沒有白日光輝，渾圓得，反而像一顆不會自己發光發熱的月亮旗了。

日本人急得跳腳，他們可巴不得中國繼續戰，還打算成立台灣國、大遼國等偽政權，卻被這青天白日照得現出了原形來。原來那顆日章不過是陰月一面，總得仰賴別人的光環活著。自從打下了北京天津，和上海這些大城之後，已經沒有什麼軍閥還敢明著來的了。各地的五色條旗都換成了青天白日滿地紅，這是在蔣總司令之前，沒有人可以做到的。

並非我要溢美他，而是在這場收復中國土地的戰役上，他讓我願意賭下去。我賭他，可以讓整個中國，從前清的頹然中，慢慢醒轉。

戰事終於停歇了一陣子。北平的雪漸漸消了。

總司令去了一趟上海，我和其他負責重建工作的將官都還在北平。繼張少帥的好消息之後，總司令趁勝，召集眾軍閥在北平召開密會，以重新整理軍事事務為由，並且讓李宗仁持軍議院長的身分，帶著他親筆擬的一份公文出席，和握有軍權的各部會首長談判。

那場密會究竟發生了什麼事情，沒有人知道。

只曉得密會的隔天，北平城裡又是一陣大騷動，不知道是哪個人起的頭，他們那些掌有兵符的人，包括李宗仁、馮玉祥在內，全都對國民政府宣戰。這場久違的和平居然只維持了三個月，中原大戰就開打了。

我在他們剛開始鼓譟的時候，便急急搭上車，也躲到上海去了。

其實，任誰也想得到密會那天的情況，大概是怎麼樣，以及那些人，可能說了什麼話。

軍閥頭子馮玉祥一定會把那厚厚一疊《軍事整理案》的公文往桌上一扔，他才不會輕易上這種「削藩」的蠢當。

「中國不需要這麼多的兵員，多了也只是混戰在一塊兒，局面漸趨統一，得要開始思考

重新建設，不能老是把人力閒置在打仗上。」奉命在身的李宗仁，可能就會說起這些言不由衷的話。其實他心裡頭還念著他的廣西大業吧。

「那只是張娃兒不敢打仗罷了。」這應該是閻錫山會講的話，他可是連操演都讓兵將配裝實彈的人，說打就打，沒有人的彈藥庫存量能在他之上。

「對，咱們現在不能隨便裁撤兵力，李院長你想想看，共軍還在呢，老俄還在給他們撐腰。日本也在，咱們底下還有多少人跟這些鬼子有往來。現在打的可不是肉眼看得到的散兵殘將，都是鬼子啊。」馮玉祥和閻錫山兩個一搭一唱，其他參與會議的部院院長，應該也都會對這樣的論證深表同意。的確，裁撤兵力，讓國內發展走上正軌是必須做的，但眼下，敵人依然環伺在側，不能說撤就撤。

這場密會開到這個情勢裡，李宗仁當然也就顧不得他押在總司令身上的資本了，因為廣西一旦變成總司令轄下直接管理的普通省分，所有的兵員都上繳到中央政府，那他可就血本無歸，得不償失了。

「趁著現在總司令在上海，咱們就在北平這裡據地為王，攏絡其他軍閥，推翻他的政權，重新建立一個中央政府取代他。」馮玉祥扭扭他的鼻子，他儼然就是這場密會統整大局的人。

只是，他們從來想不到的是，總司令根本不怕這些人聯合起來抵制他，只要把共軍連這些無知的軍閥一起包夾起來，全都殺了，不留活口，中國得保也。這才是總司令心底真正的

第四十二齣

驛備

火車上的人聽傳德唸了幾段，對於杜石瑛的事情是愈來愈深信不疑了。尤其幾個參加過共產黨活動的青年人，他們都很清楚，惹惱蔣中正的下場是什麼。

「沒問題吧？那小夥子你繼續唸吧！」李老三說：「石瑛寫這些筆記，也就是要讓你們大家看的。」

我跟著蔣夫人身邊一段日子，當然看過總司令生氣。和從前萬歲爺發怒的樣子差不多，摔椅子砸凳子，嘴裡猛碎唸些難聽的字眼；只是總司令多了行動自如的好處，當他知道軍閥對裁兵一案不從，甚至又要起兵造反的時候，總司令電請張少帥，派了一些兵力開始往北平移動，而自己也整裝好了，明日就要搭火車北上，開始收攏天津的部隊，南北夾殺北平。

與那可憐兮兮的萬歲爺相比，總司令才有一國之君的風範。

我來到上海，總司令已經部署得差不多了，他選擇和軍隊一同搭火車北上，但會不會發生和張作霖一樣的慘劇，沒人知道；蔣夫人深怕他一去回不了上海，要求他去見江牧師。蔣夫人就是江牧師洗過的教徒，蔣夫人很早就希望總司令信主，如今有了機會，總司令也不推不辭，他在蔣夫人和其他教徒的見證下，由江牧師施洗，成了一位基督徒。那馮玉祥也是基督徒，不曉得反目成仇的他倆有什麼信仰上的話可以談談？

江牧師準備了簡單的水盆，就開始唸聖經裡的祈禱文，在總司令的額頭上捺下水印子：

「神將祂的獨生子賜給他們，叫一切信他的，不至滅亡，反得永生。」那位江牧師一邊點著水，一邊唸起手上的聖經經文：「信而受洗的必然得救，不信的必被定罪。奉主耶穌的名，將你浸入父子聖靈的名裡。」

從前都聽說洋人的基督洋教要毀滅佛道文化，要批鬥夫子和百姓祖宗，我本只當是謠言。卻沒想到已經是新中國、大一統的局面了，洋人還真的這麼給人定罪論斷，把不信的都給安了個莫須有。

把這心靈上的事情辦妥了，他倆雙雙來到火車站。他倆在火車站前訣別的樣子，照我說，真像是西華門外逃難西狩那次。

對女人來說，沒有什麼比等待更恐怖的了，如果是珍妃那樣一死了之倒好，可是蔣夫人自從上海與總司令別後，兩個人很久都沒再見過面。我留在上海，陪著蔣夫人一起等，但只知道蔣夫人在樓上的房間裡換好了套裝，每天都早早出門，出席於各種嚴肅的場所，晚飯時

273

間都過了她才回到家裡。通常都吃飽了，和一群無聊的官員餐敘。過著忙裡忙外的生活，試圖想忘掉等待，想消耗掉等待的空虛，可是當她請我唱戲的時候，卻又不禁感傷起來。

蔣夫人支持總司令第二次的北伐，支持他的任何決策，當然也包括第一次，以及往後的無數次。蔣夫人也衝在最前線，擔任了很多重要的職位，包括管理空軍部隊。做個一品的官夫人，很輕鬆；要做萬人之上的母儀后妃，卻都是在玩命。

也是因為留在上海，我又有機會到蘇州的傳習所去。在那裡，認識了老江，然後買下了這間西洋式的新樓宇。這棟精緻的房子，也有小庭園和後院，裝得下我的後半生。

李老三聽到這段，便出聲插了話，打斷了傳德正在唸的故事：「我就是三個多月前收到他的信，說他住在蘇州，就去找他，然後，他把這本冊子拿給了我。

杜石瑛老了，大家都老得不像話了。他看見我，便招呼我坐，他說，有很多事情要交代我。那樣子，就是快過去了似的。」

「你來，來，坐坐。」

「你是不是病了？」

「嗳呀，你也看出來啦，這身體，快不行了，所以才寫信給你。」

「你太晚寫了，搬到蘇州多久了？」

「不久，不久的。」杜石瑛咳了起來，待還有話說：「呵，金珠呢？她怎麼沒來？」

「她，她說她不想來，大家都不成樣兒了，不敢來。」柳金珠早就過去了，李老三不敢告訴石瑛。柳金珠從前悶著頭唱戲，死也是默默地，留不下半點痕跡；甚至人們逐漸忘了《金石會》這齣戲的戲詞，慢慢地也不曉得有這齣戲。

柳金珠最後說，她才不想有任何人記得她，如果大家夥兒都忙著立功立德，一場戲誰給趕龍套呢？與人爭鋒，那不是柳金珠的目標。

「那這樣，我是贏了？」杜石瑛苦苦地笑了。

「對對，你贏她一點。」

「哈哈，那就好。老三，你知道我找你來，是為什麼嗎？」

「不曉得。」

「我希望你把我的故事留下來。」

「留下來？」

「嗯，我在兩個國家裡求生存，看到很多不該看的，聽見不該聽的；這大清亡掉了，雖然不全在我，可我與日本通風報信，也實在難辭其咎。大清也回不來了；但民國尚且可為，我想你替我，把這本冊子裡寫的大小事兒都傳下去，算是，替我挽回一點點晚節吧。」

「但是日本人就要來了，你不走嗎？」李老三問道。

那是三個多月前，上海還沒淪陷，正在與日本軍做最後死鬥的時候。

這串故事說起來很長，但聽起來卻又很短，彷彿是昨天的事情。有許多故事讓火車上的

人聽了，只覺得不可思議。逃難客的心情，都被攪得忽上忽下。

「總之，你先聽聽我這幾年的事兒吧。我跑不動，也不想跑了；你就祈禱，我還能有當年瑾妃的好運吧。」

「對了，說到瑾妃，那珍妃……是不是你……？」

「呵呵，呵呵。」杜石瑛只是笑笑：「這本冊子你拿去吧，交給你了。」

走出杜宅，李老三在巷弄裡走了好久。直到走上一座小橋，回首翹望，彷彿整個蘇州都收進了眼底。摸出紫玉笛，按著冰涼的笛孔，清脆的曲笛聲音。

傳德和其他正在聽故事的人們都看得出來，最後一次見過石瑛的那個下午，讓李老三回味了好久好久，久到可以回到初進宮的那段日子裡。李老三想起了許多事，尤其在上海淪陷，大家開始搭車往成都重慶逃難之後，杜石瑛說過的話，寫過的字，都讓他想起了柳金珠，想起少喜班。

「那我，繼續唸下去了唷大家！」傳德說道，把食指夾著的那頁敞開，掉出了一幀張少帥穿著軍裝的照片。

「唸吧。」

第四十三齣

改葬

老江說，張少帥在昭陵旁的一處公園，找了塊地，要葬他的父親張作霖大帥；他還打算在那裡築一個紀念館，與皇太極的陵寢對望，滿足父親生前想做東北皇帝的心願。

但是那塊地沒挖多久，就挖到一個綠色的櫃子。

那櫃子其實是一具玉造的棺木，但也很難篤定那是真的埋了人的棺木，因為用了那麼高貴的玉材做棺木，實在可惜得很；張少帥命人打開櫃子，兩個自告奮勇不怕邪的士兵，拿著刺槍的刀尖一扳，就把那綠玉棺給打開了。

「那其中一個就是我。」老江自豪地說，那是他在北洋政府裡做過最有勇氣的事情了，其他衝鋒陷陣的時候，他都躲著怕被子彈打。

棺蓋一掀，裡頭是個穿旗裝的女屍。全身上下都掛滿金銀珠寶，貴氣逼人，頭上還有大拉翅的樣子，只是腐得差不多了，簪的寶釵都掉在棺內。老江形容得十分生動，他說，因為

是在皇陵附近，這樣的棺木和女屍，應該不下十個八個。所以大家也沒怎麼見怪，就把那玉棺裡的金銀珠寶都抓了去，然後原棺原地葬了回去。

「那個旗人女子，很有錢的樣子。」老江回想起來，不禁脫口而出：「但不知道為什麼沒有碑銘，我們只是在一塊空地上開挖，就挖到那玉棺材，少帥說，原地葬回，還要恢復開挖前的原貌。我們不懂，就問少帥，挖都挖了，葬回去就是了，為什麼要恢復原貌？」老江這時候點點頭，算是嘉許少帥的睿智與仁慈：「少帥說，這棺裡頭都是寶貝，沒有被盜，肯定是這個旗人女子的子孫輩，刻意想出來保護祖先的辦法，少帥要咱們別破壞了這個局，所以才要花工夫復原成開挖前的樣子。」

張少帥就這麼讓送葬的隊伍掉頭，又抬著棺材回到府裡去了。

我跟老江說，當初他應該繼續跟著張少帥的。老江說，幸好沒有跟著他，不然早就被姓蔣的給弄死了。

就像共產黨的下場一樣。

老江當時是笑著說的，但那真的是一場大災難。

共產黨裡頭的事情，人人都想聽，但也都不敢多問。在當時，共產黨就是個祕密地下組織，說的人都不敢太聲張，否則都會被當亂黨抓去槍斃。我趁著這個機會，也要寫一寫共產黨的事情。

這時候傳德看了看李老三和火車上的眾人，他不知道該不該唸下去。因為他也不曉得，杜石瑛筆下的共產黨，是善，還是惡。又會不會有人在旁側聽？

「喔，那我就唸了。」

「放膽了唸吧，這裡頭沒什麼的。」已經看完全冊的李老三打了包票：「這節車廂裡，也不會有人要蕭清你的！放心吧。」

共產黨，其實依靠洋人勢力才能竄頭的。

共產黨，其實就是有錢大家賺，有米大家吃。

共產黨，其實也是一種不可能的理想政黨。

只要有人，就不可能把錢分給大家賺，把米分給大家吃。我從前清走來，雖然聽說了不下百遍，新的中華民國就是萬民的救星，要拯四萬萬於水深火熱中；但這個操持著中華民國的總統也好，委員長參謀長總司令也罷，他們所想與所做的，無非都是累積自己，剝削他人。

我無法深信一個共產黨可以勝過國民黨，猶如我本來就不認為國民黨一定能完全取代大清的所有好壞。

尤其在我親眼看到上海清除共產黨的慘況之後，我更加確信扶助蔣中正，等於在培植一個新的、權力無上限的老佛爺。

老佛爺這一生最大的汙點，就是誤信義和團。

那總司令也差不多，他信的是杜月笙這夥靠著販毒走私起來的流氓。他用了一群「青幫」的勢力，他自己當然也加入了。這本來沒什麼，孫總理也是洪門的人，革命推翻前清，沒有這兩個組織還不一定能成事。

但壞就壞在，去年，一九二七的四月十一號，我跟蔣夫人告了假，到徐家匯那頭去，聽說很多名伶都來這裡的唱片間灌了唱片，本想走走看看。

不覺天色晚了，走到楓林橋上看月。

結果，聽到橋下有三兩人聲騷動，我本能式的反應就趕緊蹲低身子，幾乎是爬著下橋，我躲到一旁，想看看發生什麼事情。

我只看見樹影中，有兩個人似乎在掘土，好像在埋什麼很重要的東西。

我等他們都走了，還看見他們在地上踢了幾下，才趕緊過橋去，想挖出他們埋的東西。

手邊沒有什麼長物，只是抓了地上的枯枝腐木，刨了一陣，裡頭居然是著男人，他的嘴被布團塞住，鼻子也塞滿了泥土，雙眼被矇，看上去已經斷了氣。我也沒多想，就想把他先救出來再說，好不容易，將他從土坑裡拉了出來，拍去了他臉上的泥土，又翻了翻他的褲口袋兒，搜到皮夾子，我終於確定，他就是上海總工會的委員長，共青團的團員，同時，也是杜月笙在青幫的同夥，汪壽華。

我當時還猜不到是什麼事情，以為他被尋仇的找上了。我便找了顆好認的榕樹，把汪壽

華身上的綑縛都解了去，簡單地將他安葬。

隔了一天，再往下數了三天，上海有整整四天，滿街上看不到柏油路的黑，也看不到黃泥土。都是血，共產黨員的血，流遍了整個上海的街巷。那是總司令的命令，把那些鼓吹共產思想的工人學生，能關的關，不能關的全都殺掉。

那蔣夫人，也就整整一週，都把自己關在房裡，拉上窗簾，用唱機播放她愛聽的歌，放到最大聲。

第四十四齣

慫
合

「共產黨不好啊！」有人，也不知道是誰，藏在人群中這麼吐了一句批評。

「是，是不好；但再不好也不該用這種小日本的手段。」李老三說：「中國之所以亂到如今，杜石瑛之所以說總司令需要得人心的輔佐之才，就是這種比拳頭大的統治方法，非但過時，還很危險。」

傳德看大家也答不上來，就知道故事說到此，終於算是說服了所有的人。日本情報員無孔不入，火車上的人面面相覷，想想現在後頭追的，就是日本人，也就默然接受了李老三和杜石瑛的說法。

傳德自己本來也不那麼信，只是一字一句從嘴裡吐露出來，似乎，慢慢地把自己也催眠了。

「那我繼續了。」傳德翻了新的一頁過去。

那總司令好殺好鬥，也不是老佛爺可以比擬得了的。

從東北荒原向南望，那桌牌早就打到分不清誰是輸家，幾乎人人都在放炮；但張少帥固守險地，防堵日本人坐大，槍子兒一顆顆都保管得比黃金還嚴密。

這牌桌上原本沒有總司令立足的地方，拜軍閥與日本人之賜，他才有今天這機會竄起，攻下了重要的城市，牽制住所有的軍閥。西北一帶本來就有中國鐵甲車隊，防禦工事不同一般，總司令的中央軍沒有強大的火力，一碰上就吃了很多壕溝、地雷的悶虧；而南邊的桂系、粵系等軍閥，直接就從中央軍匱乏的強兵火力下手，中央軍打帶跑，幾場連戰役都稱不上的交鋒，光是面對聯軍游擊就被打得落花流水。

馮玉祥等人果真發動的戰事，才剛北伐完的局勢立刻又被打散，總司令一路到了指揮所，派了二十幾個師團，分頭並進與各地軍閥交火。

「報告總司令，韓師長回來了，正在外頭。」

「很好，很好，回來就好。」總司令知道韓復渠逃出了散亂的陣形，歸了中央的大隊，很快就發布了新的指令：「護送韓師長，會合海軍，從青島登陸；但記得，當他們逃過黃河，就不可再追。」

「是。」韓師長還沒得喘息，又出動了三千人，到了膠南上軍艦，一到青島就開始進行轟炸。戰線被中央軍畫成兩半，西北軍得不到其他人的援助，聽說山東又被打回去的時候，西北將領馮玉祥嚇得從椅子上跌下來。

「你剛剛說什麼？」馮玉祥的身材胖碩，一緊張，那屁股把椅子給顛壞了，才跌在地上的。

「報告司令，閻錫山逃亡了。」

「這傢伙，他不是還想打的嗎？」閻錫山逃亡前幾天，派人送來武器，還請他支援徐州的戰事。

「遭到海軍奇襲，不敵逃亡了。」

馮玉祥抓著大屁股，奇癢難止。他胖呼呼地身材，根本不適合戎馬生涯，動不動就長癬生皮膚病，每每擾亂他的思考。往往要搔到痛了，他才反應過來。

「那就猛攻吧，不守了。」

但為時已晚，中央軍從各地盼來的主力已經和西北軍相當，才一天，總司令御駕親征殺入西北深處。馮玉祥留了幾個人斷後，自己跑了；這些人哪裡要替他這種見風轉舵的人斷後？全都輸誠回歸中央軍。這波「回歸潮」隨著發酵，各地的軍閥小派系怕會遭到清算，有宣布中立的，也有直接投降。

馮玉祥跑跑，但他不是沒計劃。一股腦往南陽去，打算渡河之後，也學總司令那套等斷後的部屬，還有其他游離的勢力來依附，要與中央軍對河交戰。如若等不到，那他就再投降一次。

這也是為什麼總司令將他們追過黃河就不會再打的原因，心裡頭盤算著他們還會再回

來的。

河南一帶，流傳著馮玉祥逃跑時的傳說，我也抄錄了下來。

卻說那馮玉祥來到河邊，只有一艘舊式木板河舟，一個戴著大斗笠的船家守在那裡。

馮司令開口便道：「船家，我要渡河，渡河。」

只見小船靠上岸來，打量了他的樣子，便問：「軍爺哪裡去？」

「都好，你到對岸去就是了。」

「五塊，少一分都不行。」

「行行行，拿去吧你。」五塊錢可以買到多少雞蛋大米，但他一代將軍的命值得更多，就隨手掏了十塊錢給那船家。

「唭，軍爺出手真大方，是大長官呢。」

「是是，我馮玉祥，向來最大方慷慨了。快走吧。」

那船家一聽是馮玉祥，臉上一表情立刻大變，僵在岸上，不知道怎生應對。

「嗳，我說你這人沒見過錢，傻了啊？快走啊！」

「走，走，這就走。」那船家驚醒過來，領著馮玉祥上小木船。

這河面不寬，但是也無法赤腳空拳憑渡，船家撐著長篙，卻不直接往對岸撐過去，在河面上打沱。

「嗳，我要到對岸就好，你別帶著我在河上轉啊。」

「軍爺不知道，這河看似無波，其實有許多暗流，沒準兒咱倆得同給水鬼拉走呢。」

「好好，你小心點駛。」

「軍爺，」那船家手裡頭撐得慢了，開始和馮玉祥閒聊起來：「您知道咱河南的大相國寺嗎？」

「噯，你這人，提那幹嘛？」

「喔，咱只聽說過，沒去過，聽說就沒了。」

「沒了沒了，什麼神怪崇拜，莫名奇妙，我就給拆了當市場，經濟人民，這樣渡眾生也渡得快點兒，哈哈哈哈。」馮玉祥這胖子的笑聲倒也爽朗，只是為人偏激多疑，很不相襯。

「軍爺拆他，是礙著了軍爺什麼呢？」

「礙眼。我看了就礙眼，拜偶像是罪惡的行為，我的領土有人行不義的事，將來天父也會怪罪於我，就把它們都拆了。」

「敢情軍爺您是新鮮人，洋教派的。」

「不錯。只有耶和華是全德全能的神，唯有耶和華可以救贖人。」

「軍爺，船家無德無能，但也渡軍爺到彼岸了。」只見那船家，揭下斗笠，頭上六個大戒疤，雙掌合十，對著剛上岸的馮玉祥頂禮。

船家已經慢慢地把船，往岸邊靠了。那馮玉祥撐起了屁股，就要起身。

馮玉祥在河南，燒寺趕僧，毀壞了佛教許多重要禪林寶地，被趕走的僧人不是回到市井

288

工作，就是逃往其他地方弘法。

「船家只是尋常船家，被軍爺趕到此地，了悟軍爺苦心，開一艘小木船渡眾生。今天渡了軍爺，但不敢居功。阿彌陀佛。」

馮玉祥應不上半句話，就沒命地跑走了。

當然，這只是趣聞，一種補償的作用。實際上的馮玉祥，逃到山東，躲在教堂裡打雜了好一陣子。

第四十五齣

雨夢

當總司令快到北平的時候，他總算寄了些書信，還有禱告的祝詞，回到上海的家裡。蔣夫人得到這些，很是欣慰。

那時候我在。

而張少帥抓準時機，大軍湧入山海關，護衛總司令的中央軍，開始驅散零星的反抗軍閥。

那時候老江在，那是老江最後一年留在張少帥的身邊，當張少帥從東北入關以後，老江就回上海，搬到蘇州了。

張少帥卌萬大軍主力輕輕鬆鬆，把東北、山東、山西的殘兵餘黨都掃盡，就在北平與總司令會面。

「張少帥，你可來啦。」總司令這是第二次在北平見到他了，第一次他也是這樣，從中

立姿態轉變為同陣營的助力。

「我決意要來，就是希望儘早對抗日本。」張少帥說出他的想法，希望得到總司令的正面回應。但是總司令的態度讓他失望了。

「可是現在不適合。」

「怎麼不適合？」

「財政不允許，人力也不允許。」

「我可是帶著部隊，還外帶著家眷們，放棄東北大好地區，全軍都來助陣了啊。不打日本，我這邊就回不去了。」

「你放心，這西北的部隊，都歸給你管。你等於從東北，轉移陣地到西北邊，沒有損失，反而增加了你的兵力。」總司令極力想拉攏張少帥，不假思索，就把北邊兵權都給了張少帥。

「我有這麼多的兵馬，不打日本，你就不怕我叛變嗎？」

「不會的張少帥，我相信你。」

「那這些兵你打算做什麼用？」

「剿共，我們的下一階段任務就是清剿共產黨。」

張少帥被指派守在西北邊攔截共產黨，而總司令自己從東南邊開始圍剿，合力包抄，看似一個很有策略的作法。

「但我知道少帥你會全力迎擊，所以可以放心地讓少帥在這裡守著。」

張少帥雖然得到很多兵員，但因為被派的是和共軍作戰，意味著這些兵終究是虛無的，會不斷地折損；看起來是總司令賞給他的兵，其實只是借他的指揮、他少帥的聲望，操控局面而已。

張少帥不是傻瓜，他沒加入國民黨，但願意掌兵帶隊。開始布軍，又要再戰。張少帥無聊地枯守著延安，等待共軍被總司令的軍隊掃蕩，慢慢流竄過來。

窗外下起大雨，張少帥想著在家鄉下雨的時候，地上的腐木都會開始長菇，但是雨水很少，那些菇不多久便凍壞了。小時候曾經拿起菇來玩耍，一捏，白色的菇竟然就滲出黑黑的水來。

一陣急促的叩門聲打壞了他的幻想。

「少帥，有人寄信來。」信裡頭是一份小報，和三張洋洋灑灑的信。他又看了看信封上的署名，是「周恩來」從江西寄上來的。

「下去，都下去。」張學良讓兩旁都退下，默默看著信。看完了，把信一燒，就退到外頭，撐著雨傘閒步，想尋看看有沒有小時候見過的鬼菇。那整天，張學良心情不變，悶不開心，低著頭在看地上。

「少帥是想回東北嗎？」張少帥的一員將官王以哲看出來了，就上前去問。

「也是，也不是。」

「那，那封信是？」

「你別問了，知道多了也不好。」

「是，屬下不問。」王以哲是少帥用慣了的人，知道他的底限在哪裡，就跟在少帥後面，一言不發。

那封奇怪的信，讓張學良的心情七上八下了好多天，簡直要受不住這種煎熬。一直到不速之客進入延安的剿匪總部，張少帥都還不敢鬆懈。

「張少帥，我依約前來了。」那不速之客穿著中山裝來訪，只帶了三名隨扈，全然不怕張少帥就當場將他抓起來。

「周主席，你就這麼點人？」

「我知道少帥意不在我，又何必提防少帥？」

「周主席，好膽識。但是來這裡見我，為的是什麼？」

「讓你給蔣中正說，共軍要的是聯合抗日，是共同發展，不是他一個人獨擅專權地搞軍國主義。」

「我去說這個，我不要命了我！」

「命也可以不要的，如果能打倒日本人的話。」

這話不說倒好，一說就刺上少帥的心頭，心思暗轉。張少帥開始動搖，因為總司令遲遲不打日本，讓他的父仇始終難報。

「我們可以不抵抗，服從中央，任他們去改編，條件是務求中國和平統一。」周恩來說，這些兵啊將啊，到底都是一家人，哪有這樣放任他們自相殘殺的呢？

「好，這是最好的。」張少帥的心裡一定也會認為：「蔣中正一心只在戰，不肯和，實在是平白耗損國力；如今人家來談和了，豈有趕出門的道理？」和周恩來談起話來，居然像是遇見故舊知己似地，每句話都中了心中的想法。但也可能是周恩來擬好了謊，專程來哄騙他的。但到了這時候，命都不要了，被騙如果可以報得大仇，又何足懼哉？

「我還會再來拜訪，先告辭了。」周恩來離開後，延安又下起了一場驟雨。

張少帥在書桌前反覆思索周恩來的話，還有總司令的指示，誰為中國好？似乎一目暸然。他幾乎就要決定了未來方向。大雨中，遙遠東北的和平景色浮現在眼前，終於可以把那討人厭的月暈旗遮蔽起來，撕碎，拋向大海。好像他對付那看不見的鬼蛙一樣。

第四十六齣

覓魂

張少帥在延安與周恩來交涉的那段時間，總司令終於回到了上海，和他的夫人相會。

這次是凱旋歸來，所以中央政府辦了簡單倉卒的慶祝會，也是按照蔣夫人生活的想法，布置成西洋派對，有舞池、樂隊。蔣夫人說，不只上海人，現代人都該是這麼消遣生活的。

同時，拜傳習所推廣之利，上海的崑曲已經回溫了一段時間，崑班演員與海派京劇演員互相學習，不像從前在宮裡爭得那麼激烈。世事大抵都是如此，爭過了一個鋒頭，久了便各自消融，渾為一體了。

海派戲曲界出了不少想法先進的能人，最有名的麒麟童，他編演了不少與時事結合的京劇，既演歷史，也談時事。把對家國的感發訴諸劇本，本來就是戲曲弘大的要素之一，只是北平習慣「聽」戲，像總司令那樣懂得聽老戲，卻忘記睜開眼兒來看看這花花世界了。

蔣夫人請我，再給大家夥兒一點餘興，點戲是難不倒我的；就不知道蔣夫人會挑出什麼

戲來：「石瑛，你就隨便唱點什麼吧。」

「那就唱《活捉》吧。」我本來抓的是這齣戲名的意趣兆頭，不管裡頭演得是些什麼內容。

活捉叛黨，是我想得到的意頭。總司令也聽得出來，他對戲的敏感度，和老佛爺有點相似。所以我幫的，又是個專權霸道的獨裁者。他只關注兵權在握，對他人不屑一顧。儼如老佛爺再世。我的贖罪，無端又造成四萬萬的苦難。

就是凱旋的這天，他對於上海慘案毫無說明，我認為，是時候該離開了。

這次我全都扮上了。從頭到腳，一身飄逸姿態，頭罩黑紗，素淨白衣，走起步來，像鬼魂遊蕩。走上九龍口，看著觀眾與我之間沒有高低落差，有點不適應，但還是把水袖抖了起來，拋甩出去。

橫豎是最後一回了。

「馬嵬埋玉，珠樓墮粉，玉鏡鸞空月影，便作醫經。」

不唱倒好，我那衰亡的鬼魂扮相，甫開口一唱，卻讓人想到總司令為了平定中原，弄得把大東北拱手讓給了日本人，好不可惜。

日本人先在鐵路上放炸藥，引爆之後放了假的東北軍士兵屍體，說是東北軍發動攻擊，關東軍這場侵略戰一帆風順，連零星的反抗都沒有，東北三省便悉數淪陷，就連奉天都守不住。破壞和平，便開始進攻奉天。

張少帥遠在延安，遙望東北；眼看著父親的墳墓被納入日本人的疆土裡。

埋張作霖的地方，後來挑中了渾河畔一處幽靜的小丘，和滿清女真人發跡的薩爾滸對望，也算是滿足了父親做皇帝的夢想。但那塊地方現在早就是日本人的了，可能還在他的墓碑上，塗鴉著日本人的日章旗。

但也是如此，周恩來自從那次之後，又數度拜訪張少帥，帶著替張少帥緬懷父輩的誠意：「少帥，你要振作起來。」

周恩來臨走前，總是這麼鼓勵著他，無非是想讓張少帥那卅萬大軍全部翻紅。周恩來比總司令假惺惺的樣子積極得多，如果是陷阱，誰都會跳到一個比較禮遇自己的局裡頭？張少帥知道周恩來的志趣，多過於總司令的策略，這要他如何倒向晦暗不明的總司令呢？光是用物質的賞賜，卻打心眼兒底瞧不起他的樣子，統一之後，從不曾見他到延安來慰問過。

張少帥忍耐的極限，如同張作霖公祭那天，已經滿到胸口了。想在戰火中尋找父親仇敵，甚至是父親的影子，父親的一縷魂魄，都很困難；舞槍弄劍，他也要殺出去，他渴望殺到東北裡，哪怕是送死，也不願人家說他賣國，說他膽小，說他通敵。

我想，這一場耐力賽，張少帥總是略輸總司令半截。

第四十七齣

補恨

有一樁事情，是我和老江都記得很清楚的。我們互相交換了資訊，確定了我們的記憶力沒有問題。

那就是陳濟棠來上海見總司令的事情。打軍閥的時候，陳濟棠就在廣州國民政府坐鎮，若說當時整個廣州歸他管，也不為過。他來上海見總司令，為的其實是抗日一事。

陳濟棠與總司令會面之後，不知道受了什麼樣的氣，回到廣州，憤慨不已，對外宣稱，總司令根本無視日本的侵略，放任日本在東北胡作非為，看到滿州皇帝復辟也不聞不問。陳濟棠的反應，讓廣州政府緊繃起來，那意味著又要打內戰了。老江記得的是這些，因為新聞上傳得很烈。

但這陳濟棠不整三軍，卻先招來扶沙盤的江湖術士，說是請了諸葛先生附身，扶木頭乩，在沙上寫了四字成語：「機不可失。」

「這是要我趕緊出兵，為抗日打出響亮的第一炮！」陳濟棠看那沙上，根本胡亂推痕，哪裡有什麼四字成語？但是這就成了他呼告天下的辦法，李院長宗仁配合他，這兩個人一聯合，中原大戰時候的革命情感又被激發。

「什麼攘外必先安內？都是聽戲子胡說八道的！」李院長宗仁趁亂，向全國通電廣播，說出了他在上海看到我演《活捉》的樣子：「扮成孤魂野鬼，詛咒我們全中國。你說，在大房子裡看戲，還用這種前清遺毒的人，能替新中國說真話嗎？」

我記得的是這些，我當時聽到這廣播，便在想李宗仁勉強回到總司令麾下，如今有這樣的言論，如果不是不怕死，就是這裡頭另有文章。

等到二十多萬兵力都集中在廣州政府底下的時候，眼看內戰又要開打了，結果陳濟棠卻從海外寄了一封公開信回到廣州，要廣州政府選擇天命所歸：

「致　廣州政府軍民同胞，余信天命之所歸，自願出征討日，惟不解詩文，望文生義，錯將機不可失，解為良機之不可失；孰不知，乃余統領之軍機飛官，萬不可失，一旦失之，民心全失，戎機大失。是知天命者，蓋眾望所歸也，眾望所歸者，剿匪而後抗日矣。」

我看到那封公開信的當天晚上，就收拾行李，準備拜別蔣夫人。

這一切都是總司令在玩的把戲，那陳濟棠不知道收了多少好處，配合這種拙劣的天命劇情。我一怒之下，就跑到蘇州，再也不肯離開了。

原以為總司令可以重補當年誤作倭人間諜的過錯，讓我錯得愈離譜；總司令為人陰狠，懂得玩兩手政策，甚至不惜哄騙全國軍民，不過又是養活一個老佛爺，甚至外加個袁世凱。不如及早收手，到蘇州去定居，別再為虎作倀。

況且我早就想仔細地看看蘇州是什麼樣子，而不是匆忙路過。

柳金珠崑曲唱得極好，演技也突出；只是她總甘於一些不見經傳的小角色甚至龍套，本來追著她，和她鬥演旦行角色，可後來她連牌頭旗兵也演得下手，就更不懂她了。

也沒臉去問她，為什麼肯這麼犧牲？為什麼願意演配角？我自己總是搶著演頭牌，為此還和本宮班的太監們使心眼兒，難道，崑曲裡頭有什麼東西，讓人即使演龍套也很過癮嗎？

找蘇州定居，無非是圖著要見到崑曲的機會多，三天兩頭就有場可以跑，跑多了，我漸漸從那硬學起來的崑腔裡，找到自己真正該追求的東西——不過是一份寧靜。

皮簧大戲很多聲響，敲得人七葷八素，暈頭轉向；但是崑曲，是一支笛子就能撐起全部場面的戲，以簡馭繁到了精緻的地步，每一個裡頭，都有舞動的身段與角色的情緒。皮簧戲的情緒，若是以齣為單位，那崑曲就是以板眼為單位；若是以句子為單位，那崑曲就是以音節為單位。

我好不容易，兜了一圈，該做不該做都做完了，終於能理解柳金珠、理解崑曲了，也終於在蘇州找到安身的地方。但我也已經很老了，只得每日寫著回憶的筆記，但還有誰會想看呢？

火車上的人，有的人哭了起來。一輩子都在逃難的人，要何時才能找到自己的家？

「別哭，別哭，咱快到了。」李老三拿出了紫玉笛，把一隻曲牌《萬年歡》反覆吹了幾遍。那是散戲的曲牌，但也是道賀喜慶的曲牌：「希望下了火車後，大家都能碰上好事兒。」

接著又吹了一支《好事近》。

第四十八齣

寄情

那本黃冊子的最後幾頁，用漿糊黏了幾封信箋，李老三伸手拉了開來，說道：「這三封信，是我離開蘇州之後，杜石瑛又託人寄來的，在那之後，我就真的失去了他的消息。連我離開蘇州，到南京之前去了他家一趟，那裡已經沒人了。」

信上繼續寫著，杜石瑛不知道如何曉得的事情，或許，他為了完成這份記錄，重新找上了從前的日本情報員。誰知道他們有沒有滲透到總司令身邊呢？

西北軍雖然歸了少帥，但開始剿匪之後，總司令成立了一個西北綏靖公署，給楊虎城管，把西北軍又編了一隊起來。這等於是瓜分了少帥的力量，可是少帥和楊虎城，意氣相投，共黨對楊虎城也敬重有加，訪問了好幾回。

這些都是總司令忘記做，而周恩來幫他做好的。

「楊將軍、張少帥，這是我黨的誠意，請兩位詳細看過之後，一同簽署。」周恩來寫定了一份《抗日救國協定》，要確保陝西這邊是可以躲藏，可以逃亡的大後方。因為前面已經被清剿了四次，而第五次大規模清剿進入對峙狀態，共黨積極接觸張少帥和楊虎城，也終於到了最後的階段……「請兩位將軍千萬幫忙。」

「我這裡有些物資，可以立刻支援你們。」

「真是感謝兩位，兩位同志真的是全中國的福星、救星啊。」周恩來一付感激得要哭出來的樣子，緊握著他們兩個人的手。從各方面看來，張少帥認為，除了替他們尋找避難所這件事情沒有開誠布公地明講出來之外，大抵上周恩來所說的中國政策與抗日方向，應該都是玩真的。而且他們這些共黨積極的態度，通常是有遠大抱負的人才會展現出來。

總司令卻早已經掉入權利的慾海中，玩物喪志了。

「張少帥，我們共軍雖然不能同意您的加入，但是請您一定要相信，至少相信我周某人的一片赤誠。」

「周主席，共黨裡頭和國民黨一樣暗潮洶湧，這是誰都清楚的，我當然不會在意不能入黨這件事情；但是我希望無論您周主席還當不當主席，都得記得我少帥，別卸了主席就忘了你我的交情。」

「一定一定，還有楊將軍也是，您也放寬心，我周某人，會讓兩位的名字前頭，永遠冠上『抗日英雄』的。」

張少帥又寄了幾次信到總司令的落腳處，最後寄到洛陽。總司令讓那些凡是來勸抗日的信統統處理掉，省得他費力去看，還要花心思跟這個小娃兒解釋治國之道。

「由於國族意識高漲，眾軍難以安撫，請總司令親赴西安，為三軍訓示。」

張少帥聽了王以哲的說法，把「抗日」拿掉，再寄去看看，會不會有好的回音。到目前為止，張少帥都不得總司令完全的信賴，說是給兵，也給一半；回信都是石沉得多，答應得少。王以哲就推斷那些信，總司令可能看都沒看，就丟到字紙簍了。

也不知是因為西安洛陽距離不遠，還是總司令真的看信了，隔天，他就飛抵西安，只帶了隨侍的十二名官員，其他的人都留在洛陽。

「總司令這邊請。」張少帥為他帶路，帶到華清池畔，那裡聚集了所謂「國族意識高漲」的部隊，也就是一心只想抗日，不願剿共的人。

「光憑我訓示是不夠的，你和楊將軍也得出來宣示，要帶他們剿共。你們得做頭，才有辦法。」總司令還沒走到三軍前面，就低頭和張少帥細聲說著。張少帥原本也小心地低聲回他，但講到這分上，已無須再忍。

「學生們都已來陳情，東北大學學生高喊著『中國人不打中國人』的口號，已經讓軍心大為動搖，他們希望得到總司令的正面答覆，如今你卻還是開口閉口剿共，到底是何居心？」

「那些學生懂什麼？學生來，除了拿機關槍打之外，我還真不知道有什麼辦法！」總司令站定了，不往前走，回頭且待張少帥又要說什麼。

「你，機關槍不打日本鬼子，打這些愛國學生？你這和前清有什麼兩樣？」

「愛國學生有本事去和日本鬼子抗議啊？是不是也吃日本人的子彈呢？」

「你簡直不可理喻！」

「是你把報一己私仇的心，拿來耽誤國事。」

「你！」

「耶，好了好了，士兵們都在看。」楊虎城出來打圓場的時候，華清池邊已經注意到這裡的爭吵。華清池畔不只有三軍齊聚，還有那些抗議的學生，不知道誰洩露了總司令的行程，專程到華清池堵他；一看到張少帥帶著蔣總司令走過來了，他們以為抗議成功了，大聲齊唱《松花江上》。

「我的家在東北松花江上，那裡有森林煤礦，還有滿山遍野的大豆高粱。」學生的歌聲，不僅打到張少帥的心裡頭，眾軍也隨之感慨，幾乎落淚。

華清池裡的水，深綠如黛，雖不如松花江那麼澄澈，但是波光粼粼，站後排的士兵偷偷哭了起來。他的啜泣聲，傳到前排，傳破學生們的歌聲，學生也邊唱邊哭起來。

前面是三軍與學生，旁邊是楊虎城和總司令，支持他的有幾人？反對他的又有幾人？能有力量扭轉局勢的，又是幾人？

「一群無知的人，哼。」總司令轉身回到臥房，讓守門將官好生保護，如果有學生狂徒想衝撞，殺無赦。總司令住的五間廳，位在華清池東南。張少帥其實特地布好了警備人員和部隊，看似保護總司令，實際上早就打算在他不合作的時候軟禁他了。

「楊將軍，是時候了。」

「那是明早，還是今晚？」

「明早吧，等學生都退了再說。」少帥還掛念著那些愛國學生在華清池畔不肯散去，拖了一個晚上才動手。

在華清池鎮守的人，都是直接聽命於少帥；除了五間廳是總司令的臥房，而其他十二位官員，分別都住在西京招待所裡頭，也是由直接聽命的將官把守。所以只要少帥一聲令下，一個都跑不掉的。

總司令認為，這波國族情勢的高漲，是自己動員陳濟棠和李宗仁募集大軍的副作用，只要嚇唬嚇唬就可以安撫，所以帶來西安的都是些官階高的人，還有福建綏靖、安徽綏靖的長官主任，用來警告張少帥和楊虎城，若想保有部隊，就得聽命。

但楊虎城，張少帥，哼，他們可是命都不要，要保部隊何用？總司令也好，關東軍也罷，老謀深算總也算不到血氣方剛的張少帥會做出這大事情來。因為他們都太老、太老了。

第四十九齣

得信

槍聲第一響，張少帥對空鳴炮，向總司令示警。他多希望這時候總司令能從裡頭爬出來，跪著說：「我錯了，我錯了，咱們打日本吧！」但是，總司令不會這麼窩囊，他一聽到槍響，知道出事了，就往窗外跳。

五間廳是華清池的小廂房，東南角落有石頭路環繞著，他往外一跳，沒注意就摔在石頭路上，把背都摔壞了；爬不起身，走不了人，張少帥從那臥房的窗戶探出頭來看，總司令像隻烏龜，背著地，翻倒在地上，不得動彈。

這隻烏龜被養在華清池十餘天，什麼都不知道，光吃飯睡覺，拉屎拉尿。

什麼消息都被切斷，沒有任何人願意跟他說話；他白天看著那該死的石頭路，站了全天候的哨衛；到了晚上，夜風凍寒，他背上的傷愈發得痛了起來。

外頭可是那大唐貴妃嬌豔其事的地方，想自己出入風月場所，見過政商名媛，而貴妃在

這大澡池裡洗浴的姿態，就說是自己的夫人，也要遜色幾分吧。反正無聊，他就瞎想亂想。

有時候是這麼想到某些大計的，而且他還慣於把瞎想的事情，寫到日記裡頭。

另一方面，蔣夫人當然也接到了少帥的電報，她則是冷靜地在上海那廂打點人手，準備營救她的丈夫。

「孔先生，你應該都聽說了吧？」

「張學良那小子嗎？聽說了。」

「我想請端納先生陪我，到西安去一趟。」

「夫人，這太危險了，如果連夫人都一起被抓，那豈不是……。」孔祥熙不敢說出下面的話。

「放心，我會安排好的。」

「我最受不了你們所謂的安排，動不動就要見血。」孔祥熙只是個生意人，銀行實業家，他就像那古時候的文人，對刀槍之事敬而遠之。但還是幫蔣夫人找來端納，一同協商前往西安談判的事宜。端納是北洋政府的謀士，澳洲人，在奉天的時候幫張作霖出主意，張少帥也認識他，聽過他分析國際情勢，覺得外國人的眼界就是與中國人不同，很欽佩他。

「我想你說的話，對少帥而言有點分量的。」

「但我不能確保，他願意放了總司令。」

「沒關係，我自有安排。」

「你看你看，又說這種話。」那孔祥熙是會陪著去西安的，但是他可緊張得不知道這一去還有沒有機會回來。

「我們今晚就搭火車，到南京去，然後轉飛機到西安。」

「嗯。」這三人之外，還帶上蔣夫人的哥哥宋子文。在火車上，四個人把椅子轉向，面對面坐著，卻不發一語。

一直到上了飛機，蔣夫人才慎重其事地把手槍交給端納。

「如果，如果叛軍有什麼舉動，對我不利，請馬上將我射殺，不可以讓他們再有別的籌碼。」

「唉，你看你說的。」孔祥熙早想到是這樣的「安排」。

飛機到西安，蔣夫人下飛機的時候，張少帥和楊虎城都來迎接。

「少帥，這幾位都是你認識的人，不用搜身檢查吧？」

「請，請。」就算是少帥，他哪裡敢動蔣夫人帶的人？他的目標只有抗日，現在全國的人都來討伐他了，再動了蔣夫人，只怕連卅萬大軍都要使不上力了。

「你可長大了啊？幹得下這種事情。」蔣夫人與少帥同一車，讓軍車司機開著，他們就一邊閒聊，一邊探測對方底限。

「不敢，不敢。」

「你連共黨的話都聽進心裡去了啊。」蔣夫人知道，這場事變無疑是有共產黨員從中介

312

入造成的。

「我不知道什麼共產黨黨國民黨，只知道再不抗日，我們就要滅亡。」

「共黨是列強扶出來的，今天不打，明天還是要打。」

「蔣夫人，您有深入理解過共黨嗎？」

「不曾。不過，也就是那些爭權奪利的事情吧。」

「是，但現在檯面上，哪個不是？共產黨的訴求，比之孫總理，依我來看實在有過之，而無不及。」

「中國政府也都是按照孫總理的三民主義而存在的，安內攘外，是必經的順序和過程。」

「但是人民的言論自由在哪裡？我只看到共產黨的人，以及反對國民黨的人，統統都被抓到政治犯的監牢裡去槍斃！」

蔣夫人沉默不語，上海最難過的那四天，她是靠著禱告才度過的。

車子已經到華清池畔了。

所謂的「中國政府」，都是在國民黨一黨獨大的領導下破產的，加上不容許其他政黨聲音，採取清剿的殘忍手段；只能說如蔣夫人這樣受到推崇的名女人，看似憂國憂民，卻也依舊是悶著頭在估算自己的利益，無法理解張少帥，無法理解共產黨，無法理解換個方法做事情。

國民黨輸得並不冤枉。就如同大清亡得很正常。

第五十齣 重圓

總司令在五間廳門外，看到夫人和她哥哥都來了，眼淚直流，停都停不住。到了關鍵時候，他的眼淚管也管不著。

蔣夫人答得簡要。

「你怎麼來了？」

「來救你。」

「蔣夫人，我們裡面請。」張少帥把所有人都請到五間廳裡，才剛坐定，就有人來拜訪。

「張少帥，周主席來訪。」

「喔，請他一道進來吧。」

「漢卿你！」總司令怒不可遏，把少帥的字號都罵出來了。

周恩來到了五間廳，看到這麼大的陣仗，不時讚嘆張少帥：「少帥不簡單啊，他爹爹都

不如這麼威風。」但不是對著他，而是對總司令說：「張少帥這八條通告，其實歸整起來也

只有兩條：武裝抗日，開放黨政。」

總司令聽到抗日就有氣，再聽到「黨政」也要開放，簡直不可思議：「你瘋了，張漢

卿，共黨的黨綱嗎？你看過嗎？那是分裂中國，不是統一啊。」總司令研究過中國共產黨黨

綱，因為要對付團結的國民黨，共產黨列了很多細則，分裂大小省分，企圖分化國民黨了

力量。

「我看過了，各民族與省分皆有獨立自決的權利。」

「那你在想什麼？跟這人談判？」

「總司令，你何不想想為什麼共產黨要走偏鋒極端，搞這種分裂運動呢？」周恩來說起

話來，音調平緩，讓人猜不出他的心思：「如果不是民生凋敝，誰想要起義呢？太平日子過

得不耐煩了？」周恩來說完，看看宋子文，又繼續說：「我只想問，這裡有多少人和我們農

工一樣，過那種啃樹皮的日子？」

「這樣吧。」眼看眾人都應答不上，周恩來幾乎成了整場談判的要人：「我可以和莫斯

科談，讓蔣公子儘早回國。這是最後底限了，我想張少帥復仇心切，日本人兵臨城下，沒有

那麼多時間跟你們耗。」

蔣經國十五歲就到了莫斯科求學，本來以為只是單純地留學唸書，卻不想因為父親總司

令的身分，被當作籌碼人質，長期在共黨的監視下活著，假求學之名而被軟禁在冰天雪地

裡。周恩來願意讓蔣經國回來，當然沒有道理不答應，總司令這十餘天不知道外面局勢，活像隻縮頭烏龜，就同意了改組、抗日、開放黨派、放出政治犯等八條要求。

「還好端納的槍沒派上用場。」走到五間廳外頭，孔祥熙捏了一把冷汗：「我活這麼大把歲數，沒這麼緊張過。」

「美齡，辛苦你了。」

總司令才說完話，人就癱軟下去；他的背傷沒人照管，已經發炎了。

「怎麼傷成這樣？」蔣夫人把總司令扶著，讓他靠在自己的肩膀上。就這麼一拐一拐，走過華清池。

總司令和蔣夫人都上了張少帥準備的黑頭車，回上海求醫，準備抗日去了。

「接下來，就是咱們的故事了。但又有哪樁事兒，真的是咱們做得了主的呢？」總到了洋人的軍靴踏在家門外了，才驚覺過來。

看看車窗外，已經是重慶車站了。

「下車前，李老三，你說一下，珍妃哪裡去了吧！」傳德還心繫著這樁事情，雖然知道那付玉棺應該就是珍妃，但不曉得這其中是什麼緣故。

「啊，就是杜石瑛啊。」

珍妃在旱井底下，應該沒捱過半天就死了。杜石瑛在八國聯軍底定了北京城內外的當

晚，就順勢摸進西華門內。他帶了粗繩索，把繩索的一端拋到井底，另一端還有大段繩子，就纏在井身上。井口不過一個人合抱的寬，口的長度有小腿肚那麼高，他把繩子纏緊了，就抓著繩子滑到井底。因為井口不寬，杜石瑛他打算背著娘娘出井。雖有些困難，但他把珍妃的雙腿架在自己的肩膀上，爬了一刻鐘左右，終於把珍妃扛出井外。雖然是新死，但僵直的軀幹悶在井底，已經開始有腐爛的跡象，小蠅蟲都在杜石瑛的臉上爬。

石瑛心想，他不能讓個妃子的屍骨爛在此地。但珍妃葬得靠皇陵太近，要是被老佛爺搜出來鞭屍，總是不妙；不如葬到山海關外，滿人的故鄉，將來珍妃要見萬歲爺，黃泉相連，也就是了。

也就是了。虛弱的總司令，和憋著一口氣在胸膛，遲遲不敢在敵人面前鬆懈的蔣夫人，兩個人是中國開古以來未曾見過的末代帝后。華清池上照映著其後也再無來者的剎那，落難的光緒、享樂的明皇，華清池的歲月倒流，江河逆轉，不肯歇止。大清自崩解，至延安事變，不過二十餘年間，一個娃兒也才長成初懂人事的青年，就得面臨如此多場戰役，要如何履得清楚，誰是二十餘年間的主角呢？

如此看來，或許當個窩囊皇帝也有其幸福之所在啊。

傅德和火車上的人看著李老三消失在逃難的人海中，一出了車站，也被那些沒有方向的人吸了進去，人與人疏離起來，辨不清五官。唐明皇和貴妃，萬歲爺和珍妃，總司令和蔣夫人，一個轉身，全成了過往的煙雲。

至於默默無名的梨園子弟，他們的聲腔裡頭，各自藏著一個沒人說過的故事，在雲水間擺渡，在巷弄裡傳唱；在下一個太平盛世到來之前，粉墨搬演著這一齣齣沒有主角的戲，就只為了娛樂，或者，安慰那群與這群飄忽不安而躁動的靈魂們……。

第五十齣　重　圓

深巷春秋

作　　　者	唐　墨	
發　行　人	林敬彬	
主　　　編	楊安瑜	
責 任 編 輯	黃谷光	
內 頁 編 排	張芝瑜（帛格有限公司）	
封 面 設 計	林鼎淵	
出　　　版	大旗出版社	
發　　　行	大都會文化事業有限公司	
	11051台北市信義區基隆路一段432號4樓之9	
	讀者服務專線：(02)27235216	
	讀者服務傳真：(02)27235220	
	電子郵件信箱：metro@ms21.hinet.net	
	網　　　址：www.metrobook.com.tw	
郵 政 劃 撥	14050529 大都會文化事業有限公司	
出 版 日 期	2014年11月初版一刷	
定　　　價	280元	
I S B N	978-986-6234-63-7	
書　　　號	B141101	

First published in Taiwan in 2014 by Banner Publishing,
a division of Metropolitan Culture Enterprise Co., Ltd.
Copyright © 2014 by Banner Publishing.

4F-9, Double Hero Bldg., 432, Keelung Rd., Sec. 1, Taipei 11051, Taiwan
Tel: +886-2-2723-5216 Fax: +886-2-2723-5220
Web-site: www.metrobook.com.tw
E-mail: metro@ms21.hinet.net

◎本書如有缺頁、破損、裝訂錯誤，請寄回本公司更換。

大旗出版
BANNER PUBLISHING
大都會文化

國家圖書館出版品預行編目（CIP）資料

深巷春秋 / 唐墨. -- 初版. -- 臺北市：大旗出版，
2014.11
320 面 ; 21×14.8 公分.

ISBN 978-986-6234-63-7（平裝）

1.崑曲

982.521 103002760